厲害

別小看

系統家具

暢銷
修訂版

設計師推薦愛用

廠商、櫃款、五金板材，從預算到驗收

一次
給足

原點編輯部　著

目錄

CH3 從玄關到浴室，系統家具這樣做最好用

CH4 系統家具你該知，從材料介紹、預算分配到施工驗收

附錄 系統裝修達人、廠商名錄

你所不知道的系統裝修
迷思大破解！

現代裝修，
正走入「系統化」時代

　　系統家具的興起，是因為都會區居住空間日益縮減，增加現地施工的困難，加上工資高昂與公寓大樓管理、現代木工的轉變等，使得加工者必須尋求另地來另外解決製作問題。

系統家具的正確名稱叫「板式家具」

　　適邑家居總經理陳志覃表示，系統家具是台灣獨創的產品名詞。有許多人一聽到「系統家具」三個字，避之唯恐不及，其一是因為規格少，設計元素不多，以致式樣不佳，呆若木盒。另一種商業型態是任意規格皆可訂製，是採用塑合板材為原料，以傳統裝潢木工加工裝修，隨意用蚊子釘槍或一般螺絲鎖櫃體，鉸鏈及滑軌現場任意組裝，卻造成品質低落，完工一、兩年後，門鎖不緊、抽屜關不牢，不堪使用。因此部分系統櫃在市場上反應不佳。

　　但其實系統家具並非做不到風格多元與持久耐用，透過板材的變化、細部機能規劃，再搭配精密的五金結構，如同精品質感的系統化裝修是可以達成的。

現代裝修，走入「系統化」

　　在現代裝修中，系統家具已逐漸成為主流，也有不少品牌積極發展天、地、壁系統化建材。由於系統家具業者提供建材、設計、施工整合性服務，使得一般消費者到店頭即可自行處理輕裝修，對於室內設計師而言，系統廠商提供的服務已將系統家具納入設計一環，運用系統家具達成無毒

裝修，並且有效控制預算。

　　受到「系統」精神的影響，延伸出木作系統化、家具模組化等流派。系統家具的精神是「A地組立、B地安裝」，也就是裝修元件可在A地（工廠）製造與組立完成，運送到B地（家）時只需安裝即可，換成營建工程的術語，就是預鑄工法的意思。

　　因為傳統木工面臨傳承問題，推動現代裝修朝向系統化的潮流，目前台灣大大小小系統工廠約有170～180家，小則一條生產線約300坪，大則兩條生產線約600坪以上，而依照每年進口基材的貨櫃量來看，新的系統工廠將陸續成立，市場也有持續拓展的跡象。

系統櫃4大迷思破解

　　系統家具便宜，還是木作便宜，是不少消費者心中的疑問。試想，1塊裸板貼上2片美耐皿紙，還要包含種種繁複的加工過程，光是成本就已墊高1倍，系統櫃怎還會比木作櫃便宜呢？

　　系統家具的訂價不應用傳統思維來檢視，消費者所支付的費用是買整合性服務，包含了材料成本（板材、五金、配件、工資）、犯錯成本（吸收失誤風險、安裝到好）、過程成本（服務、業務、溝通、軟體）。系統家具絕大部分在工廠生產，等於是垂直（製程）與橫向（工種）的整合，消費者不必再點工點料一筆一筆支付費用，也不用擔心小範圍裝修叫不到師傅，關於系統櫃，大多人仍有不少迷思與困惑，以下簡要說明，或可讓讀者進一步了解。

迷思破解1. 天吶！系統櫃不是應該卡俗嗎？

針對這個問題，艾渥家居設計師黃文瑞進一步說明：台灣系統家具售價制訂和產業結構有極大關係。當裸板進口至台灣，會先在壓板廠進行美耐皿紙加工，然後再出板給中下游廠商進行裁切與封邊。消費者購買時，通常都是接觸品牌門市或設計師，當討論畫出想要的櫃體後，店家或設計師將圖面換算成材料單位，向工廠訂購板料。工廠依照訂單裁切板料，接著封邊、預打孔、組裝雁身與桶身。最後，這些板材與半成品才被運送到家中，由專門師傅進行組裝。

換句話說，板材變成家具的旅行過程，經過了進口商、壓板廠、加工廠、品牌（或設計師）、店面，上游到下游額外加了設計費、管銷、工資等，導致台灣系統家具的售價無法降下來。

迷思破解2. 系統櫃PK木作櫃，選誰比較佔便宜？

實際試算系統櫃與木作櫃的價差，120cm以上的高櫃平均每cm是195元，包含五金、抽屜與工資（120cm以下矮櫃每cm則為125元）。若是用傳統木工作法，以麻六甲板計算，木心板成本一片是1,200元，加上貼皮、五金後，平均　尺是6,200元，折合cm大約是210元，若是再加上噴漆（一尺950元），那麼木作櫃的造價與系統櫃幾乎是不分軒輊。

系統櫃曾經被詬病為呆板或缺乏變化性，但如今已經不可同日而語。此外和木作櫃相比較，木作櫃因選用夾板、膠合、噴漆等因素，甲醛含量永遠比系統櫃高。當然，木作櫃也可以換成甲醛含量較低中興板（一尺1,500元），選用低甲醛含量的黏膠與油漆，既然美感和健康都不可省，那就只有靠鈔票來解決了。

迷思破解3. 無卡俗，為何還要選系統櫃？

除了甲醛，木作裝潢的致命缺點之二，就是老師傅使用氣動釘槍施工，也就是俗稱的「蚊子釘」。

為什麼說這是木作櫃的致命缺點？原因是，這種工法碰到小櫃子還好，

但若是用在大型的櫥具或衣櫃，有的下釘直接打在牆面上，做好的櫃體無法拆卸重複利用，日後便成了「帶不走的裝潢」。關於這點，系統櫃採用KD結合五金組裝，具有可拆卸、重組、移動、增減等修改彈性，對於租屋族、換屋族是不錯的選擇。當然，木作櫃也能用KD工法來做，使用麻六甲板貼木皮的單片造價是2000元，加上油漆後，平均每cm210元。看來，站在消費者立場，靈活交錯運用木作與系統櫃在設計感與造價間取得最有利的平衡，才是上上之策。

迷思破解4. 系統櫃還有哪些優點？

　　系統櫃好在哪？簡單來說有四點：組裝快速、工種整合、低失敗率、低甲醛。前三點的起因和傳統木工面臨傳承問題有關，尤其專精細木的師傅越來越少，使傳統木做裝潢面臨「叫無工」的考驗。系統櫃的好處是材料透過加工廠製作，生產線管理具有一定品質，減少人為干預產生失敗率。其次，在輕裝修漸興的時代，系統家具一櫃整合多樣工種，人們不必為小小施工而大費工資，或者擔心施工範圍太小，沒有師傅願意特地來做等問題。最後，系統家具因表面處理在工廠一體完成，不需要現場噴漆貼皮，減少甲醛污染，更符合無毒裝修趨勢。

系統家具成本結構：

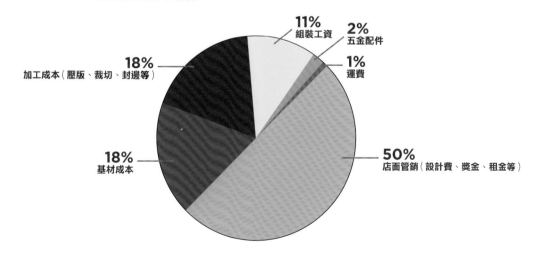

（資料提供 _iwood艾渥家居）

13 個設計師、空間職人
教你玩翻系統家具

文_劉繼珩　圖片提供_北歐建築 CONCEPT

公共空間以一面藍色主牆和灰咖啡色系統櫃呈現簡單乾淨的風格。

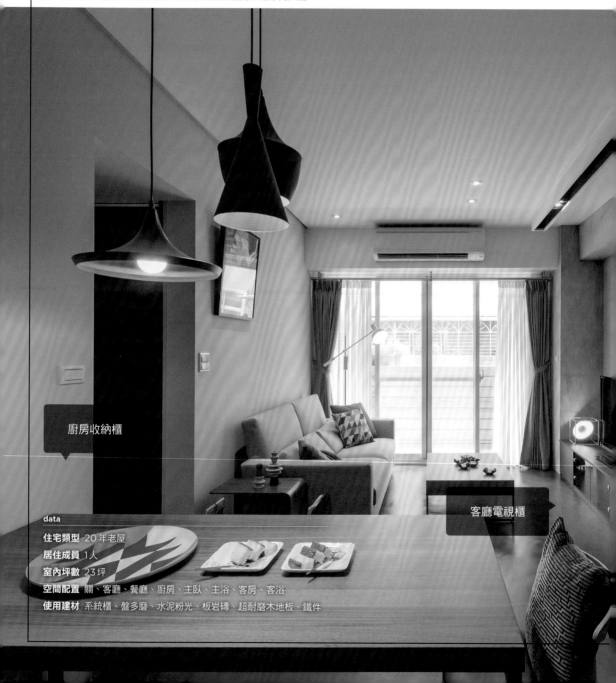

廚房收納櫃

客廳電視櫃

data

住宅類型 20年老屋
居住成員 1人
室內坪數 23坪
空間配置 關、客廳、餐廳、廚房、主臥、主浴、客房、客浴
使用建材 系統櫃、盤多磨、水泥粉光、板岩磚、超耐磨木地板、鐵件

灰、白、黑、褐，用大地色
靜靜透出家的安穩氣息

簡單「櫃」出風格，色彩搭配見真章！

「純粹、原始」是單身屋主在討論裝修設計時提出的想法，整體設計概念圍繞著「看得到材料本質，不多做包覆」為主軸，主要的方法，在於結合系統櫃靈活的變化性，因地制宜將櫃子等家具設計優化。

客廳收納櫃

01

系統板材
EGGER E1級 V313 塑合板
五金品牌
義大利Salice、HQ 川湖
推薦廠商
ed HOUSE 機能櫥櫃
02-2504-0005

「純粹、原始」是單身屋主在討論裝修設計時提出的想法，設計師Doris藉由溝通過程歸納出屋主喜歡的風格元素－簡約、粗獷、大地色，整體設計概念圍繞著「看得到材料本質，不多做包覆」為主軸。

回歸實用，家要耐刮磨、好清潔

考量「家」必須符合生活實用面，所有的設計都應該能真的被使用，因此好清潔、耐刮磨也是一定要具備的條件，再加上裝修時間有限，施工期要盡量縮短，所以Doris選擇施工快速的系統櫃，搭配風格適合的活動家具，在這樣的混搭原則之下，系統櫃在丈量後即可進場施作，家具添購好就能入內佈置，工期相較於木作大約可以少3～4週的時間，但整體完成度卻一點都不打折扣。

Entrance
玄關

1.玄關空間雖小，但鞋櫃、收納櫃一樣也不少。2.電視櫃選用灰咖啡色，與盤多磨地面相互呼應。3.從玄關延伸至客廳的電視櫃，拉長了公共空間的比例。4.清新的沙發背牆顏色，讓空間產生聚焦效果。

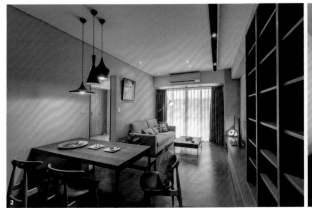

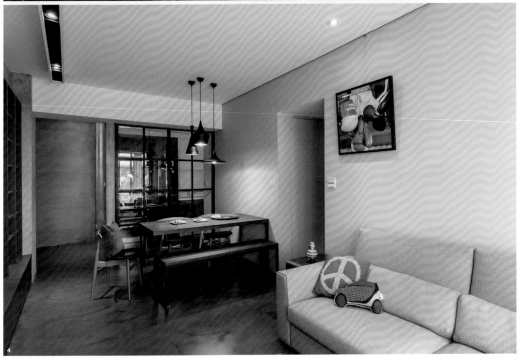

　　系統櫃的優點在於靈活的變化性，能因地制宜將櫃子等家具設計優化，然而在板材尺寸上還是有其受限之處，但是Doris認為換個角度從實用性來想，正因為櫃子有跨距的限制，反而能達到分類作用，也不需要再另外使用書擋，收納物品清清楚楚、一目瞭然。需要特殊造型櫃與空間搭配時，直接購置現成的活動家具櫃，選擇多又能符合風格精神，做工細緻度和價格可能也都比木作訂製來得划算呢！

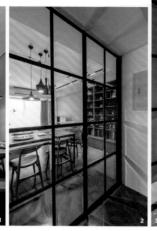
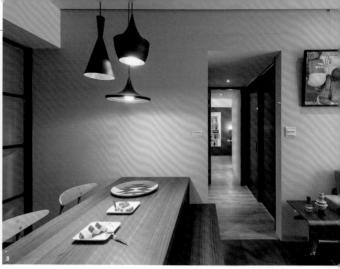

看似無用的畸零角落，就交給系統櫃

買房裝修再怎麼少花錢，還是一筆不小的數目，所以把錢花在刀口上，是每個屋主的心聲。所謂的「花在刀口上」不只是省錢，還包含不浪費可用空間、未來搬家能再利用，而這些系統櫃都能做到！

Doris表示，像客房的畸零地帶可以利用層板修飾，做為展示收納用途；廚房收納櫃剛好被浴室鋁窗佔掉部分空間時，上半部可設計假門片，下半部依然能規劃收納區，這些原本看似無法使用的空間，全都變成多出來的收納櫃了。另外，系統櫃在施工時採黏不採釘的做法，也能在搬遷時將櫃子拆下，帶到新空間繼續使用，讓實用值無限延伸。

用系統櫃代替木作，施工一次到位

系統櫃不只能取代木作櫃，就連通常要藉由木作修飾不規則空間的整平都能做到！以客房剛好遇到柱子的衣櫃為例，為了讓柱子後方的空間不被犧牲，在製作系統櫃時就一併將板材客製化，依凹槽形狀加工，如此一來，在系統櫃階段就能統一完成，無須再多一道木工程序，而且系統板材四面貼皮，即便是在看不到的地方，依然不減精緻度，省工、省時就是不省掉使用空間及質感！

Dining room+ Kitchen
餐廳＋廚房

1. 廚房以人片拉門區隔，光線穿透又可遮蔽雜亂。**2.** 廚房拉門以鐵件和玻璃打造，符合簡約粗獷的風格。**3.** 客房、主臥規劃在同一區域，並以木地板劃分內外空間。**4.** 主臥的紅色牆面搭配白色家具櫃，簡單俐落又很搶眼。

Bedroom
臥室

❶ 玄關鞋櫃
❷ 客廳電視櫃
❸ 廚房收納櫃
❹ 主臥衣櫃
❺ 客房衣櫃
❻ 主浴浴櫃
❼ 客浴浴櫃

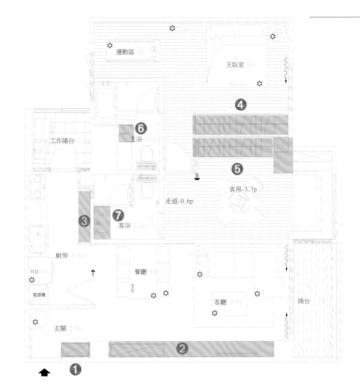

運動區

主臥室

❹

工作陽台

主浴 ❻

❺

走道-0.6p

客房-3.7p

❸

❼

客浴

廚房-2.2p

日立

餐廳

電器櫃

客廳-2.2p

陽台

玄關-0.8p

❷

❶

設計師沾沾自喜，系統櫃這樣玩

Doris 留郁琪
背景
畢業於淡江大學建築系，具有室內設計
年資10年，擅長現代簡約、極簡雅緻
的北歐設計風格，在居家設計及DECO
方面亦有相當豐富的實作經驗。
公司名稱 北歐建築CONCEPT
FB www.dna-concept.com
電話 02-2706-6026

1 與現成家具混搭 　購置符合風格的品牌家具與系統櫃搭配，提升品味。

2 展現內外高格調 　系統板材不像木作只有表面貼皮，內外一致更有質感。

3 可以帶著趴趴走 　施工法用得對，搬家也能把系統櫃拆卸重新組合。

4 當主牆的好配角 　各空間以特別色牆面當焦點，系統櫃負責實用機能。

5 浴室用也不怕濕 　只要事先評估好使用風險值，系統櫃也能製作浴櫃。

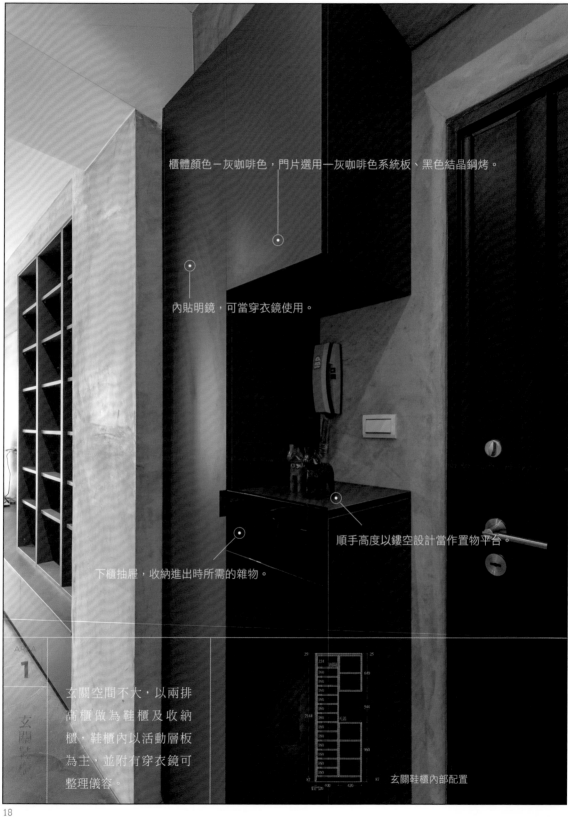

櫃體顏色─灰咖啡色，門片選用─灰咖啡色系統板、黑色結晶鋼烤。

內貼明鏡，可當穿衣鏡使用。

順手高度以鏤空設計當作置物平台。

下櫃抽屜，收納進出時所需的雜物。

玄關鞋櫃

玄關空間不大，以兩排
高櫃做為鞋櫃及收納
櫃，鞋櫃內以活動層板
為主，並附有穿衣鏡可
整理儀容。

玄關鞋櫃內部配置

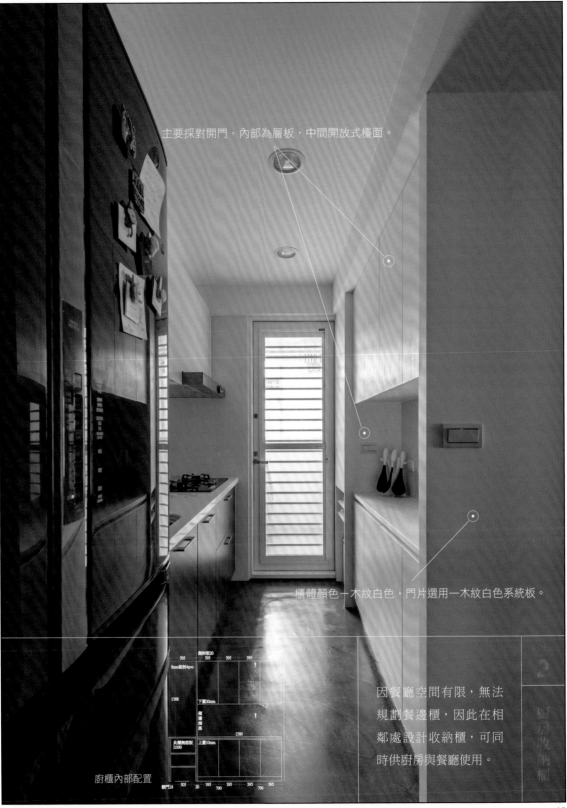

主要採對開門，內部為層板，中間開放式檯面。

櫃體顏色－木紋白色，門片選用－木紋白色系統板。

因餐廳空間有限，無法
規劃餐邊櫃，因此在相
鄰處設計收納櫃，可同
時供廚房與餐廳使用。

廚櫃內部配置

AREA

3

客廳電視櫃

電視櫃隨著玄關櫃延續而來，板材也選用同色系，達成整體感與一致性，並兼具設備櫃與收納櫃等功能。

電視櫃＋收納櫃

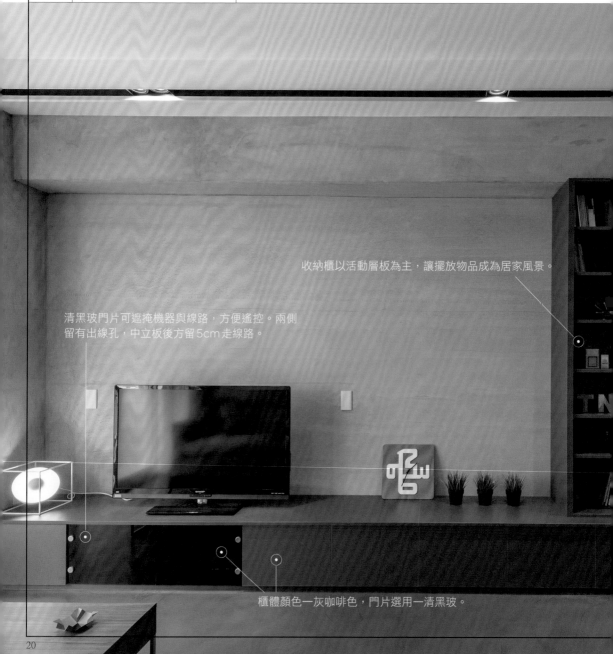

收納櫃以活動層板為主，讓擺放物品成為居家風景。

清黑玻門片可遮掩機器與線路，方便遙控。兩側留有出線孔，中立板後方留5cm走線路。

櫃體顏色－灰咖啡色，門片選用－清黑玻。

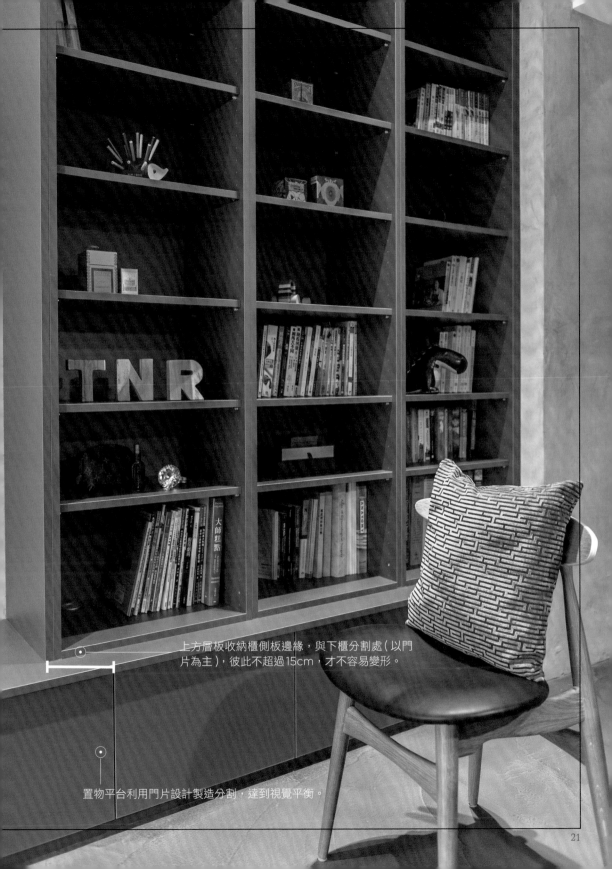

上方層板收納櫃側板邊緣，與下櫃分割處（以門片為主），彼此不超過15cm，才不容易變形。

置物平台利用門片設計製造分割，達到視覺平衡。

主臥衣櫃＋浴櫃

主臥透過系統衣櫃和現成家具櫃混搭，再搭配淡雅的主牆為焦點，打造出簡單清爽的風格。

衣櫃外部

衣櫃內部配置

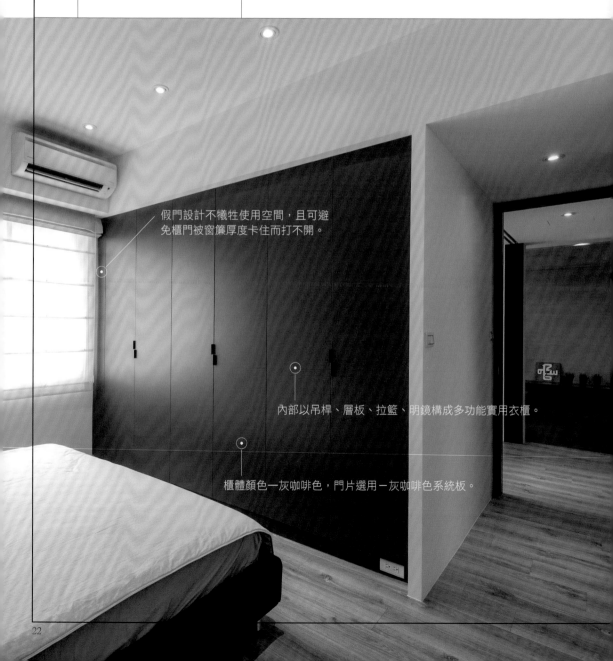

假門設計不犧牲使用空間，且可避免櫃門被窗簾厚度卡住而打不開。

內部以吊桿、層板、拉籃、明鏡構成多功能實用衣櫃。

櫃體顏色－灰咖啡色，門片選用－灰咖啡色系統板。

因淋浴區與浴櫃距離較遠，可選用系統板材製作層板。

櫃體顏色一白色發泡板，門片選用一黃檀木紋系統板。

客房同時也是多功能室，並分擔主臥衣櫃的儲物量，櫃內以吊桿、拉籃、活動層板因應收納需求。客浴以淺色系為主，讓小空間有被放大的感覺。

衣櫃外部＋層櫃　　　　　衣櫃內部配置

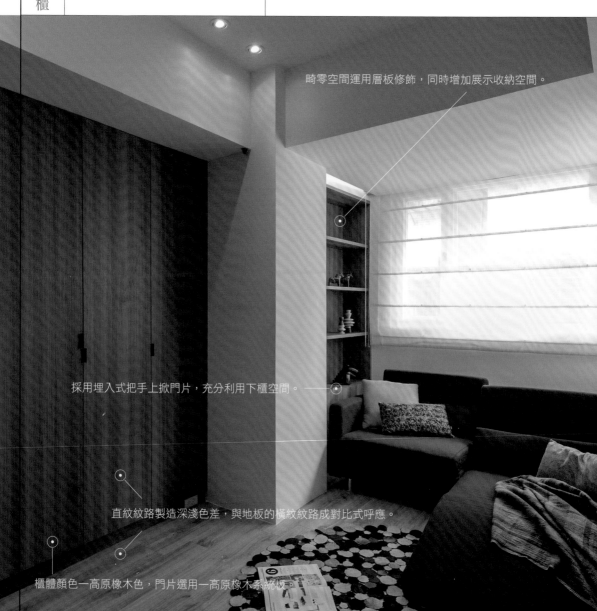

畸零空間運用層板修飾，同時增加展示收納空間。

採用埋入式把手上掀門片，充分利用下櫃空間。

直紋紋路製造深淺色差，與地板的橫紋紋路成對比式呼應。

櫃體顏色—高原橡木色，門片選用—高原橡木系統板。

浴櫃門片內縮，靠近淋浴玻璃處做
固定式假門，方便中間門片開啟。

櫃體顏色－白色發泡板，門片選用－白色水晶門片。

疊疊櫃、系統包牆、水泥感板材多元運用

家的「加」法「色」計

鍾情北歐風的屋主，希望在格局不變的前提下，以最簡約的設計手法完成想要的居家風格，於是設計師運用系統櫃、活動家具和色彩，將風格元素加進空間中，讓壁面、家具、家飾品的色彩成為焦點，系統櫃的顏色則越簡單越好，當一個最稱職的配角。

在以「加」為概念的設計原則下，每一樣物件的顏色變得很重要，首先先確定好牆面的油漆色調，接著決定家具的樣式與顏色，最後再挑選系統板材搭配，「現在的系統板材顏色、材質多樣化，可變性高能因應空間尺寸及家具調性，所以不用擔心找不到適合的板材製作系統櫃。」在這間新成屋可以看到客廳、房間的主牆，甚至餐廳吧台都選用了特別的顏色，而系統櫃就以單純的灰色、白色與木質色，鑲嵌拼湊出幾何造型與層次感，堆疊起家的趣味。

品質佳的系統板材本身重量重，如果遇到需要懸空的設計，或要擺放很重的物品，一定要注意好載重的問題，並事先規劃，例如：在櫃體後方、下方加強支撐；利用五金配件、金屬鋼管或鋁條在桌板下製作斜撐設計等，唯有將安全放在使用的第一考量，製作出來的成品才會最為耐用。

IDEA 01

人造石下嵌系統櫃

在黃色人造石吧台下方嵌入系統櫃，支撐兼具收納。

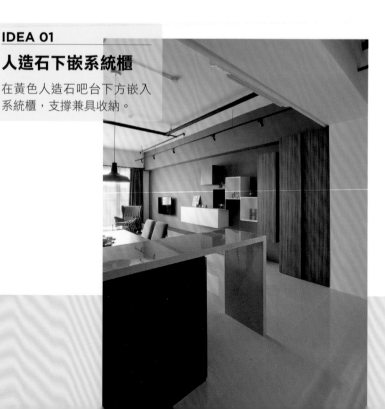

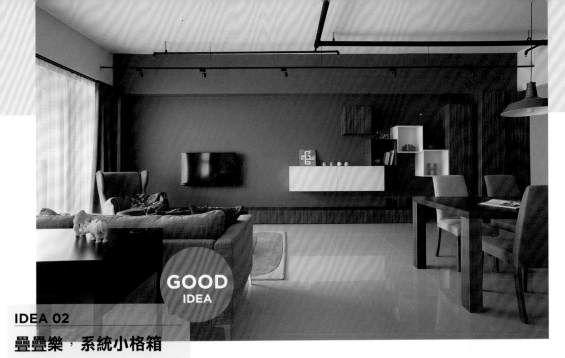

GOOD IDEA

IDEA 02

疊疊樂，系統小格箱

電視牆上運用白色與木紋系統櫃
堆疊出幾何造形的層次效果。

IDEA 03

系統板包樑，大省！

餐廚區利用系統櫃包覆樑柱，
省下油漆及貼皮的費用。

IDEA 04

仿水泥板系統櫃，有型！

右下圖仿水泥板的系統板材讓衣櫃
彷彿牆體，看不出櫃子痕跡。右上
圖從衣櫃延伸出懸臂書桌的設計，
要加上鋁條支撐加強承重力。

文_劉繼珩　圖片提供__法蘭德室內設計

以工業風為走向的居家空間，利用家具和家飾品帶出視覺焦點。

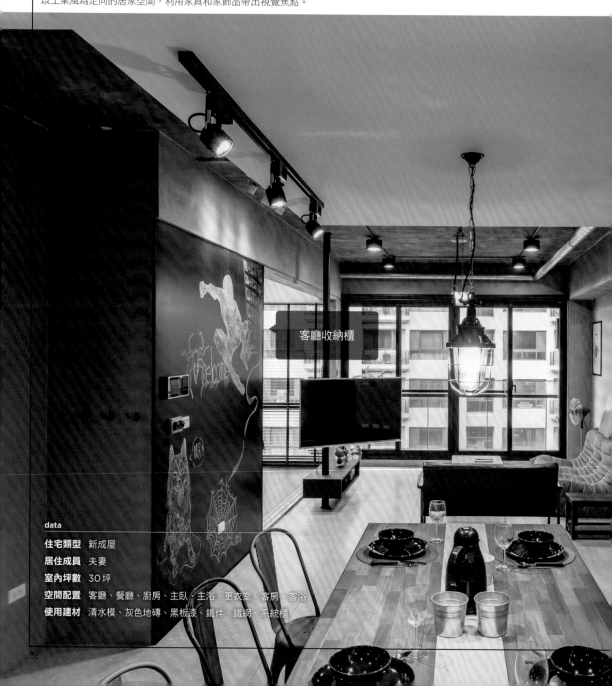

客廳收納櫃

data

住宅類型	新成屋
居住成員	夫妻
室內坪數	30坪
空間配置	客廳、餐廳、廚房、主臥、主浴、更衣室、客房、客浴
使用建材	清水模、灰色地磚、黑板漆、鐵件、鐵網、系統櫃

系統桶身內用，鐵件網門外掛，再搭灰黑冷調就對了

系統櫃沒型？
就是要給你工業風的家！

有預算考量的年輕小夫妻，也想要自己的家很有 Loft style，如何運用規矩的系統櫃，打造不羈的工業風？材質混搭就對了！

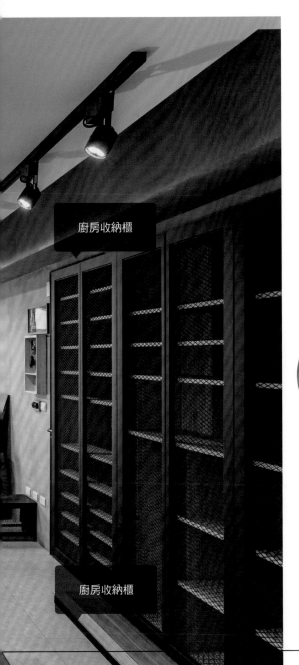

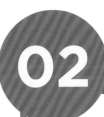

廚房收納櫃

廚房收納櫃

02

系統板材
使用歐洲板材裸板加工
五金品牌
義大利Salice、奧地利BLUM
推薦廠商
力緻企業有限公司（家具）
02-2602-9761

曾經在國外念書的屋主夫妻，很喜歡當地居住空間的工業風，因此回來台灣之後，也希望能將自己婚後一起住的家營造出隨興不羈的氛圍，但年輕的兩人有預算上的考量，同時也提出要好清潔的需求，於是設計團隊認為使用系統櫃，再混搭其他材質是最好的方式，既能符合預算，又能滿足風格精神與方便整理的訴求，打造出新婚小倆口心目中的舒適窩。

房子原本的格局有3間房，廚房是封閉式的，房間門和地磚也與風格不符，所以在客變時就進行了變更，將1房打掉變成更衣室，廚房隔間牆拆除改為開放式，門片和地磚也退掉，換成符合風格元素的材質，經過設計團隊的調整下，整體空間變得通透明亮、動線順暢，無論從哪一個角落望去都沒有死角。

Living room
客廳

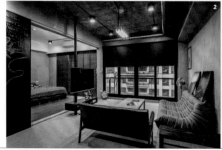

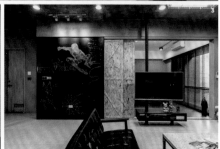

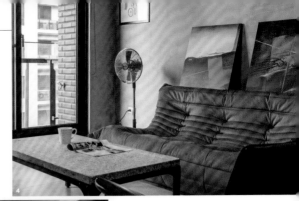

1. 客廳藉由沙發、桌几和塗鴉等，創造帶有年輕氣息的Loft風。2. 天花板的管線刻意裸露，營造工業風的風格氛圍。3. 客廳與主臥間以黑板漆牆面、特殊OSB板拉門做為隔間。4. 顏色搶眼的家具和家飾品，是空間中畫龍點睛的大功臣。5. 平時將拉門全開，廳房穿透讓整體空間顯得更開闊。

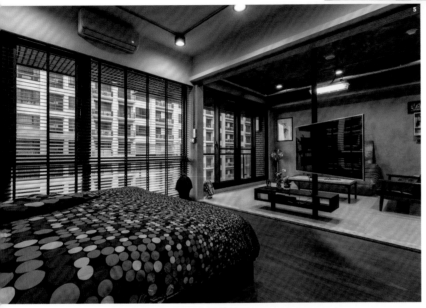

平衡式裝修法，省下預算還能賺到設計感

　　帶有粗獷原始感的工業風，最大特色就是要讓空間呈現居住者那股隨心所欲、不拘小節的味道，因此在材質使用和裝修手法上都朝向盡量簡單，不過度繁複、精緻，相對地，費用也在無形中降低了，舉例來說，天花板不需加以封板修飾，這筆錢就能挪用至購買家具上，透過軟硬體之間花費的增減達到預算平衡，不但能讓風格到位，也提升了整個家的質感。

　　平衡式的裝修概念不只表現在預算上，也同樣延伸到設計上，客廳的電視架就是最好的例子。女主人想要家看起來很大，男主人想要躺在床上看球賽，為了同時滿足兩人的需求，電視架採用旋轉式設計，這樣一來，主臥不需要隔間牆吊掛電視，客、臥又能保持開放通透、空間感倍增，兩者之間順利取得平衡點，達成最佳共識。

1.在系統櫃與訂製家具的混搭下，餐廚區兼具實用與質感。
2.中島系統櫃檯面，以不鏽鋼取代人造石，更加符合風格精神。
3.外露的插座、開關都經過特別挑選，可看出細節上的用心。
4.主臥拉門使用特殊的OSB板，上面再噴上圖案點綴。5.主臥旁的玻璃拉門內為更衣室，一旁的主浴外設計了梳妝台，站、坐皆可使用，相當便利。

精準尺寸、異材質混搭，精緻的混血系統家具

由於施工順序不同，系統櫃要與其他材質混搭，尺寸在一開始就一定要測量得非常精準，必須計算到公厘（mm）才行。以廚房中島來看，因為結合了系統櫃、木作、不鏽鋼檯面三種材質，當木工做好外框後，還要進行一次尺寸確認，才嵌入系統櫃，最後再做小幅度的微調修改、放上不鏽鋼檯面。

除了精準，安全也是重點，好比餐廳以鐵件框製作的懸吊式收納櫃，看似輕盈但實際上卻很重，櫃體後方得以木作下角料的手法，多做拉桿才能支撐重量，這些施工背後用心換來的細節，讓這個低調的家擁有了高調的質感。

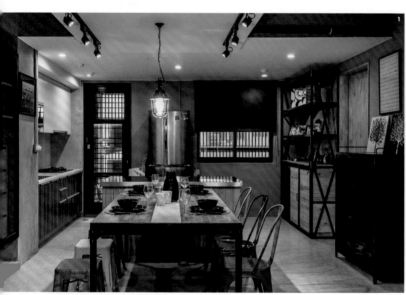

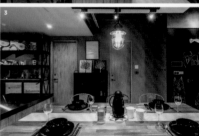

Dining room+ Kitchen
餐廳＋廚房

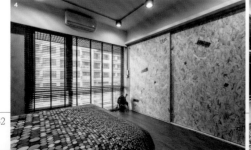

Bedroom
臥室

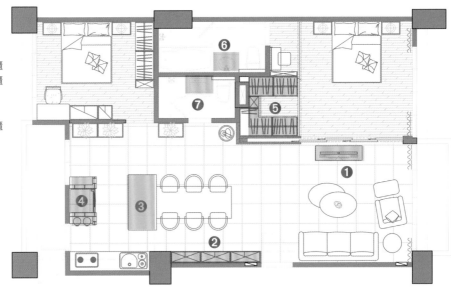

❶ 客廳設備櫃
❷ 餐廳收納櫃
❸ 廚房中島
❹ 冰箱櫃
❺ 更衣室衣櫃
❻ 主臥浴櫃
❼ 客浴浴櫃

設計師沾沾自喜，系統櫃這樣玩

法蘭德 室內設計 FRIEND interior design

吳秉霖設計團隊

背景

法蘭德室內設計公司主持團隊，除了
室內設計，也經營法蘭德系統傢俱，
提供給消費者更多居家裝修的選擇。

公司名稱 法蘭德室內設計

FB 法蘭德室內設計

電話 03-317-1288

 04-2202-9999

1 結合旋轉電視架 中空櫃體嵌入鐵管，讓電視能旋轉使用。

2 活動層板好收納 利用可調整的層板因應物品尺寸，不怕東
西放不下。

3 門片可隨時更換 日後若雜物增加，櫃體門片可拆卸更換為
隱蔽式。

4 衣櫃不用做門片 更衣室已有拉門，櫃門預算可用來添購功
能性五金。

5 日後可分次施工 客房只需做好基礎設計，系統櫃可視需求
再分次施工。

為了保持空間通透感，
同時能滿足躺在主臥床
上看電視的需求，以鐵
管搭配簡單櫃子，設計
出旋轉的電視架。

客廳旋轉電視櫃

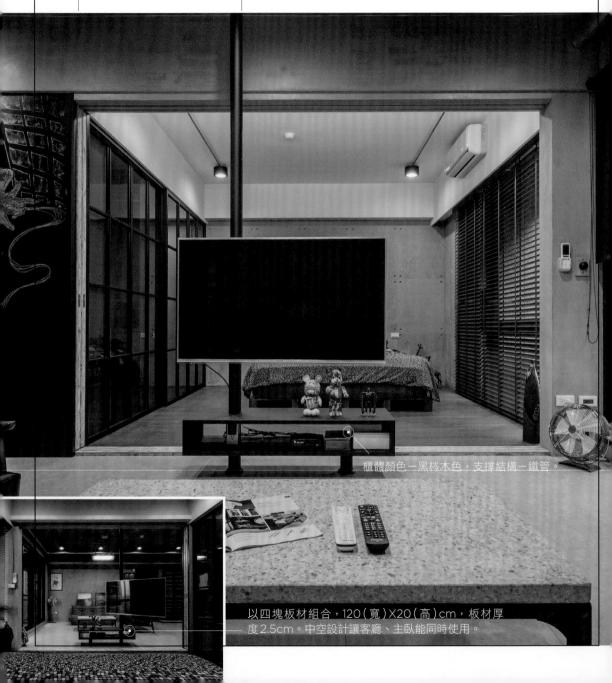

櫃體顏色－黑梣木色，支撐結構－鐵管。

以四塊板材組合，120（寬）X20（高）cm，板材厚
度2.5cm。中空設計讓客廳、主臥能同時使用。

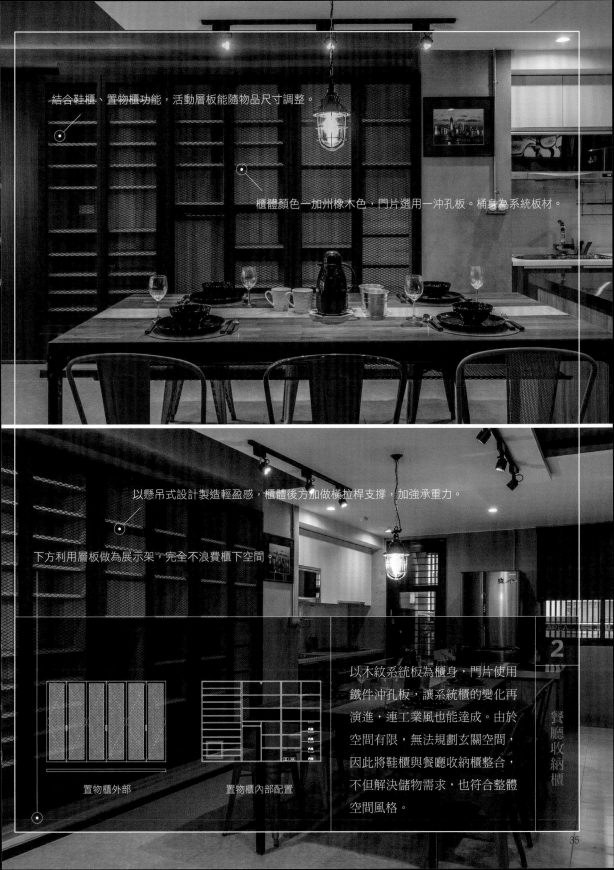

結合鞋櫃、置物櫃功能，活動層板能隨物品尺寸調整。

櫃體顏色一加州橡木色，門片選用一沖孔板。桶身為系統板材。

以懸吊式設計製造輕盈感，櫃體後方加做橫拉桿支撐，加強承重力。

下方利用層板做為展示架，完全不浪費櫃下空間。

置物櫃外部

置物櫃內部配置

餐廳收納櫃

以木紋系統板為櫃身，門片使用鐵件沖孔板，讓系統櫃的變化再演進，連工業風也能達成。由於空間有限，無法規劃玄關空間，因此將鞋櫃與餐廳收納櫃整合，不但解決儲物需求，也符合整體空間風格。

廚
房
中
島
＋
冰
箱
櫃

中島運用外部木作、內部系統櫃與不鏽鋼檯面混搭而成，既是備餐台也是電器櫃，後方則以斑駁磚牆結合系統層板來美化冰箱，與Loft風呼應。

中島櫃配置

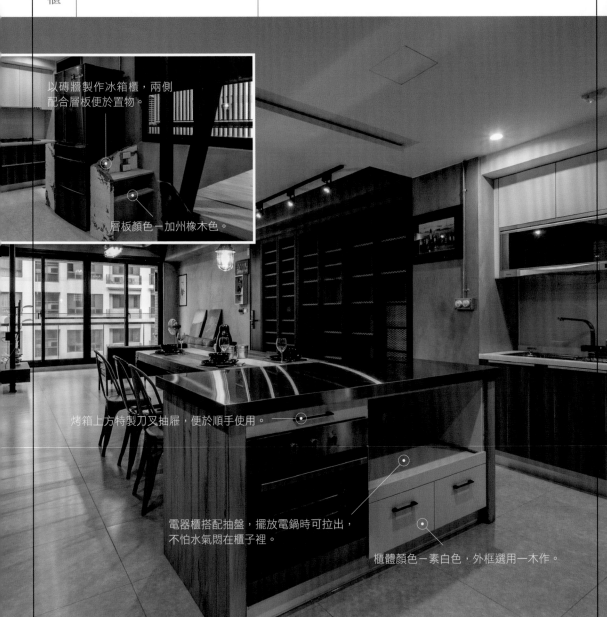

以磚牆製作冰箱櫃，兩側配合層板便於置物。

層板顏色－加州橡木色。

烤箱上方特製刀叉抽屜，便於順手使用。

電器櫃搭配抽盤，擺放電鍋時可拉出，不怕水氣悶在櫃子裡。

櫃體顏色－素白色，外框選用－木作。

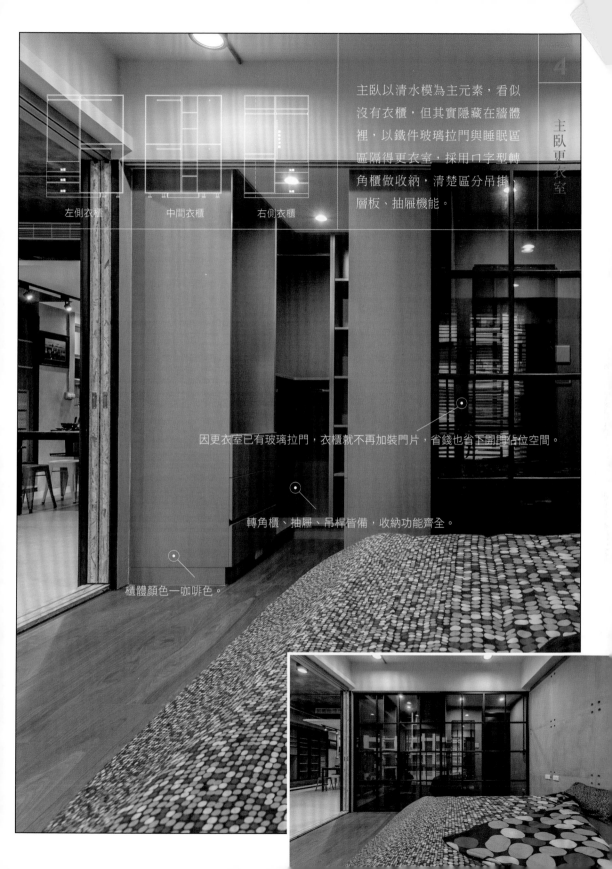

主臥以清水模為主元素，看似沒有衣櫃，但其實隱藏在牆體裡，以鐵件玻璃拉門與睡眠區區隔得更衣室，採用口字型轉角櫃做收納，清楚區分吊掛、層板、抽屜機能。

左側衣櫃　　　　中間衣櫃　　　　右側衣櫃

因更衣室已有玻璃拉門，衣櫃就不再加裝門片，省錢也省下開門佔位空間。

轉角櫃、抽屜、吊桿皆備，收納功能齊全。

櫃體顏色一咖啡色。

小家不夠住不夠收，系統家具出手相救

系統櫃做內裡、異材質當外衣，藏物藏到看不見

對有2個小孩的夫妻而言，25坪的空間實在不夠用，幸好有系統櫃出手相救，就連意想不到的地方，都能成為收納功能齊全的儲物空間！但是你一定會反問，「家裡塞了這麼多櫃子，會變得很窄小吧？」一點都不！適當的材質用在對的位置，反而能突顯系統板材的特色及優點，給予居住者多元的運用。

這是屋主的第二次裝修，有過之前使用系統櫃的經驗，深深感受到實用與便利，因此這次決定沿用系統櫃，畢竟家中有2個小小孩，衣物、雜物都成倍數增加，收納空間不單單要絕對充足，還得兼顧美觀、不顯亂，才能搞定一家四口的生活需求。

進入玄關，一整面的系統牆櫃整併了鞋櫃與置物櫃，門片則以木作搭配鏡面，再亂也不怕獻醜，內部活動層板，隨物品調整高度，大小不同的玩具都能收納在此。

緊鄰的餐廳空間雖不大，規劃了系統餐邊櫃更方便，上下門片分別選擇有光澤的鋼烤和素面的白色，賦予櫃體變化，也利用打燈手法消弭沉重感。客廳電視牆下搭配系統抽屜櫃，可放置遙控器等物品，側邊設備櫃則整合各種線路與機器。

主臥則有隱身在床頭背板處的儲物櫃，以系統板結合繃布，內部深度夠深能做為衣櫃使用，彌補了原本不足。

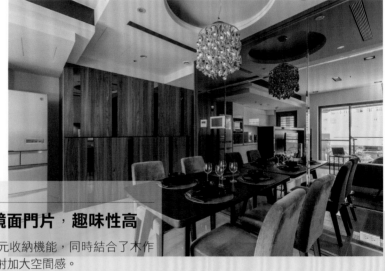

IDEA 01

系統內裡＋木作鏡面門片，趣味性高

系統玄關櫃取其內部多元收納機能，同時結合了木作的變化，並透過鏡面反射加大空間感。

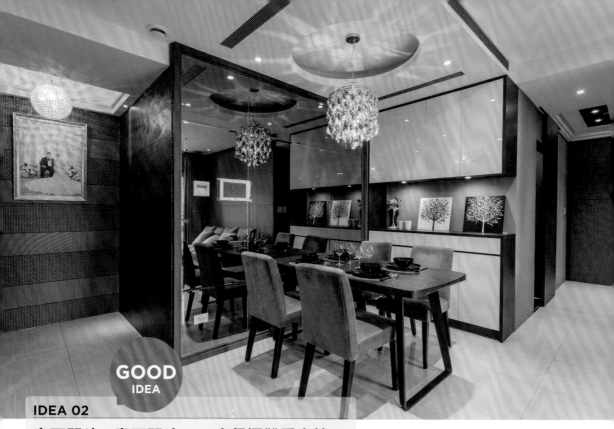

GOOD
IDEA

IDEA 02

亮面門片＋素面門片，一座餐櫃雙重表情

餐櫃採用系統板材，上方吊櫃選擇白色鋼烤門片，輕盈又有質感。

IDEA 04

繃布背牆也是門片，內藏儲物櫃

主臥的床邊櫃以系統板材訂製，在踢腳板後方加裝輪子，可推拉活動，便於置物。後方的繃布背牆同時也暗藏了系統儲物櫃。

IDEA 03

抽屜櫃＋石材電視牆，各展所長

客廳與廚房以半腰大理石電視牆區隔，下方則搭配系統抽屜櫃做為收納。

文＿劉繼珩　圖片提供＿PartiDesign Studio

以白色調系統板材為主的空間，不僅清爽更能烘托出梧桐木的質感。

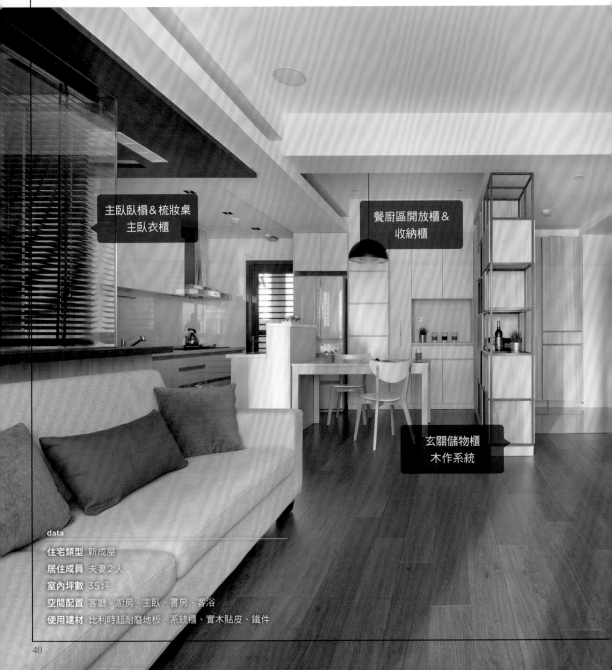

主臥卧榻＆梳妝桌
主臥衣櫃

餐廚區開放櫃＆
收納櫃

玄關儲物櫃
木作系統

data

住宅類型 新成屋
居住成員 夫妻2人
室內坪數 35坪
空間配置 客廳、廚房、主臥、書房、客浴
使用建材 比利時超耐磨地板、系統櫃、實木貼皮、鐵件

客廳電視牆
木作系統

除了系統櫃，木作也跟著系統化！

只用1.5種系統板材，
就讓小夫妻的家 sense up

小夫妻的窩就這樣有 sense 了起來！
簡單的木作搭上一深一淺的系統板材，
家的質感不是靠昂貴的材質推砌出來的，

03

系統板材
系統櫃板材—EGGER E1/V313
浴櫃板材—發泡板＋結晶鋼烤
五金品牌
鉸鏈、阻尼緩衝—BLUM緩衝滑軌
拍拍手反向鉸鏈—KINGSLIDE川湖
推薦廠商
茶米裝修 0933-013-827（系統廠商）
東順五金行 02-2766-7488

「我們想要一個自然、放鬆、健康、環保、木質感的家」，這是屋主夫妻告訴設計師，他們對家的期望。

依循著這5個元素，以及在屋主不算多的預算條件下，曾建豪與劉子瑜覺得以木作結合系統櫃的做法，會是最經濟又實用的裝修方式。

迎客空間，木作系統化縮時又清淨

首先就從玄關儲物櫃和電視牆著手，曾建豪說：「我們先將櫃子的桶身及牆面的粗胚部分在工廠製作好，再運至現場拼接組合，省下在現場切割組裝的時間，也少了清潔的工作，在現場只需要進行貼皮、上漆、局部收邊、小幅微調即可。」

因為知道，裝修過程中，遇到木作工程要裁切木板時，搞得現場粉塵滿天飛，是許多人一聽到「居家裝潢」，腦海中就浮現的畫面。於是曾建豪與劉子瑜透過流程的轉換，將系統櫃的優點套用在木作施工上，讓木作以系統化的方式進行。這樣做還有一個額外的好處，因為沒有裁切時機器發出的噪音，在假日也可以安靜施工，縮短裝修的時程。

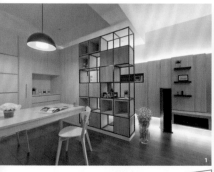

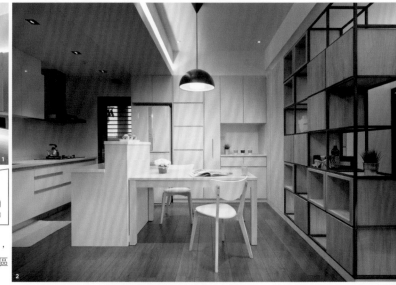

Kitchen
廚房

1. 入門的玄關儲物櫃具備區隔空間的效果，同時也擁有收納與美化多重功能。**2.** 餐廚區以白色為基底，讓木餐桌成為空間焦點。

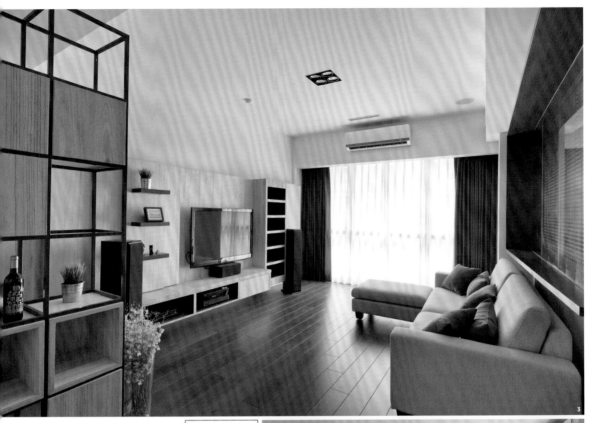

3.公共空間以梧桐木為主軸，深淺色搭配帶出寧靜氛圍。4.沙發後方的書房採玻璃隔間，既穿透又放大空間感。

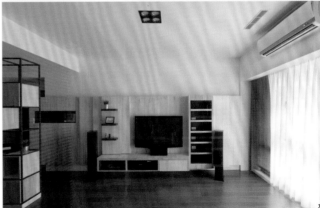

Study room
書房

睡覺的地方，好櫃子等於好空氣

在木作與系統櫃的空間配比上，設計師重點區分成公共空間、私密空間，因此將主要木作表現於顯露在外的客廳與書房，強化居家溫潤的木色質地，至於系統櫃則運用於隱於內的房間，除了滿足各種收納需求，也取用健康環保的板材作為睡眠空間的主素材。如此一來，空間營造出寧靜放鬆的氛圍，完全符合屋主夫妻心目中家的樣子。

1.5款系統板，打造清新風格

在風格質感的呈現上，只要選對系統板材，系統櫃和木作互搭之下，是能為居家空間加分的，曾建豪與劉子瑜就運用了1.5款的板材顏色和質感，為櫃體製造變化。

為什麼說是1.5款呢？主要是因為整個家的系統櫃，包含廚房的電器櫃、收納櫃、走道上的儲物櫃、主臥的衣櫃、臥榻、梳妝桌等，全部都使用同一款板材－淺色的白梣木，剩下的半款則是隱藏在主臥衣櫃裡，畫龍點睛的深色青橡木，帶有木紋紋路的兩種板材，低調不搶戲又能與木作的梧桐木呼應，設計師巧妙地讓白色為主的系統櫃們，在空間中扮演稱職的最佳配角，突顯梧桐木玄關櫃和電視牆，讓自然況味成為焦點，營造出屋主夫妻喜歡的清新木質感風格。

1. 書房透過架高分割出地域性，亦可當作客房使用。
2. 主臥走清爽路線，白色的木作櫃與系統櫃相得益彰。

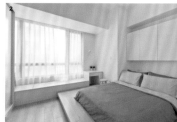

Bedroom
臥室

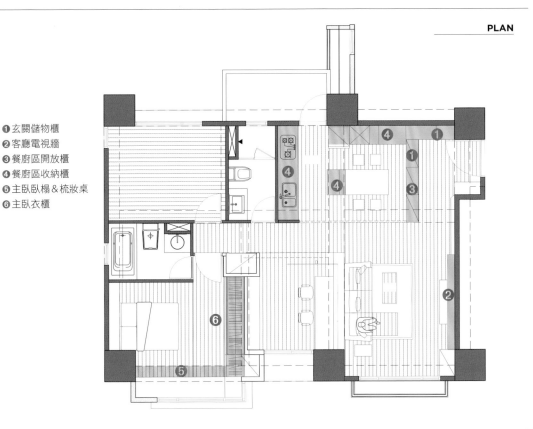

❶玄關儲物櫃
❷客廳電視牆
❸餐廚區開放櫃
❹餐廚區收納櫃
❺主臥臥榻＆梳妝桌
❻主臥衣櫃

設計師沾沾自喜，系統櫃這樣玩

曾建豪/劉子瑜
背景
PartiDesign Studio 建築師
英國倫敦大學 Bartlett
建築學院建築碩士
公司名稱 PartiDesign Studio
FB PartiDesign Studio
BLOG partidesign.pixnet.net
電話 0988-078-972

❶ 木作系統化 　在工廠製作桶身，可節省時間及減少現場的粉塵污染。

❷ 暗把手設計 　45度斜角的無門把設計，讓櫃體更簡潔。

❸ 系統櫃配角化 　選用白色系板材為主，以突顯木材質的溫潤特質。

❹ 板材深淺跳色 　運用不同顏色的板材相互搭配，增加系統櫃的活潑性。

❺ 活用五金解決問題 　藉由五金的搭配，解決空間結構帶來的不便。

玄關儲物櫃

以木作系統化的方式製作，先將收納格量好尺寸裁切組合後，再移至室內嵌入鐵件建構的框架中。

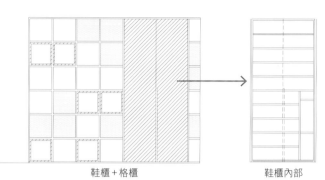

鞋櫃＋格櫃　　　　鞋櫃內部

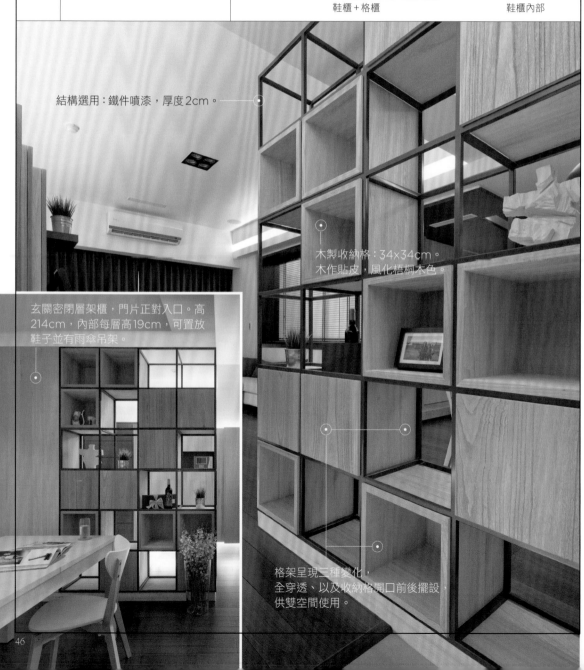

結構選用：鐵件噴漆，厚度2cm。

木製收納格：34x34cm。
木作貼皮，風化梧桐木色。

玄關密閉層架櫃，門片正對入口。高
214cm，內部每層高19cm，可置放
鞋子並有雨傘吊架。

格架呈現三種變化，
全穿透、以及收納格開口前後擺設，
供雙空間使用。

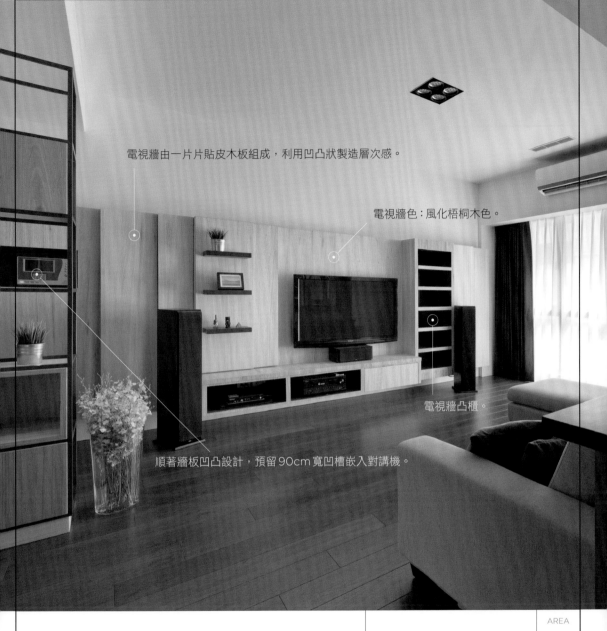

電視牆由一片片貼皮木板組成，利用凹凸狀製造層次感。

電視牆色：風化梧桐木色。

電視牆凸櫃。

順著牆板凹凸設計，預留90cm寬凹槽嵌入對講機。

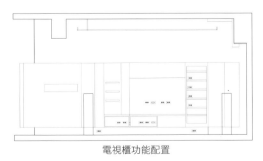

電視櫃功能配置

客廳的牆面粗胚，同樣也可以在工廠採用木作製作，系統化做法少了裁切的噪音，直接至現場組裝完成，假日也可以施工趕進度。

客廳電視牆

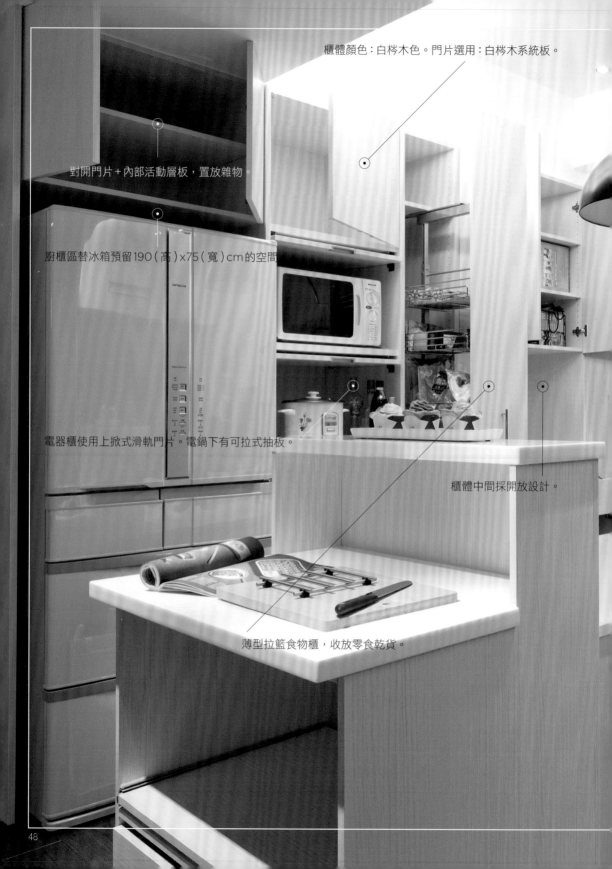

櫃體顏色：白梣木色。門片選用：白梣木系統板。

對開門片＋內部活動層板，置放雜物。

廚櫃區替冰箱預留190（高）x75（寬）cm的空間。

電器櫃使用上掀式滑軌門片。電鍋下有可拉式抽板。

櫃體中間採開放設計。

薄型拉籃食物櫃，收放零食乾貨。

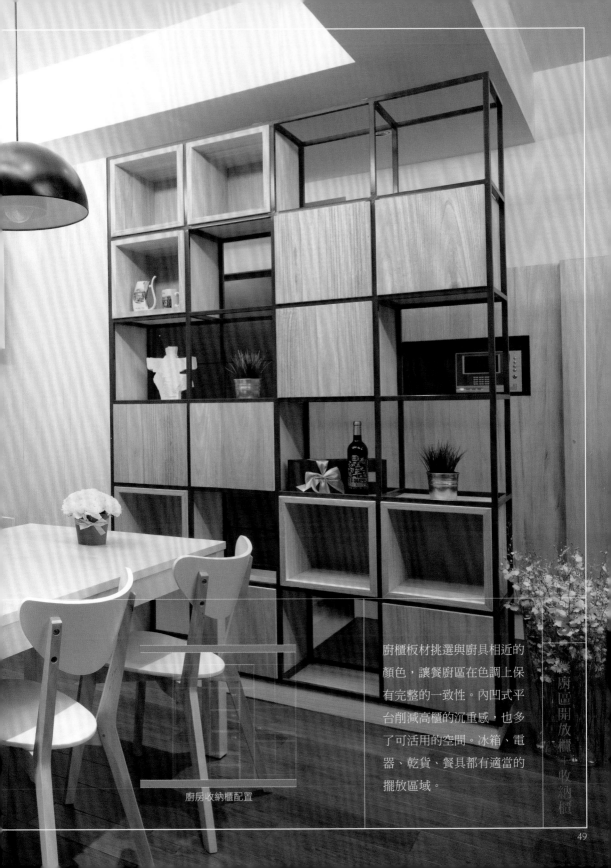

廚房收納櫃配置

廚櫃板材挑選與廚具相近的顏色,讓餐廚區在色調上保有完整的一致性。內凹式平台削減高櫃的沉重感,也多了可活用的空間。冰箱、電器、乾貨、餐具都有適當的擺放區域。

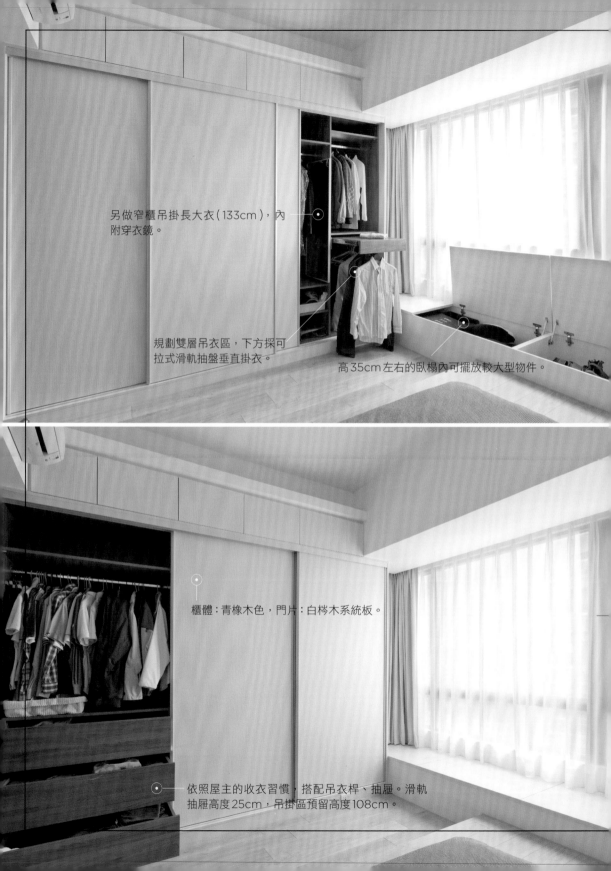

另做窄櫃吊掛長大衣（133cm），內附穿衣鏡。

規劃雙層吊衣區，下方採可拉式滑軌抽盤垂直掛衣。

高35cm左右的臥榻內可擺放較大型物件。

櫃體：青橡木色，門片：白桴木系統板。

依照屋主的收衣習慣，搭配吊衣桿、抽屜。滑軌抽屜高度25cm，吊掛區預留高度108cm。

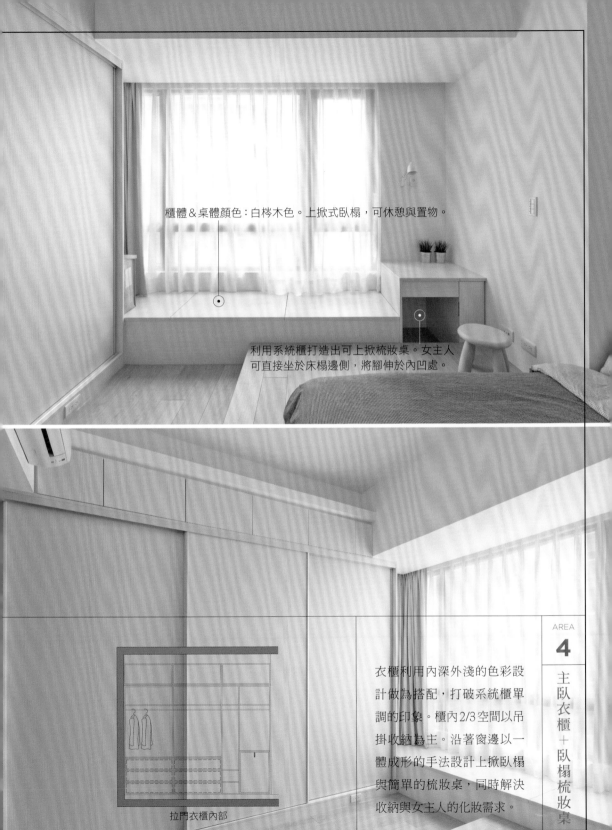

櫃體＆桌體顏色：白梣木色。上掀式臥榻，可休憩與置物。

利用系統櫃打造出可上掀梳妝桌。女主人
可直接坐於床榻邊側，將腳伸於內凹處。

拉門衣櫃內部

衣櫃利用內深外淺的色彩設
計做為搭配，打破系統櫃單
調的印象。櫃內2/3空間以吊
掛收納為主。沿著窗邊以一
體成形的手法設計上掀臥榻
與簡單的梳妝桌，同時解決
收納與女主人的化妝需求。

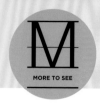

櫃子好好玩，跳格子、配MUJI

只要留心細節，質感直逼木作

過去，系統櫃給人的印象是預算不足的替代方案，且變化性少、過於單調，質感也不如木作，但事實上，系統板材發展至今一直在進步，不僅環保、健康的特質是一般木作板材所沒有的，在造型和品質上也不斷突破，甚至在同一個空間中，已經很難辨別哪些是木作櫃，哪些是系統櫃了！

不過在這中間還是有許多「眉角」需要留意，只要掌握住，系統櫃的質感絕對不輸木作！由於系統櫃的進場時間通常會在油漆工程之後，在時程上一定要準確掌控，以免造成延誤，因此設計如果要結合木作與系統櫃兩種工種，最好還是交由設計師統包控管，避免兩種系統搭配銜接上的失誤，日後若需要維修也容易有責任歸屬不清的糾紛。

在功能面上，系統櫃強調收納機能，常見使用於書櫃、置物櫃、餐櫃等，這些櫃子的兩大重點就是：耐重與美觀。不過系統板材材質較軟，承重力有限，跨距建議以不超過60cm為主。

櫃體設計可在條件內以大小格狀做為變化，藉由分割手法增加活潑性；為了達到美觀的門片，也是賦予系統櫃多變性的方式，門片可直接加裝突出於櫃，也可內嵌與櫃齊平，但要記得層板深度得跟著內縮，事先告知工廠裁切成特殊尺寸，現場組裝時才能精準完工。

IDEA 01

跳格子，擺脫阿呆櫃

開放層板與門片交錯的設計，賦予系統書櫃變化性。書櫃選用深色踢腳板，可營造漂浮錯覺，減弱沉重高大的笨重感。

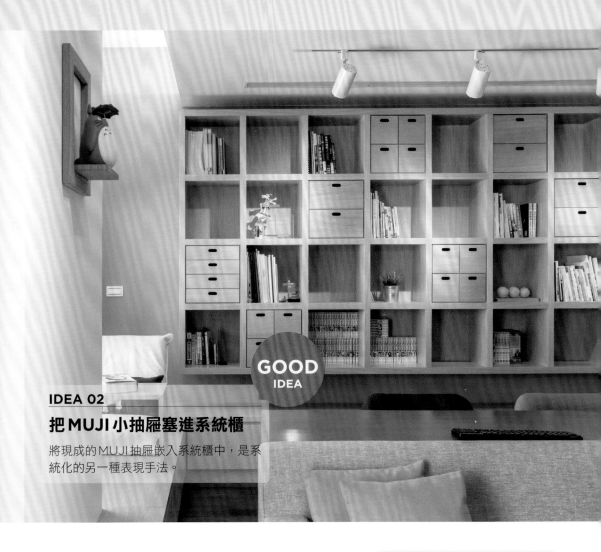

GOOD IDEA

IDEA 02

把MUJI小抽屜塞進系統櫃

將現成的MUJI抽屜嵌入系統櫃中，是系統化的另一種表現手法。

IDEA 03

木紋與無瑕白最速配

若居家以木空間為主，可以選用白色板材系統櫃，更能襯托出木作的天然紋理。

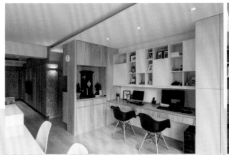

文＿李佳芳　圖片＆資料提供＿十一日晴空間設計

系統家具結合壓花玻璃與木作，新工法也出玩出老房子的復古調調。

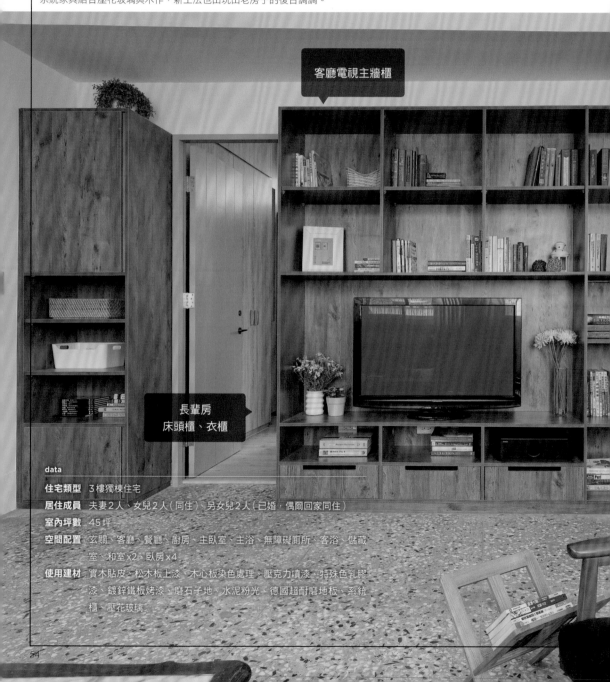

客廳電視主牆櫃

長輩房
床頭櫃、衣櫃

data

住宅類型　3樓獨棟住宅

居住成員　夫妻2人、女兒2人（同住）、男女兒2人（已婚，偶爾回家同住）

室內坪數　45坪

空間配置　玄關、客廳、餐廳、廚房、主臥室、主浴、無障礙廁所、客浴、儲藏
　　　　　　室、和室x2、臥房x4

使用建材　實木貼皮、松木板上漆、木心板染色處理、壓克力噴漆、特殊色乳膠
　　　　　　漆、鍍鋅鐵板烤漆、磨石子地、水泥粉光、德國超耐磨地板、系統
　　　　　　櫃、壓花玻璃

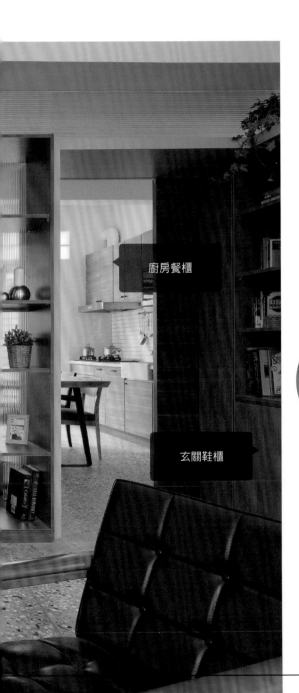

廚房餐櫃

玄關鞋櫃

系統家具大玩復古風，重現老屋小時代

木作串聯＋復古玻璃，打破制式！

不再是呆呆的一桶五面板，活用木作整合各別櫃體，加上局部跳脫使用異材質，系統櫃也能大玩復古風。

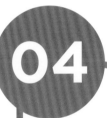

04

系統板材
奧地利KAINDL、EGGER E1
五金品牌
BOS、HQ、SALICE、BLUM
滑軌—King Slide川湖
推薦廠商
奇建企業有限公司／王國華
0928-258-774（系統廠商）

位處都市鬧區的這棟3層樓透天，夾身在兩條街巷交接的三角地帶，從正對路沖的大門延伸入內，使平面呈特殊的喇叭狀。

空間條件先天不良，加上後天規劃不當，導致客廳狹迫與大量房中房問題。生活在此的S小姐一家六口原本期待都市更新能帶來重建希望，而長期忍耐著不便利。偏偏老屋又逢漏水與地氣侵襲，陳舊的裝潢終於不堪摧殘，患上了嚴重白蟻危機。

為了擦亮記憶中的美好時光，S小姐說服雙親同意改造房子，並且委託學生時期認識的好友沈佩儀協助規劃設計。經過幾次勘查，兩人同意杜絕蟲害是當務之急，決定使用防潮抗蟲性佳的系統家具，減少角料施工，避免日後腐朽風險再次復發。

懷舊感系統木色，抿石子地的好伴侶

為重現老屋精神，沈佩儀刻意模糊系統與木作之間的界線，用系統櫃型態挑戰木作造型，打破系統櫃較制式的規則；配合老屋原有的抿石子地，沈佩儀特意選擇陳舊色感的木紋系統板與大量壓花玻璃新舊混搭，使老房子的記憶感不因嶄新裝修而消退。

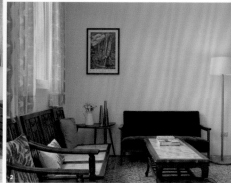

1. 改變大門位置之後，受限的玄關獲得解放，進來的空間感也較能施展。**2.** 過去使用的老家具保留下來，加入復古風沙發（為 karimoku60 日本品牌的復古家具，可參考 www.karimoku60.com）提升質感。

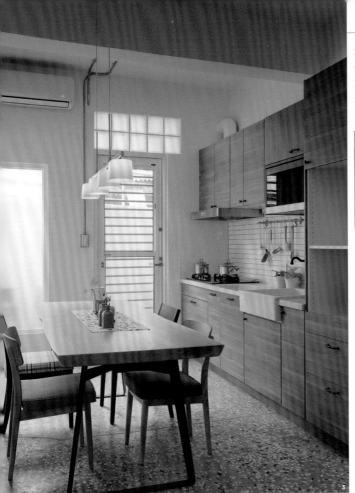

3. 廚房選用IKEA系統廚具，自然木紋門板加上陶瓷洗碗槽，呼應復古風格。**4.**二、三樓原本只有簡陋爬梯，新增加金屬梯量體輕盈，減少對室內採光的衝擊。

Dining room+ Kitchen

餐廳＋廚房

Staircase

樓梯間

首先，沈佩儀將進出動線改到側門，使玄關放大、客餐廳也有更多的施展空間。但由於設受限於板材尺寸，系統櫃桶身最高只能有240cm，面對老屋樓板高達3米，櫃體距離天花板還有70cm，因此統一鞋櫃、電視櫃、儲藏櫃、門框，採用225cm的高度，僅讓廚房外的書櫃略降，再從玄關到客廳，利用水藍色靛藍色木作板將各個系統櫃一路串聯，強化櫃體高度的統整感。

沈佩儀說：「與其用疊櫃將空間做滿，不如讓櫃體下降高度做開放式收納，用漂亮的藤籃或木箱來置物，或加上一盆垂墜爬藤，收納也可成為空間佈置的一部分。」

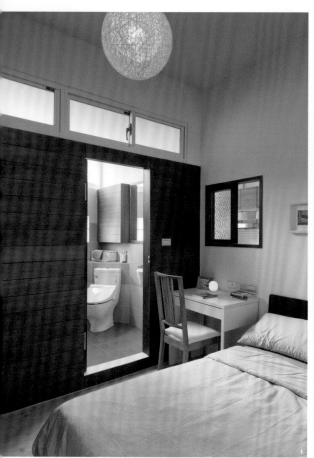

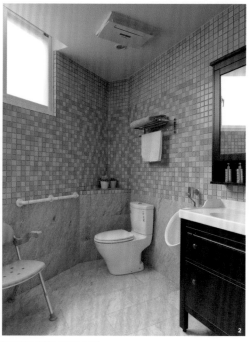

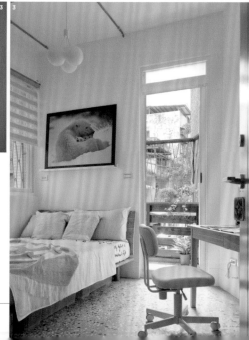

1. 長輩房設置在一樓，減少爬梯的負擔。上方牆面加上玻璃窗提升採光。**2.** 三角屋容易造成畸零，不良空間經過妥善規劃，做為廁所，也能發揮最大效益，同時在規劃時也考量無障礙動線。**3.** 二樓以上屬於私領域空間，地板還保留古味十足的抿石子。和室內的架高衣櫃與桌板都用系統板材；隔壁女兒房衣櫃使用黃金橡木色系統櫃。

系統櫃結合壓花玻璃，Overlap 手法

客廳主視覺是一整面深色系統櫃，這個色彩令人聯想到媽媽舊式的梳妝台。手法上，則是巧妙將門框與系統櫃結合，加上背板局部鏤空鑲嵌玻璃，製造客廳與餐廳 Overlap 的感覺，同時也加強室內採光。

為了減輕年長雙親爬樓梯的負擔，及方便女兒返家探視，配置上一樓除了做為公共區，還規劃了三間房間當成長輩房與客房，其他私空間則設計在二、三樓。

塵封多年的三樓被形容為「潘朵拉的盒子」，由於只靠一把簡陋爬梯溝通，動線不良，使得空間棄用，淪為雜物間與流浪貓借住的倉庫。

完成後的新居，在一樓通往二樓的梯上方，利用吊掛鋼構補強，將 2F 和室間的系統櫃懸掛置入。活用了畸零空間。而二樓通往三樓，新塑的金屬梯體態輕巧，有助於採光。

由於各別房間的坪數都不大，衣物收納大多沿用現有的單件家具，如老檜木櫃等，不然就是使用輕巧的無印良品 SUS 層架組，做開放式收納。最後，佐上一些靛藍、草綠、芥末黃等色彩活潑整個空間。

4. 三樓小房間的衣櫃使用無印良品 SUS 層架組，這也是一種具有系統概念的組合家具。

Bedroom
臥室

❶ 玄關鞋櫃
❷ 客廳
　a 電視牆
　b 儲物櫃
　c 儲物櫃
❸ 廚房廚櫃
❹ 長輩房衣櫃
❺ 和室
　a 衣櫃
　b 和室桌
❻ 女兒房衣櫃
❼ 女兒房衣櫃

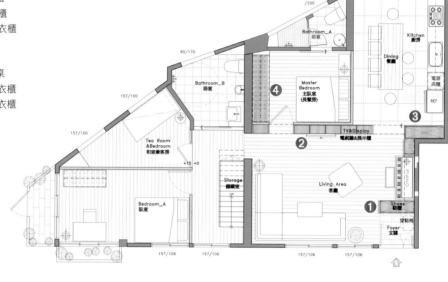

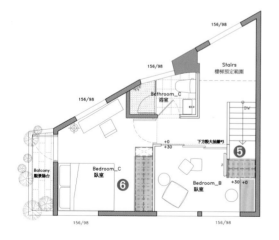

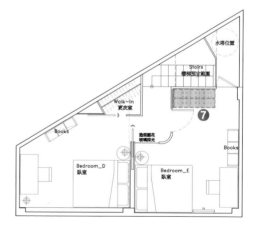

沈佩儀

背景 十一日晴 空間設計主持設計師
美國費城 Drexel University
室內設計研究所，追求一種屬於
「家」的自然感，一種有溫度的
設計。

公司名稱 十一日晴 空間設計
FB 十一日晴 空間設計
網址 www.TheNovDesign.com
Email TheNovDesign@gmail.com

1 局部鏤空 系統櫃背板可以局部鏤空，安裝壓花玻璃，營造模糊光影質感。

2 造形把手 系統櫃制式的把手選擇性較少，可搭配專業五金店內的造型把手，或者到IKEA選擇一些平價又美觀把手，可提升系統櫃細節處的美感。

3 暗把手 把手的運用可以從視覺來考慮，如果空間需要有「點」狀的裝飾物才使用，否則都採用隱藏式把手，可以減少凌亂感。

4 木作搭配 將系統櫃當成木作的一部分來思考，活用木作混搭，可以讓個別的單一櫃體看來更有一致性。

5 活用組合家具 市面上有不少家具採用組合式，有不少元件可選，本身具有系統概念，例如無印良品或IKEA，這些不妨納入思考，可大幅降低費用。

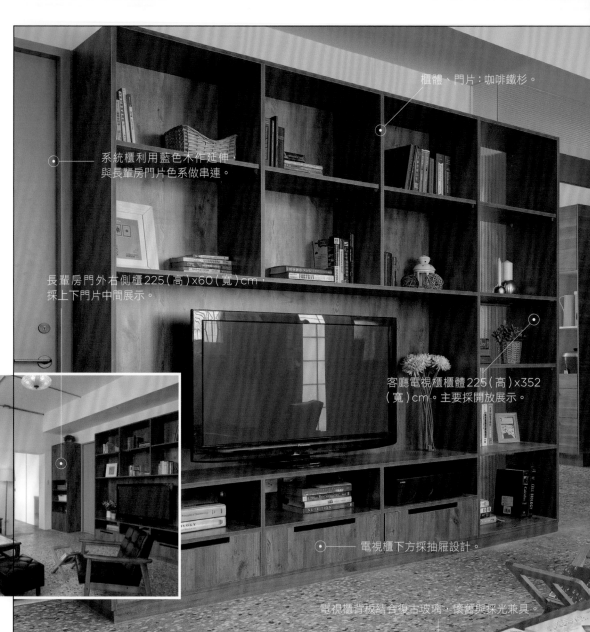

櫃體、門片：咖啡鐵杉。

系統櫃利用藍色木作延伸
與長輩房門片色系做串連。

長輩房門外右側櫃225（高）x60（寬）cm，
採上下門片中間展示。

客廳電視櫃櫃體225（高）x352
（寬）cm。主要採開放展示。

電視櫃下方採抽屜設計。

電視櫃背板結合復古玻璃，懷舊與採光兼具。

AREA
1

玄關櫃＋電視櫃

以系統鞋櫃界定玄關空間，垂直切割三區塊。櫃體225（高）×119（寬），下方懸空25cm；不到頂設計與中段的背板鏤空都是為了減少入門高櫃造成壓迫感。電視牆配合空間裸露的金屬管線帶著隨性的loft風，使用紋路節點明顯的咖啡鐵杉木紋呼應歲月的陳舊感。

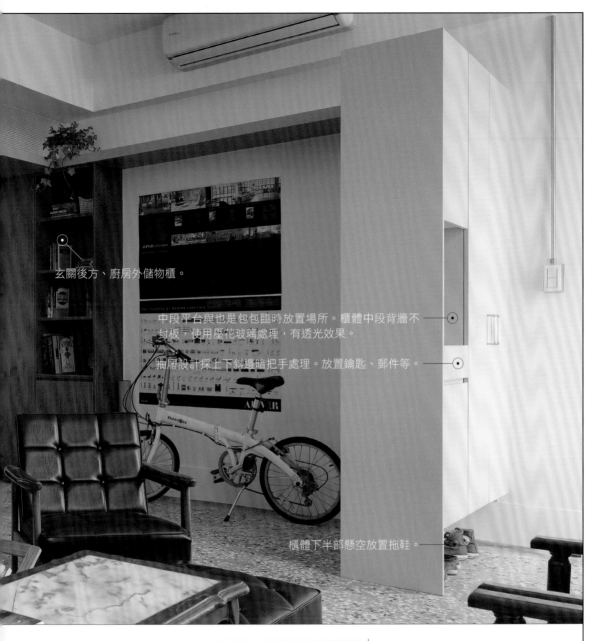

玄關後方、廚房外儲物櫃。

中段平台與也是包包臨時放置場所。櫃體中段背牆不封板，使用壓花玻璃處理，有透光效果。

抽屜設計採上下斜邊暗把手處理。放置鑰匙、郵件等。

櫃體下半部懸空放置拖鞋。

電視櫃配置

玄關鞋櫃

將廚房、餐廳空間整合再一起，同時也將系統櫃和門扇結合，後藏大面積收納餐櫃，當門片推回時局部還露出開放式櫃體，可置放常態拿取物品。此外，廚房櫃體直接選用IKEA系統廚具，同樣以木色做搭配。

門扇拉開後，可見咖啡鐵杉色系的系統櫃。

木作門扇兼具餐廳門與餐櫃門，表面為具磁性的鍍鋅鐵板拷漆，可當留言記事memo牆。

藍色木作除了串聯櫃體，也便於安裝廚房橫推拉門的吊軌。

客廳電視系統櫃局部背板鑲嵌玻璃，使餐廳與客廳有連結性。

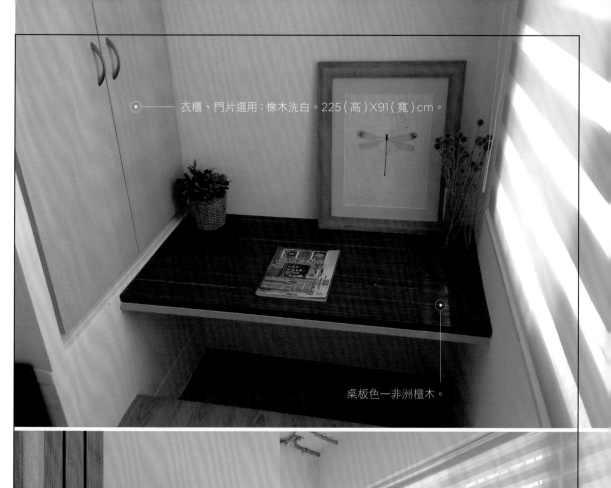

衣櫃、門片選用：橡木洗白。225(高)X91(寬)cm。

桌板色一非洲檀木。

梯上方以輕鋼架支撐，置入系統衣櫃。

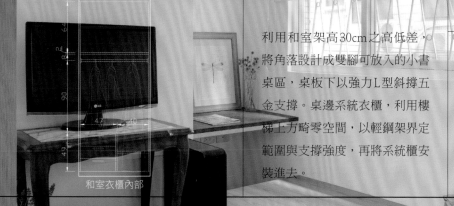

和室衣櫃內部

利用和室架高30cm之高低差，
將角落設計成雙腳可放入的小書
桌區，桌板下以強力L型斜撐五
金支撐。桌邊系統衣櫃，利用樓
梯上方畸零空間，以輕鋼架界定
範圍與支撐強度，再將系統櫃安
裝進去。

和室衣櫃＋書桌

COLOR+IKEA，另一種家的系統裝修

「每次去逛IKEA，都有一種聲音在心底出現：『買IKEA就好了啊！』IKEA確實成功的創造出一種極富設計感的平價設計風格。」設計師沈佩儀說。

當初手上這個等待改造的老房子，前後任屋主都和設計師沈佩儀有著巧妙的緣份，接手之後，為了幫年輕屋主調配好預算，做出符合期待的設計感，一開始便決定以「COLOR+IKEA」這兩種元素，透過專業設計搭配呈現出吸睛的視覺效果。

由於業主年輕又有國外居住經驗，對IKEA的接受度很高，彼此很快達成共識。

沈佩儀說，老屋的改造常常絕大部分的預算都用在基礎工程上，於是，沈佩儀先將原本三小房改成兩大房，打開廚房跟開放局部牆面做壓花玻璃隔間，將光引入較中央封閉的餐廳區域，透過簡單平面調整，使空間動線流暢，也增加了些許間接採光等的設計巧思。

然而，基礎裝修完成後，若沒預算著墨於木作或家具選擇，往往空間就流於空洞。因此，沈佩儀除了電視牆、中島、門扇採用木作，其他部分，整個家幾乎90％以上都選定具有設計感的IKEA的櫃體、廚具、家具等，依照各個物件的尺寸，設定預留的角落，讓空間與家具櫃體完全契合，一體成形。

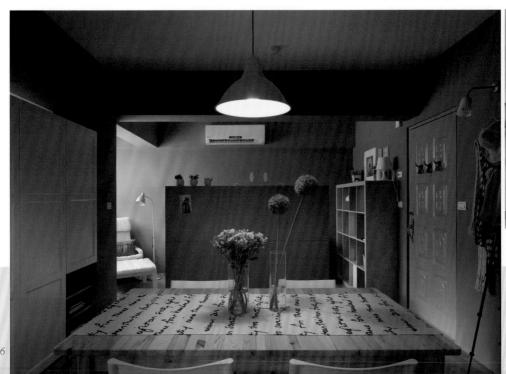

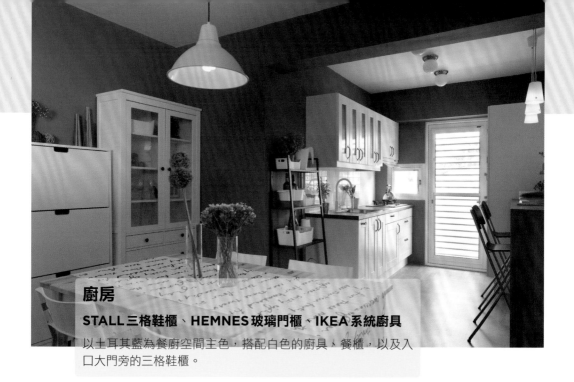

廚房

STALL 三格鞋櫃、HEMNES 玻璃門櫃、IKEA 系統廚具

以土耳其藍為餐廚空間主色，搭配白色的廚具、餐櫃，以及入口大門旁的三格鞋櫃。

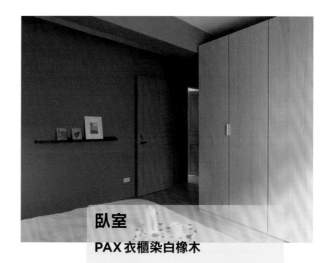

臥室

PAX 衣櫃染白橡木

利用牆面綠色色彩襯托出櫃體輪廓線，同時搭配清爽的淺橡木色櫃體，空間充滿精神

餐廳

BASTA 系統櫃＋EXPEDIT 書櫃

系統櫃選用兩種尺門片，長門片搭短門片，除了做為餐櫃，開放的三格層板做為木作電視牆的延伸 TV 櫃

用IKEA系統裝修 **4** 大攻略

攻略1　反向操作，空間配合櫃體規劃

要讓IKEA系統櫃用得漂亮，必須要讓櫃體與空間強烈連結，一般來說，系統櫃是可以依照空間去調整，但要使用全室IKEA系統則是要反向思考。也就是說一開始畫平立面圖的時候，就預留位置出來，將櫃體規劃進去，不要等到完工後再去買櫃子來擺，感覺櫃子是櫃子、空間是空間。由於IKEA系統櫃體都有一定規格，在官方網頁上都可以清楚查詢，甚至也提供簡易的3D模擬軟體，都是幫助設計的工具。

攻略2　IKEA系統廚房CP值高

此案由於烹調需求不大，廚房較講求收納機能，除了上下櫃外，另外一個較大的完整電器櫃。台面上選用木頭色美耐板，雖然耐用度差一節，但價格上卻很漂亮。上櫃選玻璃櫥櫃增加變化性，減少上櫃壓迫感。

系統收納櫃＋視聽櫃　　　　　　系統收納櫃＋壓花玻璃背牆　　　　　　系統廚櫃

攻略3　同門片多種尺寸，一組櫃子多變化

電視櫃需要開放式櫃格來遙控家電，選擇櫃體的時候特別注意櫃體的門扇設計，本案選擇的櫃子剛好有兩種門扇高度，可以讓下方的櫃格放空，就能做為視聽櫃使用。此外，重做的隔間也配合櫃體的寬高做局部壓花玻璃變化，是讓櫃體與空間融合的技巧。

攻略4　老屋牆不平，櫃體需預留彈性空間

老屋經常有牆面垂直水平不齊問題，選用IKEA家具務必多留彈性空間，以免組裝後塞不進去。建議櫃體左右兩側預留3～5cm，深度預留10cm。如果牆洞大小無法剛好吻合櫃體，與其留下10cm的尷尬縫隙，建議不如留出40～50cm，選擇活動櫃來搭配，也可以增加變化性。

色彩計畫　土耳其藍＋正黃、暖黃＋綠，穿插中度灰色

色彩選配也是IKEA Style系統裝修重點之一。全室色彩從黃色雙人沙發展開，搭配異國風情的土耳其藍，延伸到胡桃木色吧台前的正黃牆色。房間則使用暖黃色搭配白窗框與自然木紋衣櫃；另一主臥房 則以濃郁的綠色呼應窗外綠意。空間中不時以中度灰色穿插，展現多彩卻又平穩的協調空間。

玻璃門餐櫃　　　　　　　　　　　面盆浴櫃

文_魏賓千　圖片提供_尤噠唯建築師事務所

貫穿家的櫃街，是家的儲物中心、自然生氣水景。

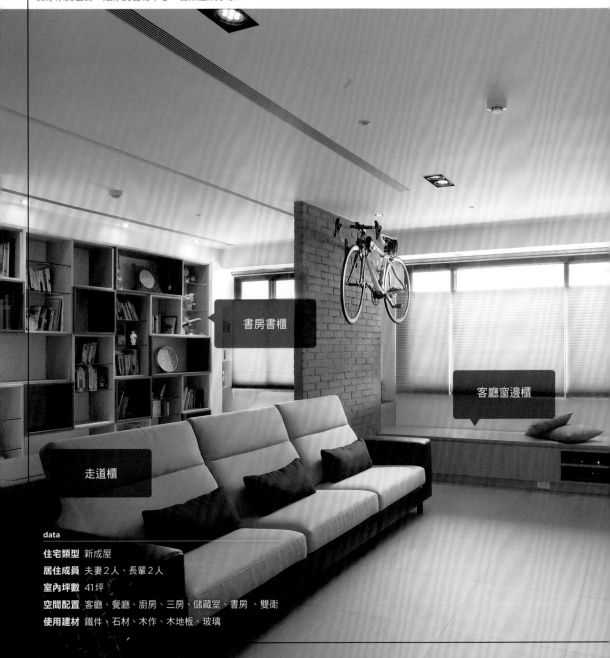

書房書櫃

客廳窗邊櫃

走道櫃

data

住宅類型	新成屋
居住成員	夫妻2人、長輩2人
室內坪數	41坪
空間配置	客廳、餐廳、廚房、三房、儲藏室、書房、雙衛
使用建材	鐵件、石材、木作、木地板、玻璃

一櫃一桶身，鋪展散步櫃街

職人手作感，
描繪我家的城市風景

如果說家是一座城市，貫穿各區的走道
就是香榭麗舍大道，系統櫃褪去制服，
結合水綠魚缸、凹凸櫃拼組等，在家散
步像是單騎漫游 City。

05

系統板材
EGGER E1/V313
五金品牌
鉸鏈、緩衝—BLUM
緩衝滑軌—火車牌

陶宅是格局方正的老房子，四房兩廳，外加一間隱藏於走道的小儲物間。看似滿意的居住方案，內部潛藏著將就而就的格局與動線，以及可能面臨家中再添一口、收納配置無法滿足的不足之處。

「我們想在這個空間裡，透過一個物件，這會是一個過渡走廊，也是一面儲藏功能的牆體。」一刀劃開家的核心，尤噠唯建築師給了未來生活擴充的因應指向，全室搭配系統櫃使用，同時滿足裝修預算與實用機能、美感加分，一箭三鵰。

一櫃一桶身，鋪展散步櫃街

那是一條櫃街。串聯四房兩廳的走道，連同房子右翼兩區被重新定義。右翼相鄰的兩區間透過共通的門廊，與走道連結，變成了一個可獨立、可連結的大套間，完整主臥空間的書房需求。在家走動的路徑因此轉折、拉長。

走廊是動線進出、移動串接的中心點，印象中封閉無趣的一條通，在陶宅卻是一一道豐富生姿的櫃牆，櫃子轉折點上裝置魚缸水景，給足了玄關進門、廊道、客餐廳的悠游生氣。櫃街隔著玄關格柵屏障，也成為深夜回歸迎接家人的深海光明。尤建築師解釋說，「當走道不只是走道時，也就不致被認為是浪費的冗長空間了！」

1.客廳區以一道矮牆、及頂磚牆與書房分隔，臨窗的開口給了裡外互動對話。2.走道櫥櫃結合魚缸水景，讓家有了風生水動的韻律，也為晚歸的家人留置光明。3.電視牆用了深色木作線條，回應書房的立體牆景。

Living room
客廳

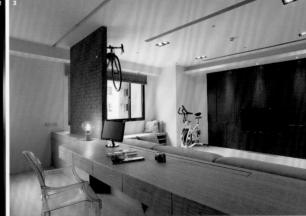

櫃街型塑家的走動趣味、人文風景，大獲好評，更令人訝異於它的系統
櫃出身，關鍵點在於設計者怎麼看待系統櫃：「小孩子怎麼玩積木？我把
系統櫃的「桶身」變成單一元素來組裝，做出有趣的箱子櫃牆。」童心未泯
吧！尤噠唯建築師將櫃子的系統創意發揮極致。「當所謂的標準沒了標準，
就能超越系統櫃所能表現，又省下油漆工程的花費。」

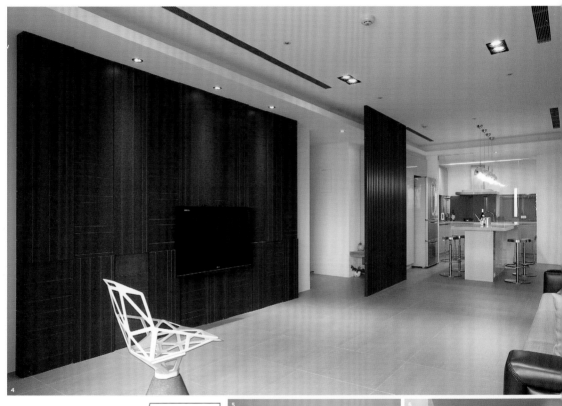

Kitchen
廚房

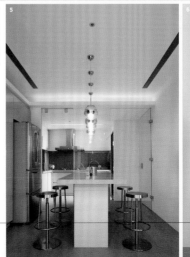

4.將廚房空間釋放出來，公共空間通透明
亮，視野開闊舒暢。**5.**廚房電器櫃整合玄關
鞋櫃，發展成一面明亮的牆景，同時巧妙修
飾樑線。**6.**通往臥室的走道，以懸吊式高櫃
嵌入魚缸，讓窄長的廊道既有機能，又成為
家中的亮點。

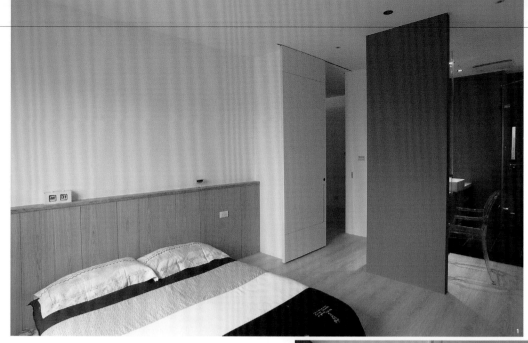

職人手作感，雕塑凹凸書牆

　　表現空間的獨特性，除了動線、格局，櫃子設計是下足力氣。向客廳敞開的開放性書房，遮蔽書桌的矮牆結合磚砌牆，圍塑書區的私密，又因通透伸的視覺，讓附屬在客廳在後方的書房，既開放又獨立。

　　人在書房，等同於擁有一個廳的開闊視野。書櫃成為客廳的沙發背景，設計師同樣轉化書櫃的系統慣性，利用3種深度的桶身變化，賦予書櫃超立體表情，也呼應電視牆的幾何解構美感。

　　再往家的深處走，主臥因走道櫃牆的屏障、化妝台圈劃的過渡小玄關，臥寢休憩的氣息濃厚。雖然撤除原更衣室設置，但一整面頂及天花的白色櫃牆卻同時圓滿臥室與浴室的收納需求。收納集中化，收納「藏」好，空間自然寬敞清透，緊張生活百分百解壓。

Bedroom
臥室

1. 重新調整主臥格局，撤除原更衣間設置，加大衣櫥尺度，兼具實用與美感。**2.** 走道櫥櫃整合書房、主臥的開口，主人在梳妝台區即可縱觀書房、客廳全場。主臥梳妝台與浴室洗水台接續，也有主臥小玄關的妙用。**3.** 格局調整後，原半套的主臥浴室立刻升級，且擁有舒適的淋浴間機能。

❶ 廚房電器櫃兼鞋櫃
❷ 客廳窗邊座櫃兼電視櫃
❸ 書房書櫃
❹ 走道櫃牆
❺ 主臥室衣櫃

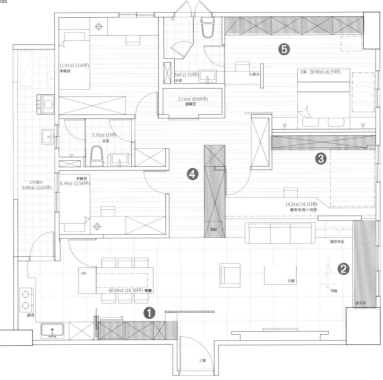

11.91㎡ (3.6坪)
孝親房

5㎡ (1.51坪)
浴室

化妝台

❺

主臥 20.99㎡ (6.35坪)

2.14㎡ (0.65坪)
儲藏室

3.31㎡ (1坪)
浴室

❸

❹

14.24㎡ (4.31坪)
書房/客房/小孩房

工作陽台
9.95㎡ (3.01坪)

孝親房
8.39㎡ (2.54坪)

魚缸

❷

60.69㎡ (18.36坪)

❶

廚房

玄關

設計師沾沾自喜，系統櫃這樣玩

尤噠唯
背景
東海大學建築碩士。高考及格建築師，現為尤噠唯建築師事務所主持建築師。以建築的概念，圓滿生活場域的各個面向。
公司名稱 尤噠唯建築師事務所
網址 http://sharho.com
電話 02-2762-0125

❶ 系統板大跨距 用木工板材穩定結構，拉長櫃體水平跨距。

❷ 異材質結合 搭配玻璃門、金屬框，表現精品櫥櫃的質感。

❸ 板材線條分割 以豐富的線性元素，提升系統櫃的藝術性。

❹ 積木概念 利用大小櫃桶身的尺寸變化，拼貼凹凸牆美感。

❺ 一櫃多功 在最小空間滿足多元收納需求。

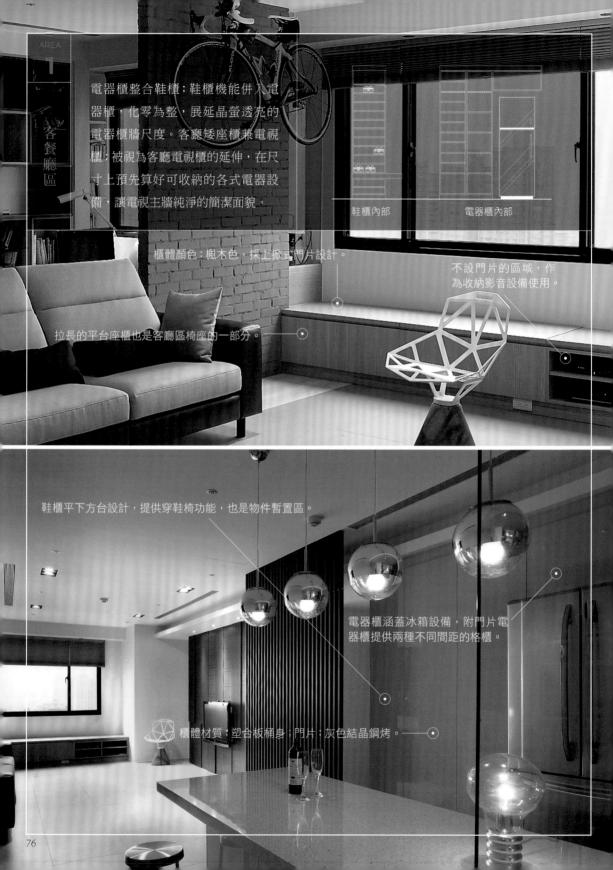

客餐廳區

電器櫃整合鞋櫃：鞋櫃機能併入電器櫃，化零為整，展延晶螢透亮的電器櫃牆尺度。客廳矮座櫃兼電視櫃：被視為客廳電視櫃的延伸，在尺寸上預先算好可收納的各式電器設備，讓電視主牆純淨的簡潔面貌。

鞋櫃內部　　　　電器櫃內部

櫃體顏色：楓木色，採上掀式門片設計。

不設門片的區域，作為收納影音設備使用。

拉長的平台座櫃也是客廳區椅座的一部分。

鞋櫃平下方台設計，提供穿鞋椅功能，也是物件暫置區。

電器櫃涵蓋冰箱設備，附門片電器櫃提供兩種不同間距的格櫃。

櫃體材質：塑合板桶身；門片：灰色結晶鋼烤。

開放式書房做為客廳的延
伸，為了對應電視牆的紮
實，刻意用開放書架系統櫃
來表現，兩種尺寸、灰黑兩
色，全丟進這面牆。

書櫃分隔配置

櫃體顏色：灰、黑木色。

以木工做框，讓模具化系統櫃像堆積木櫃穿插進去。

凹凸牆為「+0」、「+4」、「-2」，
三種不同深度變化。

設定基準線，一桶一桶的嵌
插進去，再「鎖」穿固定。

走道櫥櫃採屏風、燈箱概念，所有
空間繞著走道櫃牆，主臥、書房也
因這面櫃牆變成了一個可獨立、可
連結的大套間。

走道櫃內部配置

櫃體顏色：鐵灰木色；門片選用：鐵灰色系統板。

門片設計採兩片門型式，對開門的中間做凹縫，做為門把。

L型魚缸。空間須納入照明燈、魚缸設備等，利用門片隱藏。

以木作處理櫃子基座，便於隱藏管線等，營造櫃體懸空感。

衣櫃內部配置

主臥衣櫃兼具浴室櫃使用，將衣櫃鄰靠浴室入口的儲物空間劃給浴室使用，收納。

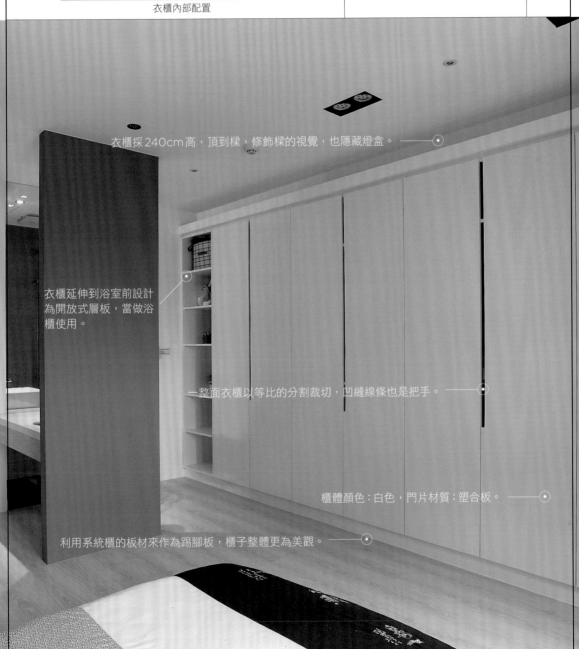

衣櫃採240cm高，頂到樑，修飾樑的視覺，也隱藏燈盒。───◎

衣櫃延伸到浴室前設計為開放式層板，當做浴櫃使用。

一整面衣櫃以等比的分割裁切，凹縫線條也是把手。───◎

櫃體顏色：白色，門片材質：塑合板。───◎

利用系統櫃的板材來作為踢腳板，櫃子整體更為美觀。───◎

扭轉系統慣性，打造 boutique 大宅

鏡面、堆疊、翻轉，用系統櫃玩設計

跳脫系統櫃的原汁原味演出！「系統櫃是解決機能的素材。但，透過創意發想，系統櫃的表現不只是好用，而且還『很美』！」尤噠唯建築師説。為了營造大宅敞域的優雅細緻，將異材質元素注入系統櫃設計，梳理成如 boutique 櫥窗的剔透玲瓏。入口玄關櫃以鏤空的系統櫃為架構，搭配鏡面背板、玻璃層板與門片，透過鏡面映射大宅廳間的寬闊富饒，也讓主人的珍藏成為每一次回家、迎賓的閃亮焦點。

制式的桶子櫃有著組合優勢，在走道的雙面櫃設計，利用16個正方形格櫃的虛實組合，搭配利用夾板框出的「十字架」線條，故意破除了16格櫃的數字變化。系統櫃在空間裡的價值，不再是一種倍數計算的結果，流露職人手作的 boutique 優雅。

考量到書房的樑柱結構，書櫃順著樑下伸展，整合、越過、包覆柱子，產生了一種向屋外綠意伸展的飛揚連結。關鍵是，如何化解系統櫃板材的跨距限制？尤建築師換了個角度來看待，「一般運用系統櫃是『直向』，但在這裡，我們刻意改變這個直向慣性，翻直為平。每一道水平線間壓了一層隔板，讓水平的線厚度大於格櫃的間隙，穩穩地支撐起書牆系統櫃的大跨距展延。」家的日常收納，變成大宅生活的悅目景致。

IDEA 01

櫃身＋鏡面玻璃，內置物外整裝

玄關櫃採系統板材，搭配鏡門、玻璃層架等，
與墨鏡牆門呼應。

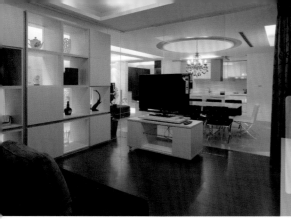

IDEA 02

16格櫃，灰色十字線板打破呆板

走道櫃一體兩用。16格櫃的組合韻律在十字型的線條修飾破除。

IDEA 03

橫向書櫃，大跨距也穩當

書櫃以木作支撐系統櫃的大跨距演出。

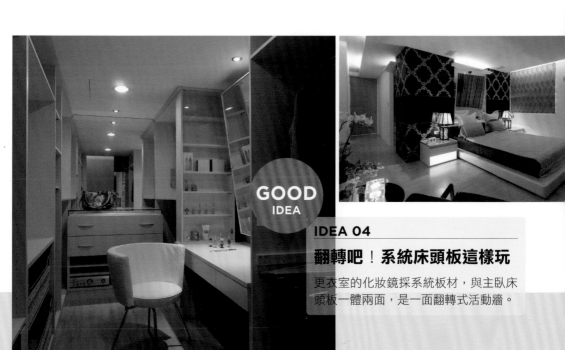

GOOD IDEA

IDEA 04

翻轉吧！系統床頭板這樣玩

更衣室的化妝鏡採系統板材，與主臥床頭板一體兩面，是一面翻轉式活動牆。

文_詹雅蘭　圖片提供__寬 空間美學事務所

公共空間，客廳、餐廳、廚房串連而成，透過玄關入口位置，一分為二。

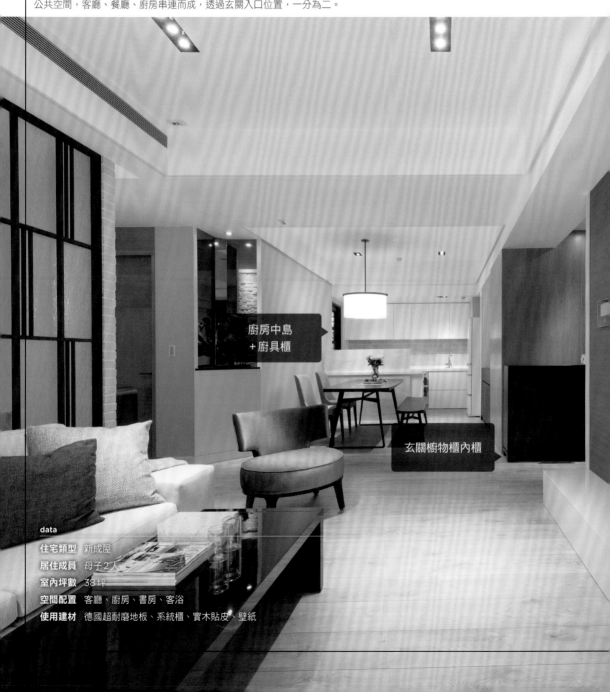

廚房中島
+廚具櫃

玄關櫥物櫃內櫃

data

住宅類型	新成屋
居住成員	母子2人
室內坪數	38坪
空間配置	客廳、廚房、書房、客浴
使用建材	德國超耐磨地板、系統櫃、實木貼皮、壁紙

訂製家具、系統家具聯手出擊，用精裝修成家

系統裝修，滿足精品小姐的收藏上癮症

什麼是系統家具？對設計師朱俞君來說，能用系統組裝的方式進行的，就是系統家具。也因此，將木作、訂製家具、系統板材系統櫃用相同思維操作，創造出精裝修、高度收納的嶄新模式。

06

系統板材
EGGER E1/V313
富美家 美立方 木心板

五金品牌
鉸鏈、阻尼緩衝—德國 HETTICH
緩衝滑軌—BLUM
拍拍手反向鉸鏈—kingslide 川湖

推薦廠商
昌庭建材行（系統、廚衛廠商）
02-3765-2506
百慕達傢具 02-2701-4152
廣盈進口五金 02-2391-6886

即便是將近40坪的空間，即使全家只有母子倆人，女屋主和設計師朱俞君在討論空間規劃時，始終流露著「勉強夠用」的擔憂心情，後面真正的原因，是一直以來有收藏精品、包包……習慣的她，在新居裝修完成後，後面還有這「一大家子」也得跟著遷居、安居。

朱俞君說她可以理解屋主的心情，由於屋主的好品味，長年選用的物品必然款式、質材都很優，好的東西自然捨不得隨便丟棄，也因此，收納！而且要收得漂亮，成為這次裝修的首要任務。

公共區少量木作，私空間就愛系統

對於公共區域，朱俞君習慣和屋主溝通，保持簡約清爽的空間感，於是在玄關處，以兩座訂製矮櫃結合一座儲藏室，做為進入家中的第一道收放齊整的防線。儲藏室中，採用系統櫃做搭配，以降低居家的木作比例，而

Living room
客廳

1

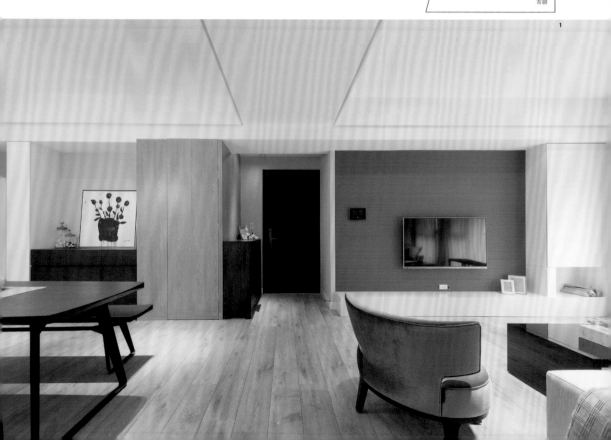

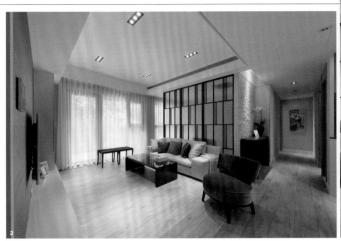

訂製櫃也適用系統裝修的思維設計，選用F1的板材搭配環保漆。朱俞君說，她希望自己所規劃出來的空間，從一開始就是健康宅，低量的木作運用在公共空間，主要是為了創造些許的美型效果；而其他的私空間，則大量選擇屬於健康材的系統家具。

和儲藏室並列在同一側的，還有薄型食物櫃，其實也是系統櫃體，乍看之下會以為那只是冰箱的側牆，隱性櫃體的設計，不只藏雜物，也藏起了櫃的形體。

問朱俞君，精品愛好者通常也都是木工細作的愛好者，怎麼能輕易就接受一般人誤以為呆板的系統家具？原來，屋主對於系統家具早有了解，知道系統櫃體板材質感其實可以相當細膩，硬度夠不易刮傷，也不希望過度裝修造成居家的汙染，很容易就達成共識。

1. 入門玄關處以訂製的矮櫃做為鞋櫃，轉角為儲藏室，內可做為衣帽間。電視牆使用灰藍色壁紙，搭配電視機的深色。牆的右側為隱藏櫃。**2.** 客廳以景觀、開闊為主題，只預留左側木作層板，做為收納之用。**3.** 通往臥室的走道，左側利用櫃體做出牆的凹凸面，凸櫃為木作櫃體，60（寬）X40（深）cm，方便平日使用的皮包拿取。**4.** 廚房與餐廳以小中島區隔，一旁矮櫃延續玄關鞋櫃同款型式，做為用餐區的輔助收納。矮櫃與冰箱間的隔牆，其實是滑軌食物櫃。

Dining room+ Kitchen
餐廳＋廚房

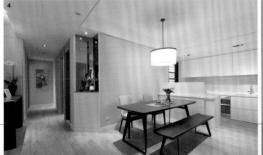

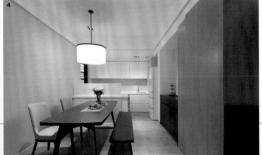

主臥，收得好優雅

至於那些必須與女主人長相左右的精品，主臥的規劃配置便著重在櫃體的分類與機能上。整個空間分成三個大區塊，完全採用系統家具做變化搭配。

30cm深的床頭吊櫃做為包包的收放區，主要是因為一般衣櫃深度60cm，拿放包包不方便也不適合。梳化區旁，高250cm的白色衣櫃，以及通往浴室的更衣區衣櫃，內部大量預留吊掛區，也是因應屋主較多品牌衣物的妥善收放。

至於較為休閒的衣物，則規劃在更衣室，用3層6只抽屜櫃收納，上方淺抽主要放置內著衣物，第二層與最下層則以居家福、牛仔褲為主。此外，更衣區櫃內，也設置了上鎖抽屜，妥善收好重要文件，讓居家清潔人員到府打掃時，彼此都較為寬心。

提到系統裝修，朱俞君認為方正的空間的確是最適合使用系統櫃的地方，但千萬別認為方正就是無法有變化，好比說不要有踢腳板，整個櫃體會顯得修長而優雅；好比說無把手斜45度角的門片把手，整排的櫃面等於讓主牆、走道牆有了充滿生活感木質地。

1. 床頭吊櫃主要是收納屋主的包包，深度30cm，方便取用收放。內部為系統櫃，門片為火板外包壁布。**2.** 臥室除了原有的白色衣櫃，浴室外走道空間規劃成另一區更衣室。**3.** 兒子的房間區分為二，一為睡床區一為書房，書桌前面板為可旋轉的電視牆，方便兩個空間看電視。

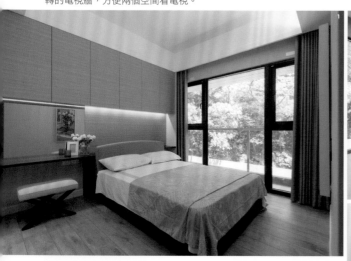

Bedroom
臥室

❶ 玄關儲物內櫃
❷ 食物抽籃
❸ 廚房電器櫃、中島櫃
❹ 主臥 a. 床頭吊櫃 b. 衣櫃
❺ 更衣室衣櫃
❻ 主臥浴櫃
❼ 兒子房衣櫃
❽ 客浴浴櫃

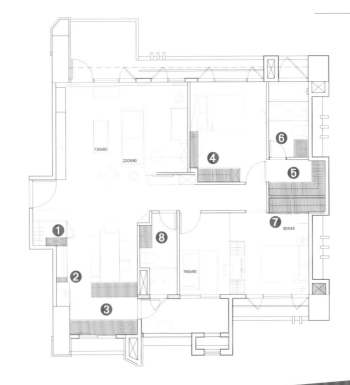

設計師沾沾自喜，系統櫃這樣玩

朱俞君
背景
寬空間美學事務所總監。實踐大學
建築系。以自然舒適的居家風格為
設計特色，並著重於良好的收納規
劃，擅長運用系統櫃做美型搭配。
公司名稱 寬 空間美學事務所
FB 寬空間美學事務所
電話 02-2702-4451

❶ 無門把櫃 　斜45角無門把設計，櫃體更簡潔。

❷ 無踢腳板 　歐式美學，比例大加分。

❸ 低內裝，更彈性 　櫃內層架拉籃，可彈性改由Muji抽屜置入，降預算、分隔更細緻。

❹ 木作門片 vs. 系統桶身 　取系統櫃功能齊全、組裝迅速優點，結合木作造型可多變的特性。

❺ 結合訂製家具 　系統櫃搭配尺寸吻合的訂製家具，創造多元功能與效果。

玄關區利用餐廳、客廳交界,以一座淺木色儲物櫃,做為出入物件的主要收納區,外部雖為木作,但內裝則為系統櫃體,搭配兩側依空間尺寸而訂製的木作深色矮櫃,皆是以系統裝修思維進行裝修。

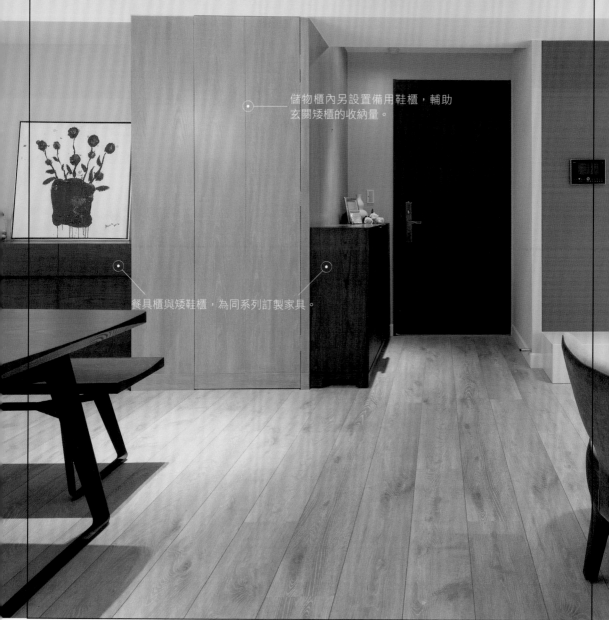

儲物櫃內另設置備用鞋櫃,輔助玄關矮櫃的收納量。

餐具櫃與矮鞋櫃,為同系列訂製家具。

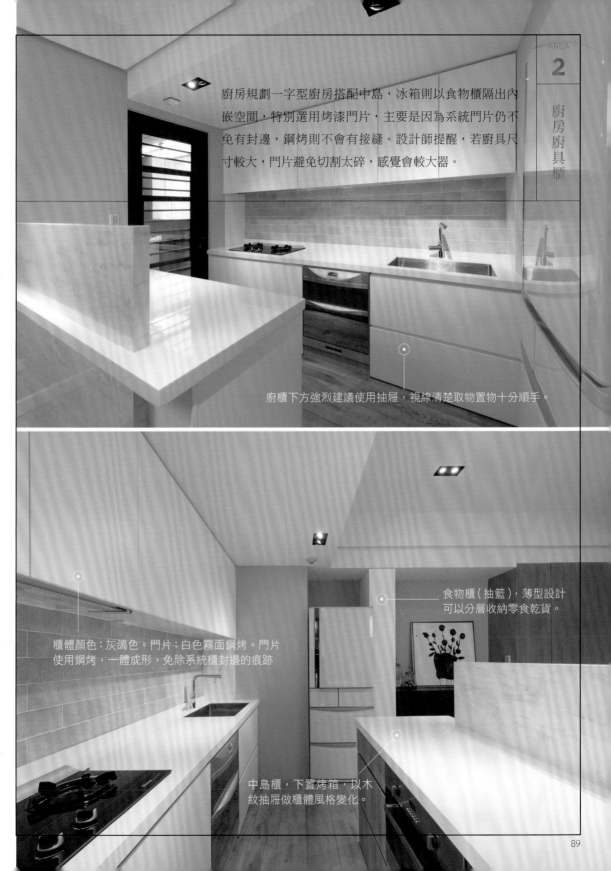

廚房規劃一字型廚房搭配中島，冰箱則以食物櫃隔出內嵌空間，特別選用烤漆門片，主要是因為系統門片仍不免有封邊，鋼烤則不會有接縫。設計師提醒，若廚具尺寸較大，門片避免切割太碎，感覺會較大器。

廚櫃下方強烈建議使用抽屜，視線清楚取物置物十分順手。

食物櫃（抽籃），薄型設計可以分層收納零食乾貨。

櫃體顏色：灰鴿色。門片：白色霧面鋼烤。門片使用鋼烤，一體成形，免除系統櫃封邊的痕跡

中島櫃，下置烤箱，以木紋抽屜做櫃體風格變化。

為對齊明鏡櫃的高度，上方不做滿統一高度230cm。

門片為鏡面＋深咖啡色鋁框。

位於床尾後方的空間，走道處設計成與浴室緊密相連的開放式L型更衣區，屋主吊掛物較多，因此吊桿區佔了整體衣櫃的2/3，只有6格外抽方便沐浴後取用家居服。櫃體採用和歐美一樣的無踢腳板設計，較為優雅，

鏡面門片櫃內配置

木紋門片櫃內配置

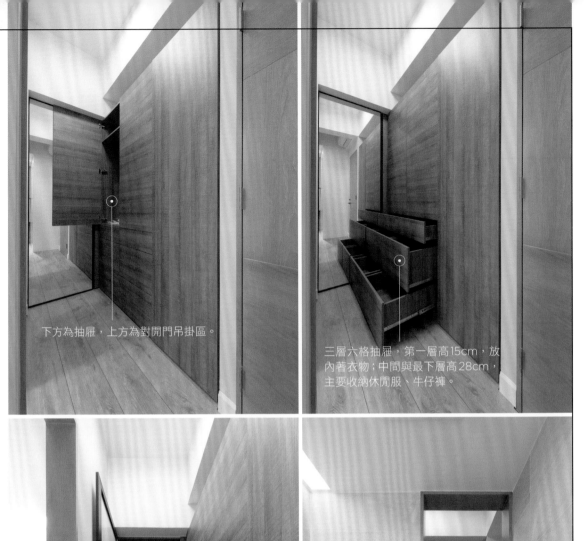

下方為抽屜，上方為對開門吊掛區。

三層六格抽屜，第一層高15cm，放內著衣物；中間與最下層高28cm，主要收納休閒服、牛仔褲。

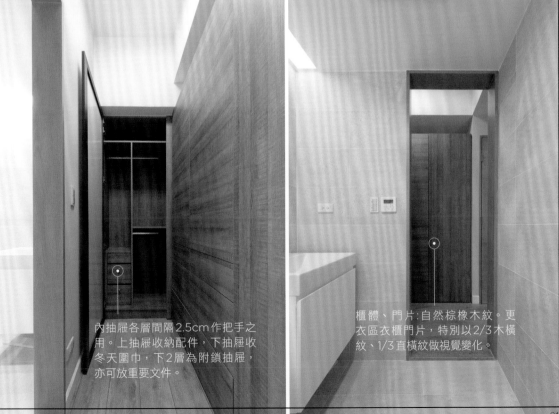

內抽屜各層間隔2.5cm作把手之用。上抽屜收納配件，下抽屜收冬天圍巾，下2層為附鎖抽屜，亦可放重要文件。

櫃體、門片:自然棕橡木紋。更衣區衣櫃門片，特別以2/3木橫紋、1/3直橫紋做視覺變化。

為了讓屋主的包包有地方收納，因此設計了吊櫃區。設計師為了不想讓整個空間木感太重，特別在門片外貼覆藕色壁布。此外，一旁白色衣櫃高250cm，分為上下兩桶身，置放平日取用的衣物。

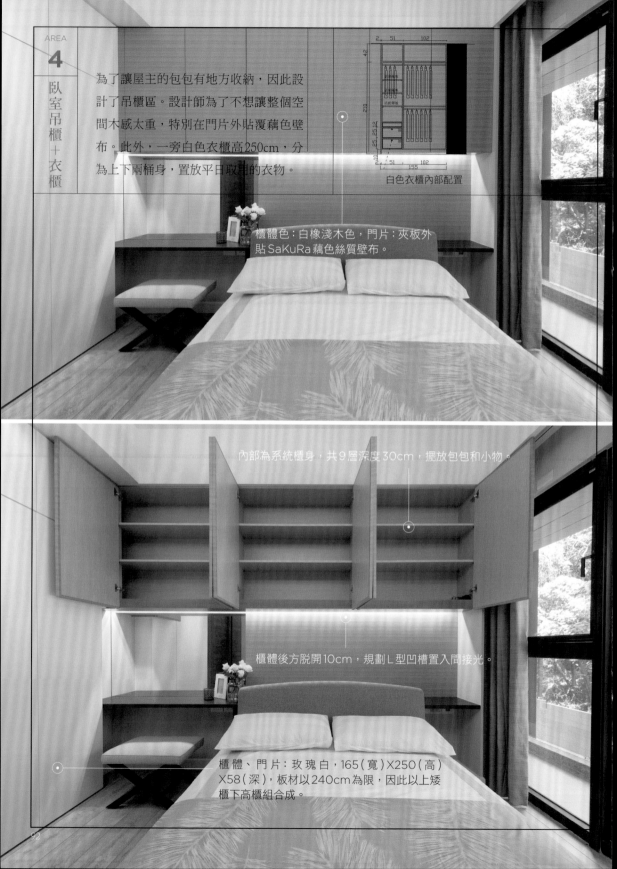

白色衣櫃內部配置

櫃體色：白橡淺木色，門片：夾板外貼SaKuRa藕色絲質壁布。

內部為系統櫃身，共9層深度30cm，擺放包包和小物。

櫃體後方脫開10cm，規劃L型凹槽置入間接光。

櫃體、門片：玫瑰白，165（寬）X250（高）X58（深），板材以240cm為限，因此以上矮櫃下高櫃組合成。

使用IKEA的浴櫃組，懸吊式的櫃體，不會有水漬和濕氣的沾染，而雙層的抽屜式的設計，方便使用者稍為低頭就可以將所有物件一覽無遺。

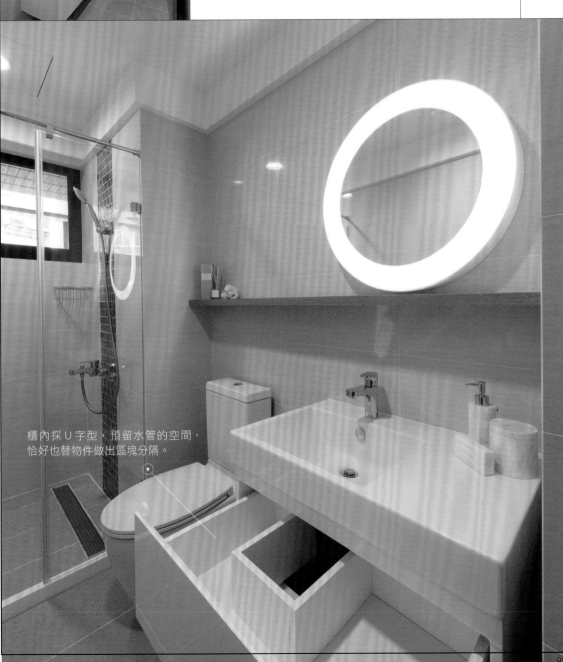

櫃內採 U 字型，預留水管的空間，恰好也替物件做出區塊分隔。

美好的更衣盥洗動線

從衣櫃到浴櫃，保養品、衣物、日常備品各自歸位

系統家具最適合，也最應該設置的地方，莫過於臥室。主要是因為人們得待在同一空間至少8小時左右，低甲醛的板材對於健康的影響最小。臥室裡的衣櫃，可說是該空間最大的量體，如果坪數夠大，屋主大多考慮增設更衣區、浴室，對於設計師朱俞君而言，浴室一出來就是更衣室，對於使用者是最便利的形式，動線便利是最大優點。

浴室與更衣區緊鄰，衣櫃門片不能少

然而，浴室所產生大量的蒸氣，若採用開放式的更衣區，會造成衣物的濕氣，因此，安裝門片對於緊鄰浴室的櫃體來說，是必要的事。

同樣的濕氣問題，即便是安裝在浴室內的浴櫃，本身為抗潮的發泡板，朱俞君也建議盡可能的避免與水氣過度沾染，採用懸吊式的櫃體是最好的選擇，這是因為，落地浴櫃若不抬高，就會有踢腳板以及矽利康，日久生黴十分麻煩。

櫃內玄機，吊桿高度、抽屜選用、櫃內配置都是學問

幾乎可做為儲藏室等級的更衣室，不只可以收納衣物，往往也是大型物件如：冬季厚被等置放處，在內部規劃上盡可能給予較大的彈性。上下吊掛式的設計，除了可以讓較好的衣物被妥善收藏，下櫃區也可以置入行李箱，或是如朱俞君最愛教屋主的一招：運用MUJI的薄型抽屜。既可以節省做抽屜的預算，使用起來也更為彈性。至於面盆下方的浴櫃，朱俞君也總結出多年來的經驗，使用者在站立的狀況下，面盆下方採用抽屜櫃，絕對是最好取物找物的方式。

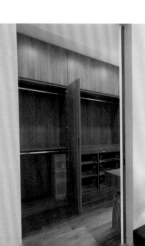

IDEA 01

吊桿式衣櫃，彈性置放MUJI抽屜

不做固定式抽屜，另外購買居家用品店的分隔抽屜，空間運用可以很多元。

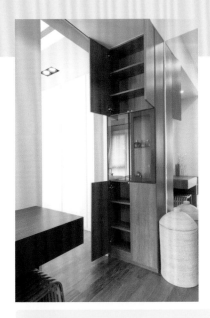

IDEA 02
小物櫃，展示易取
由於屋主有收藏香水的嗜好，以系統櫃做展示櫃，取用一目瞭然。

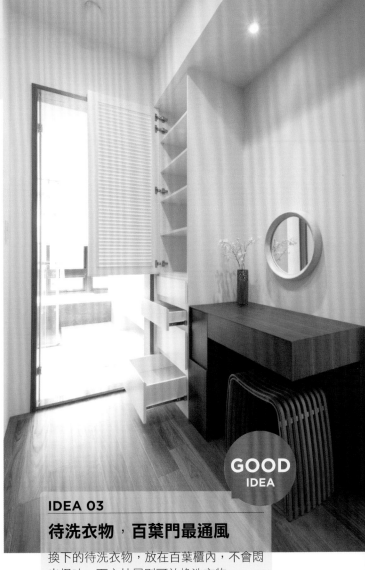

GOOD IDEA

IDEA 03
待洗衣物，百葉門最通風
換下的待洗衣物，放在百葉櫃內，不會悶出怪味，下方抽屜則可放換洗衣物。

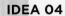

IDEA 04
直立＋橫向浴櫃，收納量強大
面盆櫃主要擺放日日需要的身體保養品、吹風機，直立櫃則放未拆封的衛生紙、洗髮精等，做為備用品儲物區。

文_李佳芳　圖片提供_豐聚室內設計

玄關系統櫃包含鞋櫃、收納、展示功能，搭配立體刻紋木作門，增加變化。

玄關儲物櫃

玄關鞋櫃

data

住宅類型　樓中樓

居住成員　夫妻2人

室內坪數　1F-18坪，2F-16坪

空間配置　1F-客廳、書房、餐廳、廚房，2F-主臥、小孩房、遊戲室

使用建材　鐵件、本色自然拼貼橡木木皮、清水模磚、超耐磨地板

單元櫃雙向疊合，機能複合兼界定！

系統打底＋木作門，風格裝修的高C/P值演出

抽屜櫃與高低櫃的疊合變化，在木作美形門片的統整，系統櫃成了雕塑風格的裝飾牆，再也不是欲蓋彌彰的嫌惡設施。

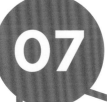

07

系統板材
天霖系統
五金品牌
川湖五金
軌道—火車頭
推薦廠商
天霖系統櫥櫃 04-2339-9090

委託黃翊峰設計師翻新大樓格局的業主,是一對即將踏入人生新階段的準新婚夫婦,他們設想婚後能夠與長輩同住,組成和樂的三代同堂家庭;尤其男主人為在家工作者,他更希望新家具備「安居」與「樂業」兩種需求。

這是樓中樓的房子,原始規劃的格局並不差,樓下以公共空間為主,樓上為隱私空間,主臥、次臥與長輩房都在樓上,由於上下層的樓高都足兩米八,高度上不至於太過壓迫;只不過,結構上有幾根明顯的大樑,加上原始裝潢選用的色系陳舊,無法將單面採光發揮到最大值,距離窗邊越遠的暗部越多,加上局部架高木地板切割視覺感,使得房子的空間感無法施展開來。在此案中,設計師在有限的預算下,局部使用木作門片為系統櫃提升質感,並達成塑造簡約明快的風格任務。

將收納櫃化身風格牆

樓中樓屋的最大優點,就是可以利用上下樓層明顯區隔公領域與私領域,但最惱人的問題,就在於樓梯量體與梯下畸零空間的處理。本案的樓梯鄰近大門,限制了玄關大小,同時也屏蔽採光。在不大幅更動結構的條件下,黃翊峰設計師敲除樓梯牆,改由鐵件格柵取而代之,改善採光與通風條件,也讓玄關位置的視線角度打開。玄關系統櫃整合鞋櫃、收納櫃、展示櫃機能,以立體刻紋的木作門替代制式系統門片,並加入鐵件包框加強系統櫃的線條感,使整個收納量體化身為銜接玄關到客廳的風格牆。

Entrance
玄關

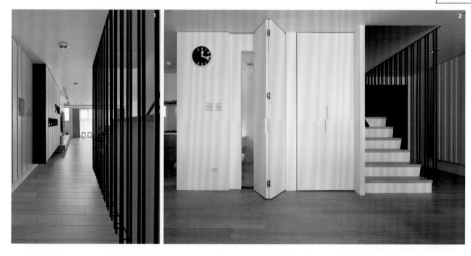

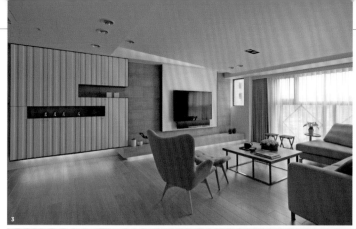

1.樓梯隔間牆打除,以鐵件欄杆取代,呼應系統櫃的線條感。2.梯下畸零空間改為儲藏室,使用木作門與廁所規劃一體化。樓梯造型欄杆讓採光跟通風不受到影響。3.進口磚與清水模磚形塑客廳電視主牆。4.客廳和書房、餐廚空間完全開放穿透。5.書房與餐廳使用玻璃滑門界定,平時可保持空間通透感。6.書房增加可透視的玻璃窗,男主人可一邊用電腦一邊觀察股市。

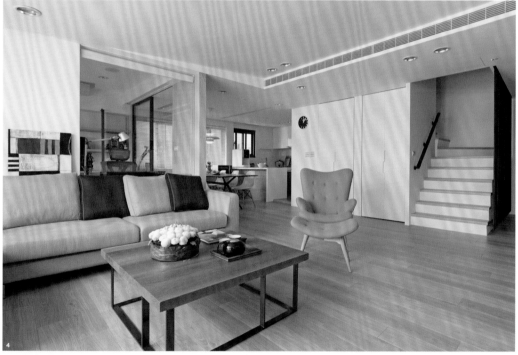

Living room
客廳

Study room
書房

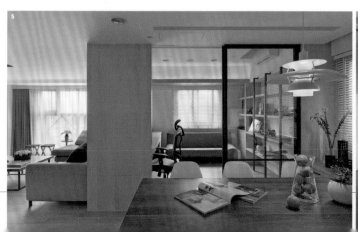

當玄關櫃與梯下儲藏間負擔起絕大部分的收納機能，客廳電視牆便得以開放留白，面材使用素雅的進口清水模磚搭配噴漆背板，牆體延續系統櫃的處理手法，也包覆鐵件增加凌厲的線條感。為了修飾橫亙客廳的大樑，同時兼顧天花降板不至於造成壓迫，從高點到低點的天花板採傾斜設計，並在間接光源的漫射下，注入一絲趣味性。

系統家具大整合，支援在家工作者的機能

原屋的靠窗位置是外推陽台，過去地坪高低差未整平，只用局部架高木地板掩飾，高低地坪不僅切割視覺，對長輩或幼童也是危險設計。考量安全與美觀，全室地板拆除重新整平，統一鋪上QUICK STEP白橡木木地板，增添自然閒適的氣氛。

公共空間變化最大之處，在於書房空間的處理。由於男主人從事金融工作，在家處理公務之於必須兼顧股市動向。為了方便同時使用電腦與看盤，書房隔間局部開窗透視客廳。書房內機能使用系統櫃整合，除了雙人抽屜桌、電腦機櫃，而鐵件層板書櫃下置入一只上掀櫃，可用來收納棉被與枕頭，家具再搭配沙發床，客人來訪時，書房就能變身為客房。

Kitchen
廚房

Bedroom
臥室

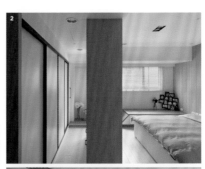

1. 廚房牆面敲除，將廚房釋放出來，利用中島與餐區結合。
2. 主臥室的電視牆與衣櫃做雙面設計，形成一個更衣區。

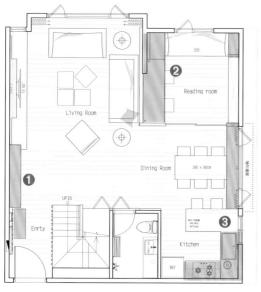

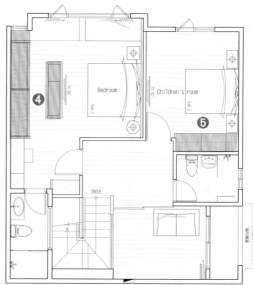

❶ 玄關鞋櫃、玄關儲物櫃
❷ 書房 a 書桌 b 書房棉被櫃
❸ 餐廳 a 餐櫃 b 廚具
❹ 主臥 a 衣櫃 b 梳妝台 c 窗邊臥榻
❺ 長輩房衣櫃

設計師沾沾自喜，系統櫃這樣玩

黃翊峰
背景
逢甲大學室內與景觀設計系、逢甲大學經營管理研究所畢業，現任豐聚設計主持設計師。
公司名稱 豐聚設計
網址 www.fertility-design.com
電話 04-2319-6588

❶ 木作風格門板 使用系統櫃為架構，門片採用木作手法處理，可以提升整體精緻度，也更符合空間風格。

❷ 鐵件包覆 系統櫃收邊往往顯得笨拙，使用鐵件包覆櫃體，可使櫃體更加俐落。

❸ 側牆收邊 利用 5cm 厚的側牆收邊，可提升系統櫃質感，同時側牆厚度也能做為插座移出的管道間。

❹ 雙向使用 系統櫃做雙向開口設計，可以因應不同空間收納需求，同時也成為界定的媒材。

❺ 組合變化 善用抽屜櫃、地櫃與留白組合，可讓櫃體有不同機能與表現。

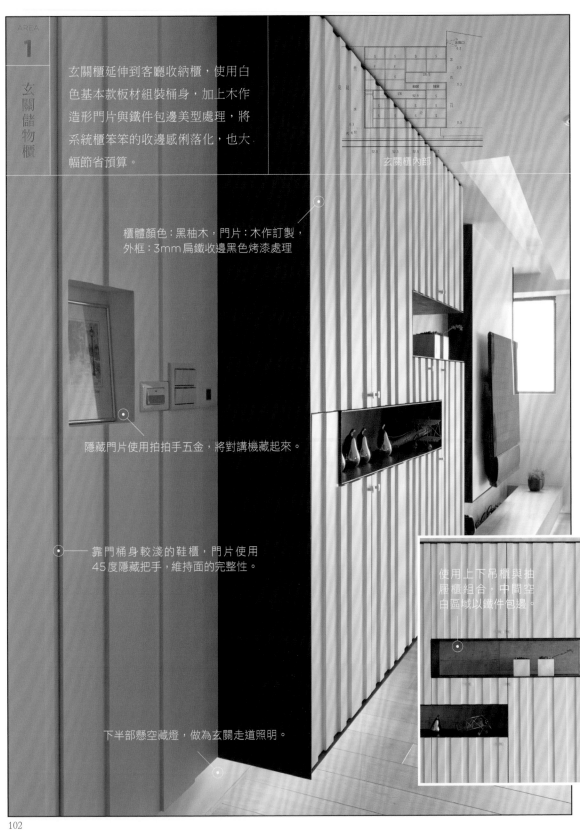

玄關櫃延伸到客廳收納櫃，使用白色基本款板材組裝桶身，加上木作造形門片與鐵件包邊美型處理，將系統櫃笨笨的收邊感俐落化，也大幅節省預算。

玄關櫃內部

櫃體顏色：黑柚木，門片：木作訂製，外框：3mm扁鐵收邊黑色烤漆處理

隱藏門片使用拍拍手五金，將對講機藏起來。

靠門桶身較淺的鞋櫃，門片使用45度隱藏把手，維持面的完整性。

使用上下吊櫃與抽屜櫃組合，中間空白區域以鐵件包邊。

下半部懸空藏燈，做為玄關走道照明。

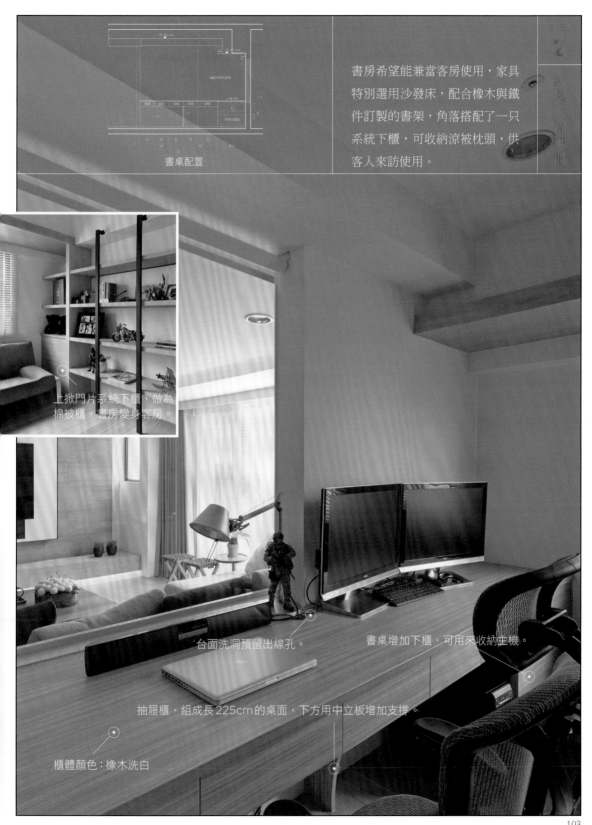

書桌配置

書房希望能兼當客房使用，家具特別選用沙發床，配合橡木與鐵件訂製的書架，角落搭配了一只系統下櫃，可收納涼被枕頭，供客人來訪使用。

上掀門片系統下櫃，做為棉被櫃，書房變身客房。

台面洗洞預留出線孔。

書桌增加下櫃，可用來收納主機。

抽屜櫃，組成長225cm的桌面，下方用中立板增加支撐。

櫃體顏色：橡木洗白

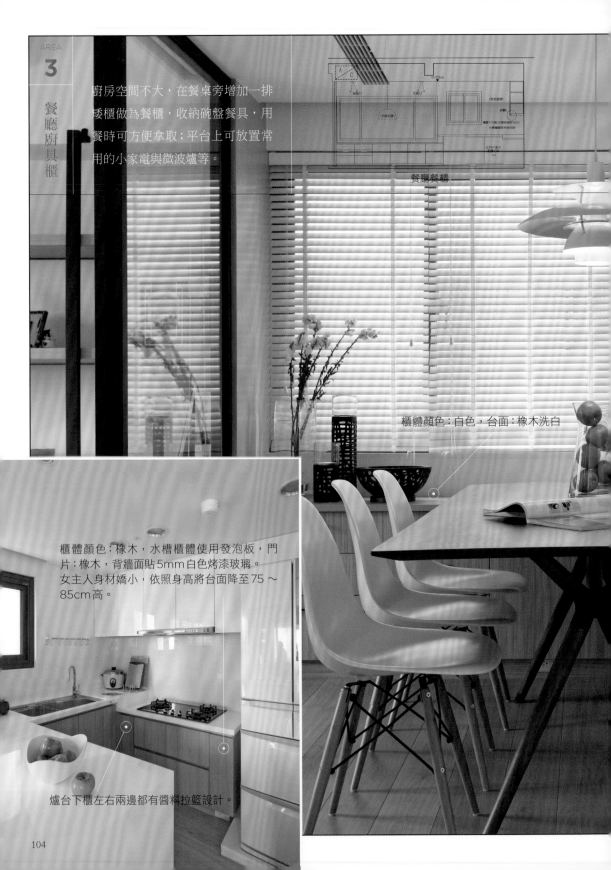

廚房空間不大，在餐桌旁增加一排矮櫃做為餐櫃，收納碗盤餐具，用餐時可方便拿取；平台上可放置常用的小家電與微波爐等。

餐廳餐櫃

櫃體顏色：白色，台面：橡木洗白

櫃體顏色：橡木，水槽櫃體使用發泡板，門片：橡木，背牆面貼5mm白色烤漆玻璃。女主人身材嬌小，依照身高將台面降至75～85cm高。

爐台下櫃左右兩邊都有醬料拉籃設計。

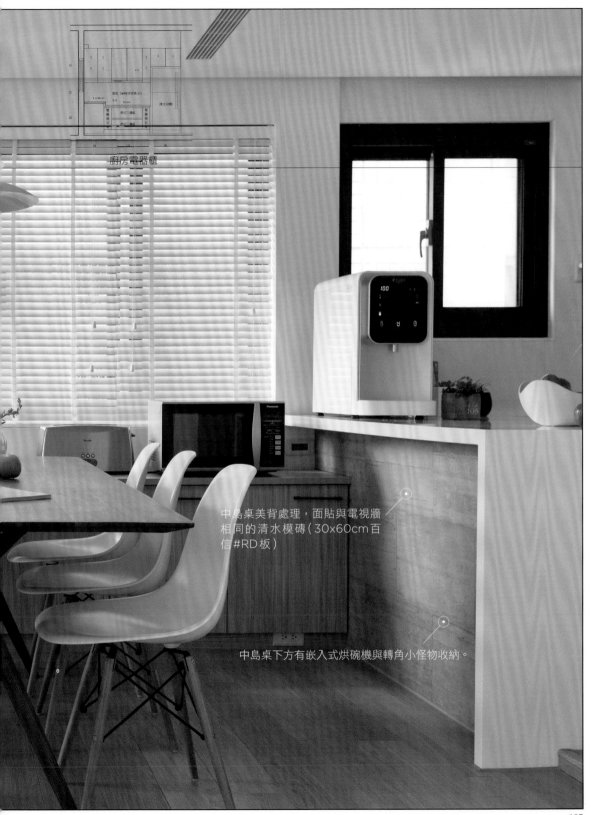

廚房電器櫃

中島桌美背處理，面貼與電視牆相同的清水模磚（30x60cm百信#RD板）

中島桌下方有嵌入式烘碗機與轉角小怪物收納。

主臥衣櫃化妝櫃＋臥榻

衣櫃＆化妝櫃：用一道中立的高櫃，做雙向使用設計。一面做為影音櫃，另一面為衣櫃，利用系統櫃形成半開放的更衣間。臥榻：主臥窗邊用系統櫃，設計有高低差的臥榻，以便將來放置娃娃床，讓媽媽可以坐著照顧小孩，而臥榻下方設計抽屜，可以隨手收納育嬰用品。

拉門衣櫃內部

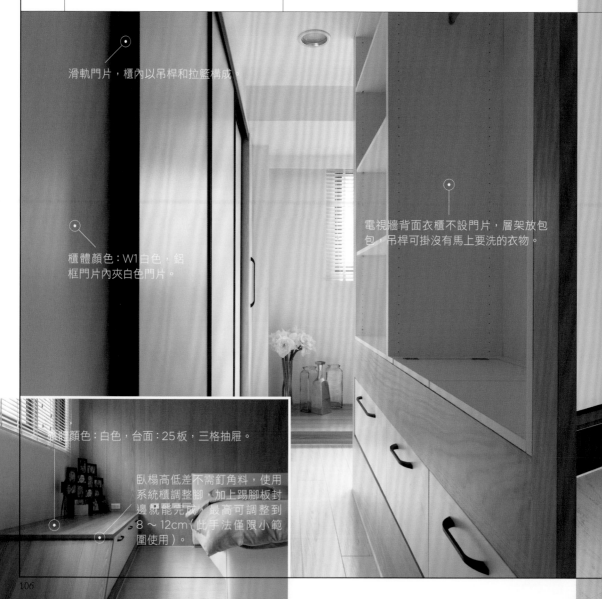

滑軌門片，櫃內以吊桿和拉籃構成。

櫃體顏色：W1白色，鋁框門片內夾白色門片。

電視牆背面衣櫃不設門片，層架放包包，吊桿可掛沒有馬上要洗的衣物。

顏色：白色，台面：25板，三格抽屜。

臥榻高低差不需釘角料，使用系統櫃調整腳，加上踢腳板封邊就能完成，最高可調整到8～12cm（此手法僅限小範圍使用）。

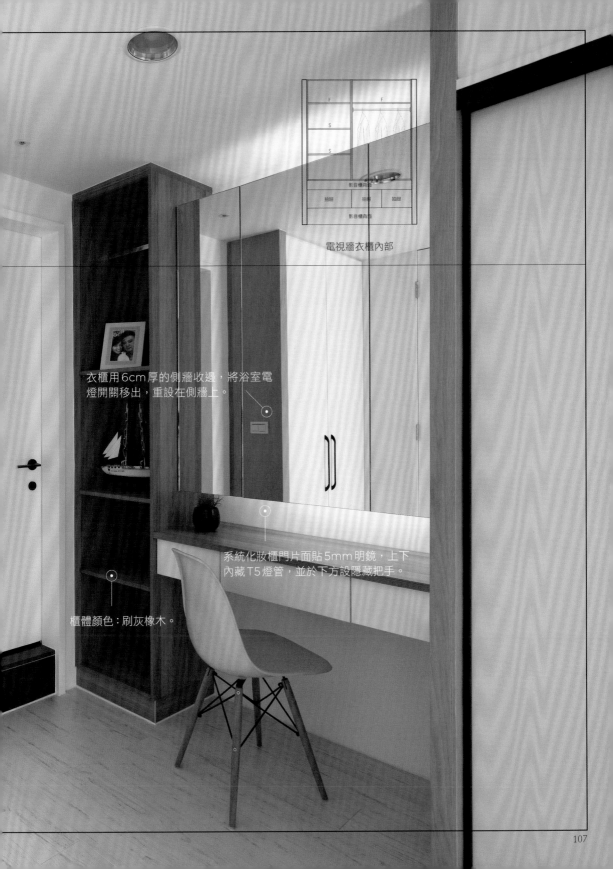

電視牆衣櫃內部

衣櫃用6cm厚的側牆收邊，將浴室電燈開關移出，重設在側牆上。

系統化妝櫃門片面貼5mm明鏡，上下內藏T5燈管，並於下方設隱藏把手。

櫃體顏色：刷灰橡木。

神明桌就是系統家具

三層式桌面，用滑軌讓供品桌輕易收放

這是一戶95坪的大樓住家，居住者為三代同堂的六口之家，收納規劃顯然是一大重點。由於房子是新成屋，格局修改不大，只有廚房和玄關改為開放手法，可容納多人使用。

玄關系統規劃機能齊備，具有置鞋、掛衣、安全帽收納功能，且為了方便長輩穿拖鞋，牆櫃鞋櫃加上木作穿鞋椅。屏蔽客廳的玄關櫃則做雙面多工使用，正面深約10cm用來收掛雨傘，背面則做客廳視聽櫃，穿鞋椅旁並有抽屜可隨手放置鑰匙、零錢、發票等雜物。由於視聽櫃利用玄關櫃側向收納，整體視覺感更加清爽，也還給主牆表現空間，凸顯薄板磚與清水模磚組合的清雅質感。

由於長者信仰虔誠，平日有燒香禮佛習慣，家中必須安設神明廳。為了讓神桌也能融入空間，改用系統家具依照「文公尺」打造，三層式桌面兩側加上滑軌方便伸縮收納，使案桌和空間整體風格統一。

系統收納的另一重點在廚房，電器高櫃與儲藏室整併在同一區塊做雙向使用，一方面讓廚房與臥室之間有所區隔，一方面又提供中島桌倚靠的牆面，從立面的清水模磚垂直延伸到天花板的清水模漆，在開放手法底下架構出餐區的領域感。

IDEA 01

玄關櫃＋穿鞋椅，最貼心！

新式神明廳結合抽屜櫃與供桌設計，一樣採用系統家具，供桌利用兩側滑軌與桌角滾輪設計成移動式，可完全收納起來。

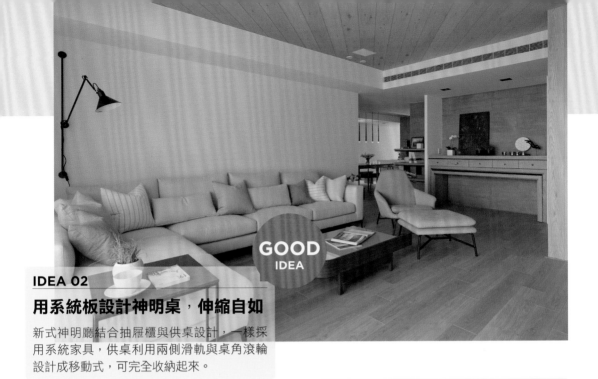

GOOD
IDEA

IDEA 02
用系統板設計神明桌，伸縮自如
新式神明廳結合抽屜櫃與供桌設計，一樣採用系統家具，供桌利用兩側滑軌與桌角滾輪設計成移動式，可完全收納起來。

IDEA 03
廚具、儲櫃雙拼，自創獨立空間
櫃側使用清水模板修飾，讓後方的系統儲藏櫃與電器櫃併置做雙向使用，同時也界定廚房空間。

IDEA 04
鐵件架構＋系統抽屜櫃，更衣室變大了
主臥更衣間只用鐵件架構，加上抽屜櫃補足摺疊式收納需求，省去桶身限制，抽屜櫃可以靈活移動。

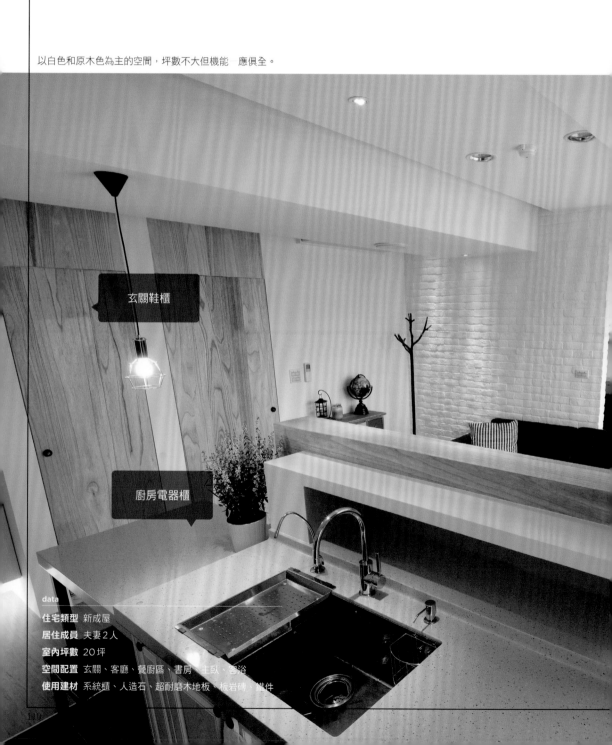

文_劉繼珩　圖片提供_蟲點子創意設計

以白色和原木色為主的空間，坪數不大但機能一應俱全。

玄關鞋櫃

廚房電器櫃

data

住宅類型 新成屋
居住成員 夫妻2人
室內坪數 20坪
空間配置 玄關、客廳、餐廚區、書房、主臥、客浴
使用建材 系統櫃、人造石、超耐磨木地板、板岩磚、鐵件

書房吊櫃

一色系統板，無印風淡色住宅

系統家具、木作無縫接軌，因為精準而精緻

「系統櫃的質感比較粗，不如木作來得細緻」，如果你心裡存有這樣的想法，「系統精準化」將會顛覆你的刻板印象！

08

系統板材
YL 系統板材
EGGER 歐化板
五金品牌
鉸鏈－義大利Salice
軌道－火車頭
推薦廠商
三合歐化廚具／羅先生
02-8531-5926

只有20坪的小空間，原本格局是2房2衛，對於小夫妻來說並不實用，因此在客變階段時，設計師就參與變更設計，將隔間牆全部打掉，讓光線能進入家裡，整體空間變得開放、明亮，再把2間小衛浴改為1間大客浴，多出一間書房兼客房的空間，滿足小家庭該具備的一切生活機能。

在格局重新規劃、符合兩人居住之後，屋主對使用的建材也提出了要求：「希望這個家住起來可以很健康！」因此鄭明輝設計師決定採用板材環保的系統櫃，結合木作並點綴其他材質，在預算內達成屋主的夢想。

細緻質感，尺寸、溝通都要精準

放眼望去，空間裡作工最複雜的就是客廳與餐廚區之間這道隔間牆了。面對客廳是以木作製作的造型電視牆，面對餐廚區則是系統櫃結合人造石檯面的吧台，再從檯面延伸出運用鐵件支撐的餐桌，看似簡單的一道牆，卻結合了系統櫃、木作、人造石和鐵件4種材質，再加上木作和系統櫃進場施作的時間不同，要使兩種工種完美配合，達到精緻的質感，這其中的製作祕訣到底是什麼呢？設計師表示，其實最重要的就是「溝通」和「準確」！

Entrance
玄關

1.電視牆以木作方式製作，設計出符合整體風格的造型。電視牆與餐廚區作為分隔，一牆兩用增加功能性。2.客廳與書房利用地板高低差區隔，黑色皮沙發則是空間主角。3.客廳位於中間，兩端為廚房與書房，全開放公共空間。4.電視牆背面為餐廚區吧台，兼具隔間與視聽櫃、電器櫃等用途。

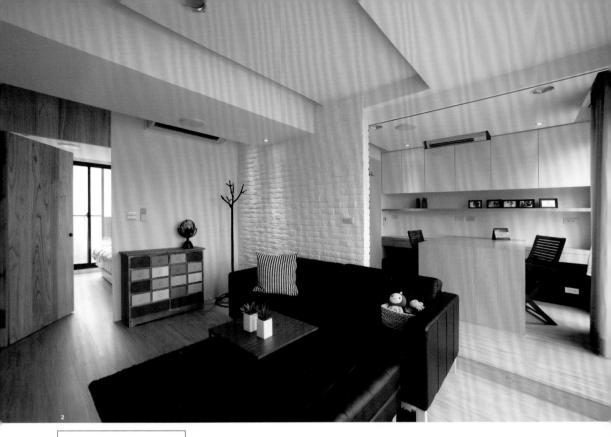

Living room +Study room
客廳＋書房

Kitchen
廚房

　　因為兩種工程必須互相搭配，所以一定要請木工師傅和系統櫃廠商共同到現場討論，協調出最好的施工方式和進度，才能在預定時間內完工，避免影響其他工程的進行，同時也釐清責任，以防日後糾紛；再來是尺寸的計算要準確，系統櫃和木作間不夠密合的縫隙，是最常為人詬病的瑕疵，也是導致質感不細緻的原因，因此絕對要精準才能讓兩者貼合得剛剛好，再不露痕跡地以矽利康（silicon）收邊，一體成形的交接面，讓人分不出是系統櫃還是木作，就是質感精緻的成功重點。

留心細節，系統櫃不呆板更耐用

　　系統櫃想要擺脫呆板、單調的形象，不僅作工要精細，細節上的設計也不能缺少。以電器櫃為例，在系統板材上加上一層不鏽鋼和烤漆玻璃，就可以提升耐重度並好清潔；以廚具來說，在背牆貼馬賽克磚時可多貼一排一格大的磚，當系統廚具放上時，就不會產生接合縫隙，讓銜接面更完美；至於當頂天立地的落地櫃，受到系統板材高度限制，無法完全頂至天花板時，只要在空洞處增加個小吊櫃，除了解決受限問題，還多了收納空間！作工細、細節精，誰還敢說方正的系統櫃不知變通呢？

 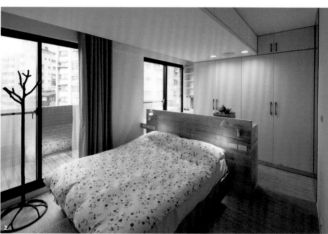

1.主臥電視處以系統層板代替視聽櫃，床頭櫃同樣也是系統家具，低甲醛材質運用在睡眠空間十分讓人安心。2.床頭板結合背櫃的設計，集分隔、收納、床頭櫃於一身。3.客浴以深色為主，搭配白色浴櫃與鏡櫃加以變化。

Bathroom
浴室

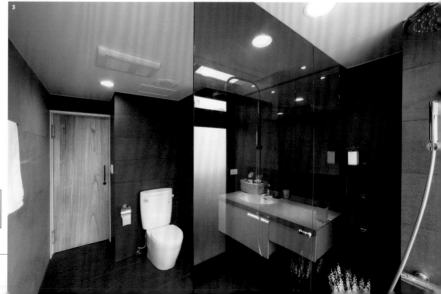

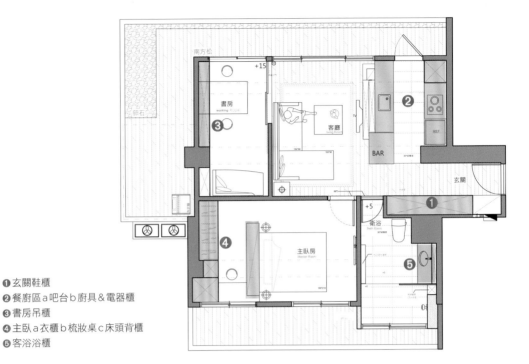

① 玄關鞋櫃
② 餐廚區 a 吧台 b 廚具＆電器櫃
③ 書房吊櫃
④ 主臥 a 衣櫃 b 梳妝桌 c 床頭背櫃
⑤ 客浴浴櫃

設計師沾沾自喜，系統櫃這樣玩

鄭明輝
背景
蟲點子創意設計設計總監
淡江大學建築設計系
公司名稱 蟲點子創意設計
電話 02-2365-0301
　　　 0922956857

① **四工合一製作法**　將系統櫃、人造石、鐵件、木作結合，全部「綁」在一起。

② **同色板材統整色調**　選擇同色但表面質感不同的板材，色調統一又有變化。

③ **將限制轉為機能**　系統板材有高度限制，用設計彌補成為收納空間。

④ **板材尺寸變出實用性**　運用尺寸大小變化，將生活機能融入櫃下空間。

⑤ **櫃體輕巧化**　利用鐵件、懸空設計，系統櫃變得輕巧不笨重。

進門處的玄關鞋櫃以簡單、輕巧為訴求，並配合文化石牆面做為端景，即便都是白色也不單調。

玄關櫃外觀　　　　　　玄關櫃內部

內裝五金吊桿，寬60cm、高130cm，可掛大衣，下方設有活動層板。

櫃體顏色－蠶絲白色，門片選用－蠶絲白系統板。

內部寬120cm，搭配活動層板，可收納行李箱等大型物品。

懸空設計搭配間接燈光，具有漂浮的輕盈感。

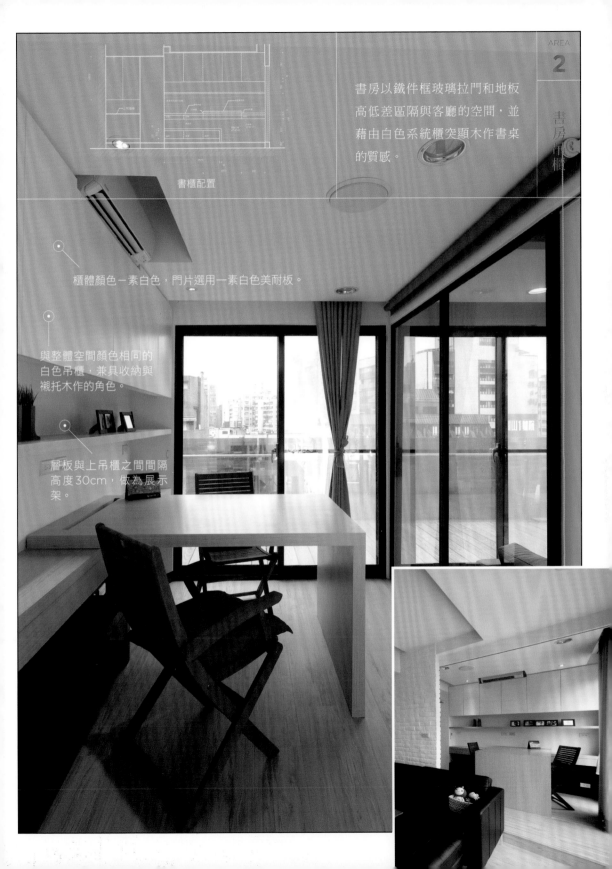

書房以鐵件框玻璃拉門和地板
高低差區隔與客廳的空間，並
藉由白色系統櫃突顯木作書桌
的質感。

書櫃配置

櫃體顏色－素白色，門片選用－素白色美耐板。

與整體空間顏色相同的
白色吊櫃，兼具收納與
襯托木作的角色。

層板與上吊櫃之間間隔
高度30cm，做為展示
架。

餐廚區吧台＋電器櫃

餐廚區與客廳利用一牆之隔做為分界，電視牆結合吧台的雙重功能設計，也考驗著木作和系統櫃工法的融合。

吧台＋電器櫃　　　　廚具櫃配置

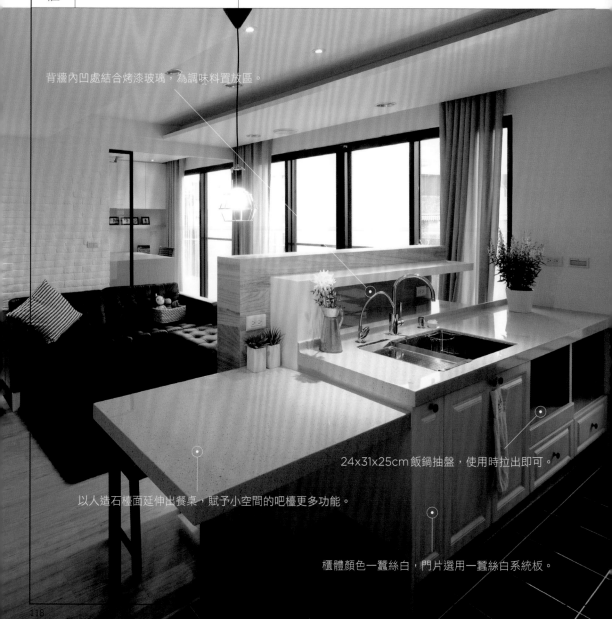

背牆內凹處結合烤漆玻璃，為調味料置放區。

24x31x25cm 飯鍋抽盤，使用時拉出即可。

以人造石檯面延伸出餐桌，賦予小空間的吧檯更多功能。

櫃體顏色一蠶絲白，門片選用一蠶絲白系統板。

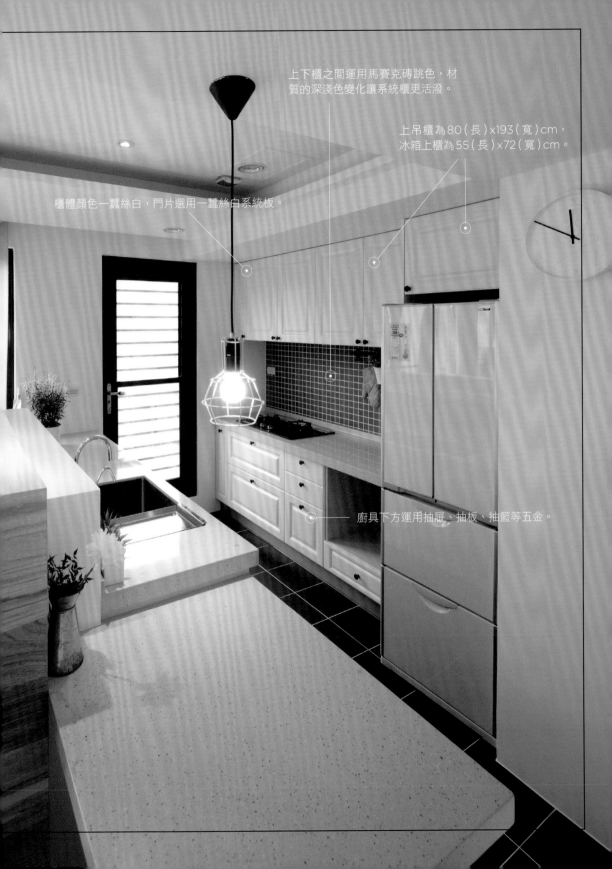

上下櫃之間運用馬賽克磚跳色，材質的深淺色變化讓系統櫃更活潑。

上吊櫃為80（長）x193（寬）cm，冰箱上櫃為55（長）x72（寬）cm。

櫃體顏色一蠶絲白，門片選用一蠶絲白系統板。

廚具下方運用抽屜、抽板、抽籃等五金。

主臥運用床頭背櫃分為睡眠區與更衣區，更衣區在系統櫃的組合之下，具備收納、梳妝、儲物等機能。

衣櫃外觀　　　　　　衣櫃內部

系統板材有240cm的高度限制，所以在畸零處規劃了可儲物的小吊櫃。

櫃體顏色一蠶絲白色，門片選用一蠶絲白系統板。

床頭系統櫃，後方是收納矮櫃。

衣櫃旁沿用同款系統板材，設計了女主人需要的梳妝桌與置物櫃。

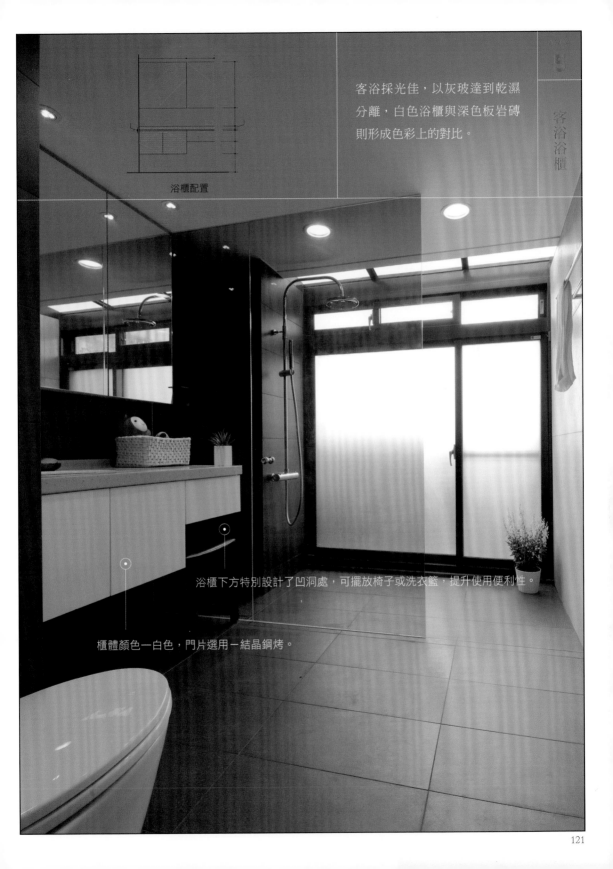

浴櫃配置

客浴採光佳，以灰玻達到乾濕
分離，白色浴櫃與深色板岩磚
則形成色彩上的對比。

浴櫃下方特別設計了凹洞處，可擺放椅子或洗衣籃，提升使用便利性。

櫃體顏色一白色，門片選用一結晶鋼烤。

系統櫃×木作，玩出混搭「櫃」style

小小孩的家，怎樣都要用系統家具

由於考慮到家中有2個年幼的小孩，屋主希望能盡量使用環保的系統板材，因此設計師只在需要特別造型的地方結合木作，其餘皆以系統櫃為主，打造一個低甲醛的居家空間。

每種材質都有它的優勢與弱點，系統板材也不例外，所以需要依靠木工彌補不足，在系統櫃與木作的相輔相成下，這個家中每個空間都能看到兩者混搭的設計玩法。

在與客廳相鄰的廚房裡，可以看到白色電器櫃疊於木作電視牆的延伸平台上，電器置放在符合人體工學的高度，無須蹲下也不吊手；主臥衣櫃以木作門片為隔間，內部採用系統櫃、抽屜、吊衣桿、拉籃等五金，規劃出女主人夢想中的 walk-in closet。

兒童房則以木作天花折板銜接系統吊櫃、木作書桌下嵌入系統櫃的手法，讓系統櫃與木作合而為一，卻又有顏色與材質的變化。

把空間留給孩子玩耍的遊戲室，透過系統吊櫃和最簡單的木作層板相搭配，可將雜物收於配有活動層板的吊櫃內，層板能隨物品大小調整，孩子長大也能繼續使用。較重的書與常用的玩具擺放於層板，不但解決了系統板材軟、承重力較差易變形的缺點，也同時具有展示、拿取順手等功能。系統櫃與木作的合作無間，讓一家四口有了完美「櫃」生活！

IDEA 01

深衣櫃，系統搭建 L 型收納機能

主臥衣櫃 內運用系統櫃及五金，打造 walk-in closet。

IDEA 02

白色廚具電器櫃＋系統視聽櫃，完美的轉角演出

以廚房電器高櫃的側身，做為電視牆的留白區，再運用懸吊視聽櫃
轉角繞進廚房，讓兩個空間優雅結合。

IDEA 03

木作桌面＋系統下櫃，
一張書桌兩種花樣

兒童房的木作書桌搭配系統收
納下櫃，除了可以玩造型，還
會比全木作來得省錢。

IDEA 04

2/3系統吊櫃＋1/3木作層板，健康遊戲房

遊戲室主要以系統吊櫃配合木作層板，重物放層架，雜物入
儲物櫃，分區分功能，同時也是考量該空間是小孩常待的地
方，健康材的選用較適當。

文 _ 劉繼珩　圖片提供 _ 采金房室內裝修設計

公共空間以同款系統板材製作櫃體，並以天花板設計區分客、餐廳。

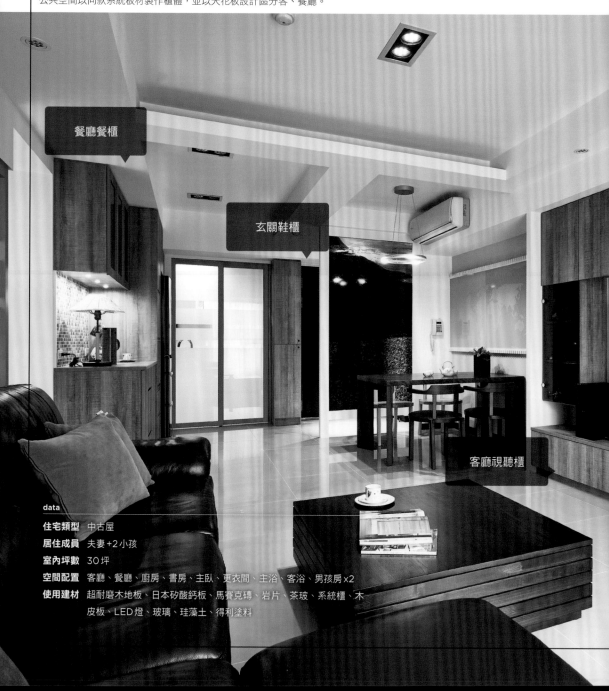

餐廳餐櫃

玄關鞋櫃

客廳視聽櫃

data

住宅類型　中古屋

居住成員　夫妻 +2 小孩

室內坪數　30 坪

空間配置　客廳、餐廳、廚房、書房、主臥、更衣間、主浴、客浴、男孩房 x2

使用建材　超耐磨木地板、日本矽酸鈣板、馬賽克磚、岩片、茶玻、系統櫃、木
　　　　　　皮板、LED 燈、玻璃、珪藻土、得利塗料

健康材入屋，對人好、也對空間好

系統櫃當主角，
不再怕白蟻把家咬光光

如果你曾經住過被白蟻肆虐的房子，再回想起來一定頭皮發麻，要逃離白蟻的魔掌，就靠系統板材了！

09

系統板材
比利時SPANO系統板，E1/V313
五金品牌
緩衝鉸鏈—英國Omaya
緩衝滑軌—川湖
推薦廠商
龍疆國際 0800-010-966

在什麼情況下，裝修時你會提出使用系統櫃的想法？通常不外乎是考量環保、健康與預算三大原因，但如果你像屋主一樣吃過白蟻的虧，家裡的木作被啃蝕得慘不忍睹，這絕對會成為決定選擇系統櫃的最大主因！

這是屋主與林良穗總監合作裝修的第2個房子，因為過去以木作為主的家，有櫃子在住了幾年之後被白蟻入侵，咬得面目全非的經驗，在這樣的居住經驗下，讓屋主與設計師討論新家設計的時候，以不想再上演蟲蟲危機的戲碼為前提，特別要求要使用防蟲的低甲醛系統板材，不只是體貼家人的健康，也能延長居家空間的壽命。

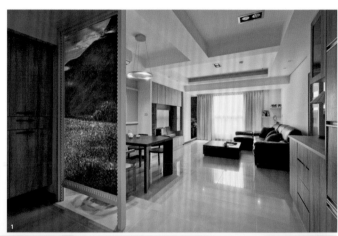

Living room

玄關＋客廳

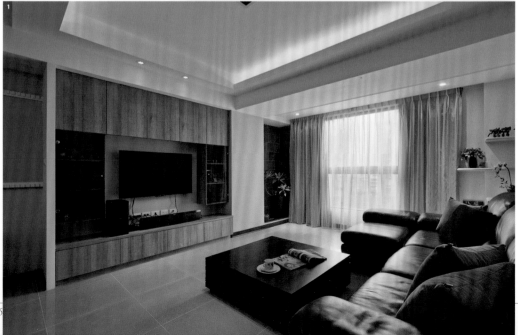

扭轉便宜印象，系統櫃不只是櫃

　　過去，系統櫃總是和便宜畫上等號，但林良穗總監表示，「從做工和用料來看，系統櫃的機器工便宜、但進口板材及五金配件貴；木作則是板材便宜，但師傅的人工貴」，相較之下兩者的工錢價差並不大，所以別再認為系統櫃一定比木作便宜了，應該依照需要挑選適合的方式，而非被價格誤導！她更特別強調，系統櫃最大的特色是符合人性需求、可以真正量身訂做，所以應該正名為「系統化的家具」，畢竟板材只是一種材料，能變化出什麼設計，端看設計者的巧思，而不只是侷限於「櫃子」而已。

全家所需的家具，系統櫃都做得到

　　由於居住者和居家空間都不想再被白蟻「欺負」，所以在材質選擇上，設計師運用了大量的系統板材，且製作的物件遍及所有空間，除了各式櫃體，書桌、床鋪也都難不倒系統板材！盡量減少木作或現成家具的做法，不光是能解除對蟲害的擔憂，在長期居住的環境中，使用低甲醛的系統板材，對人體健康也有益處。此外，系統櫃也結合異材質加以變化，例如：餐櫃背牆利用益膠泥黏貼馬賽克磚，少掉泥作濕式施工的麻煩，同時增添櫃體豐富性，乾淨又美觀。

1. 藝術屏風緩衝玄關到客廳的視線。**2.** 客廳電視牆旁一角利用岩片、植栽造景，留下綠意與呼吸感。**3.** 運用沙發旁的柱子的轉角空間，設計專屬於貓咪的跳台。**4.** 餐廳主牆以世界地圖為焦點，為全家人提供了用餐時的話題。

Dining room
餐廳

草原、世界地圖，創造家的話題性

滿足了抗白蟻、低甲醛的要求，接下來就是家的夢想需求了。旅行和大自然，是屋主夫妻和兩個兒子生活中最喜歡的兩件事，因此女主人「希望家裡可以看得到寬闊的草原，還要有一幅能記錄旅遊回憶的世界地圖」的想望，成為這個家的2大設計重點主軸。

設計師在一進門的玄關處，運用彩繪手法在玻璃上繪製了一面藝術家畫作的屏風，營造溫馨自然的氣息；再將客廳電視牆旁原本的櫃子拆除，以岩片和植栽造景，構築出一角綠意，給人和空間提供了可以呼吸的留白；而全家人的旅遊地圖，則規劃在餐廳主牆上，不但是空間焦點，也為大家吃飯聊天時製造話題，談笑中就凝聚了家人間的情感。

1. 寬度狹窄的廊道透過菱鏡切割製造放大效果。2. 主臥在系統衣櫃色調與質材感，特別規劃與現成家具相符，保有一致調性。3. 主浴藉由霧玻分隔馬桶與浴缸，兼顧隱私性與透光度。

Study room
書房

Bedroom + Bathroom
臥室＋浴室

❶ 玄關鞋櫃
❷ 客廳電視櫃
❸ 餐廳電器櫃＆餐櫃
❹ 書房臥榻＆書櫃＆書桌＆機器櫃
❺ 主臥更衣室衣櫃
❻ 男孩房1－床櫃＆書桌＆衣櫃
❼ 男孩房2－床櫃＆書桌＆衣櫃
❽ 主浴室浴櫃＆吊櫃

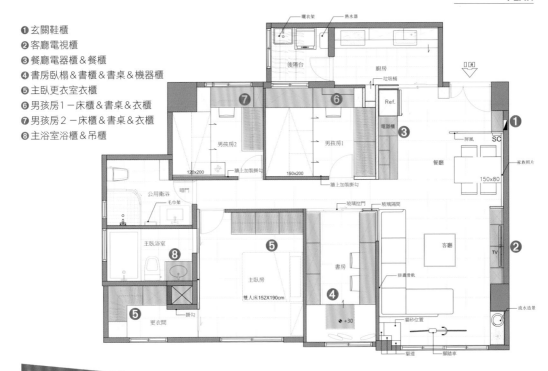

設計師沾沾自喜，系統櫃這樣玩

林良穗
背景
采金房室內裝修設計總監，實踐大學室內設計系、中華民國設計學會正會員。以人為本做設計，創造兼具人文藝術與健康環保的樂活空間。
公司名稱 采金房室內裝修設計(股)公司
網址 www.maraliving.com
電話 02-2536-2256

❶ 訂製感，家具系統櫃化　不再侷限於製作櫃子，連屬於家具的床也能櫃體化。

❷ 結合異材質，表情不單一　系統櫃結合馬賽克磚、茶玻等，增加櫃子的活潑性。

❸ 選擇多元，混搭現有家具也不突兀　挑選相近顏色、木紋，系統櫃和現成家具照樣搭。

❹ 內嵌把手更俐落　利用櫃門溝槽做為把手，視覺上顯得乾淨俐落。

❺ 淺色板材最百搭　淺色系有助於消除櫃體重量感，和其他材質也不違和。

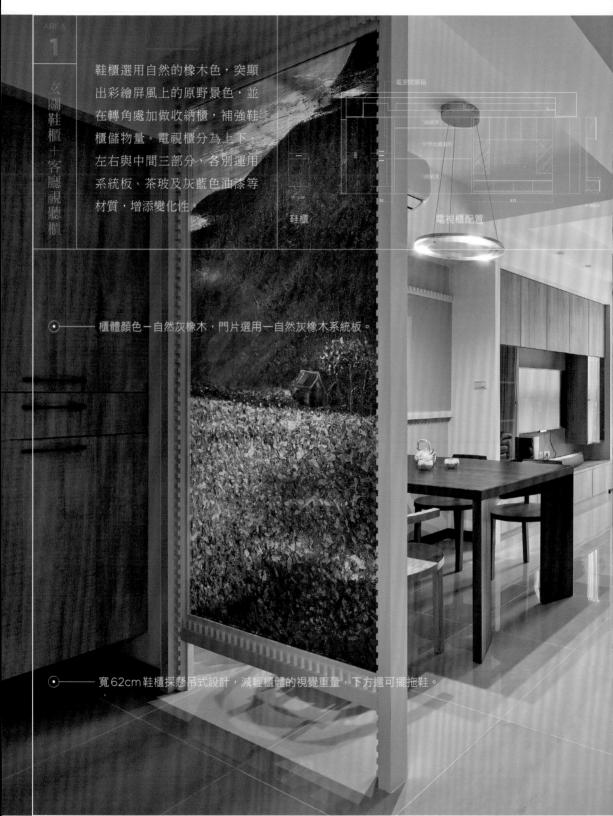

玄關鞋櫃＋客廳視聽櫃

鞋櫃選用自然的橡木色，突顯出彩繪屏風上的原野景色，並在轉角處加做收納櫃，補強鞋櫃儲物量。電視櫃分為上下、左右與中間三部分，各別運用系統板、茶玻及灰藍色油漆等材質，增添變化性。

電源開關箱

收納櫃

世界地圖漆面

回風漆面

鞋櫃

電視櫃配置

櫃體顏色－自然灰橡木，門片選用－自然灰橡木系統板。

寬62cm鞋櫃採懸吊式設計，減輕櫃體的視覺重量，下方還可擺拖鞋。

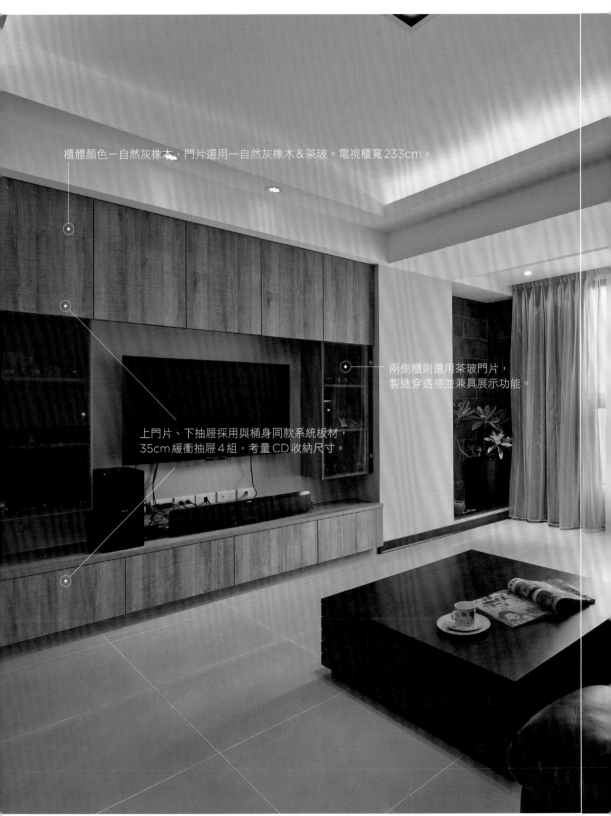

櫃體顏色－自然灰橡木，門片選用－自然灰橡木＆茶玻。電視櫃寬233cm。

兩側櫃則選用茶玻門片，
製造穿透感並兼具展示功能。

上門片、下抽屜採用與桶身同款系統板材，
35cm緩衝抽屜4組，考量CD收納尺寸。

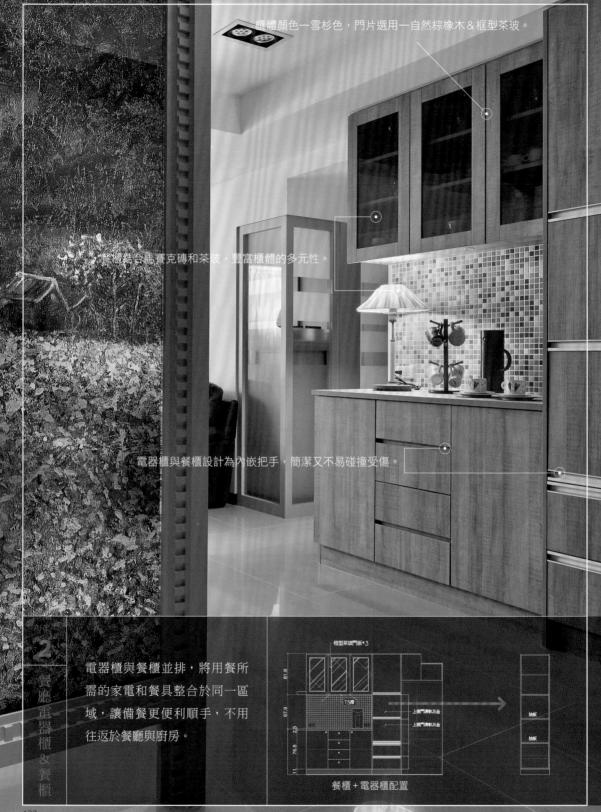

櫃體顏色一雪杉色，門片選用一自然棕橡木＆框型茶玻。

餐櫃結合馬賽克磚和茶玻，豐富櫃體的多元性。

電器櫃與餐櫃設計為內嵌把手，簡潔又不易碰撞受傷。

2 餐廳電器櫃＆餐櫃

電器櫃與餐櫃並排，將用餐所需的家電和餐具整合於同一區域，讓備餐更便利順手，不用往返於餐廳與廚房。

框型茶玻門板*3

81.8

67.9

2.5

76.8

11

1.15櫃

上掀門滑軌五金

上掀門滑軌五金

抽板

抽板

餐櫃＋電器櫃配置

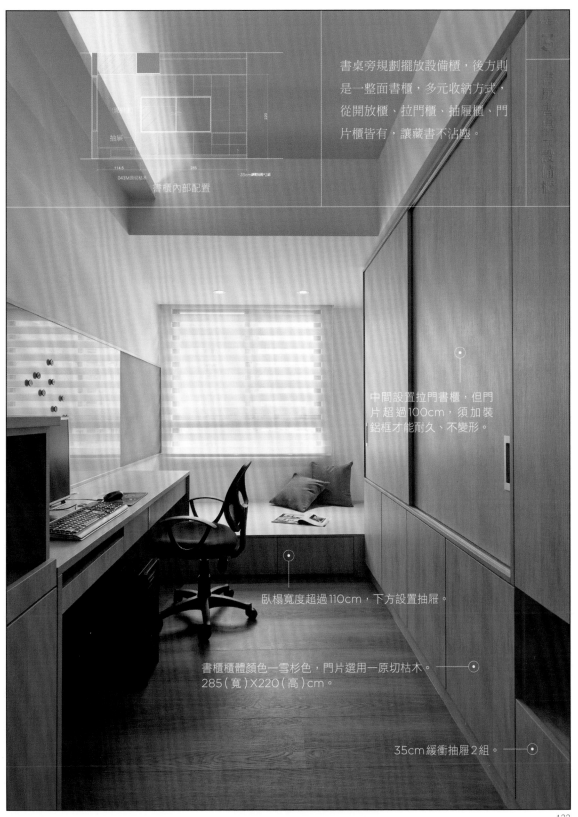

書桌旁規劃擺放設備櫃，後方則是一整面書櫃，多元收納方式，從開放櫃、拉門櫃、抽屜櫃、門片櫃皆有，讓藏書不沾塵。

書櫃內部配置

中間設置拉門書櫃，但門片超過100cm，須加裝鋁框才能耐久、不變形。

臥榻寬度超過110cm，下方設置抽屜。

書櫃櫃體顏色－雪杉色，門片選用－原切枯木。
285（寬）X220（高）cm。

35cm緩衝抽屜2組。

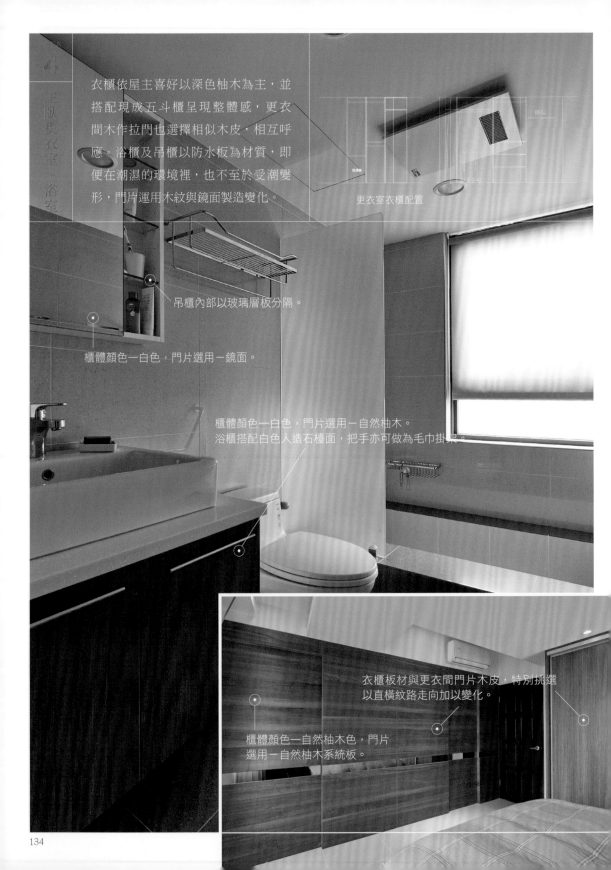

衣櫃依屋主喜好以深色柚木為主，並
搭配現成五斗櫃呈現整體感，更衣
間木作拉門也選擇相似木皮，相互呼
應。浴櫃及吊櫃以防水板為材質，即
便在潮濕的環境裡，也不至於受潮變
形，門片運用木紋與鏡面製造變化。

更衣室衣櫃配置

吊櫃內部以玻璃層板分隔。

櫃體顏色－白色，門片選用－鏡面。

櫃體顏色－白色，門片選用－自然柚木。
浴櫃搭配白色人造石檯面，把手亦可做為毛巾掛架。

衣櫃板材與更衣間門片木皮，特別挑選
以直橫紋路走向加以變化。

櫃體顏色－自然柚木色，門片
選用－自然柚木系統板。

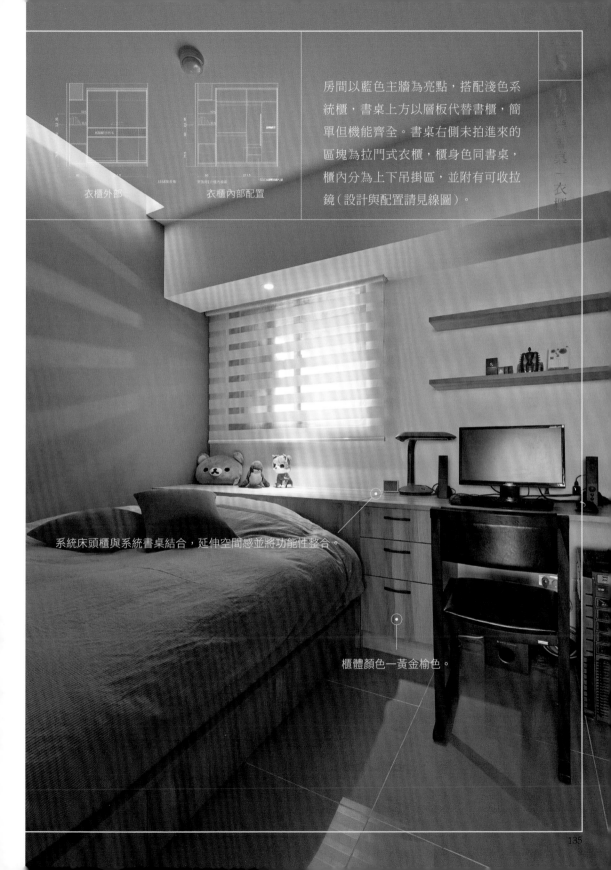

衣櫃外部

衣櫃內部配置

房間以藍色主牆為亮點，搭配淺色系統櫃，書桌上方以層板代替書櫃，簡單但機能齊全。書桌右側未拍進來的區塊為拉門式衣櫃，櫃身色同書桌，櫃內分為上下吊掛區，並附有可收拉鏡（設計與配置請見線圖）。

系統床頭櫃與系統書桌結合，延伸空間感並將功能性整合。

櫃體顏色—黃金榆色。

用對板材顏色，鄉村風出「櫃」

抓住主元素，白色調、線板、木質感與溫暖軟件

談到風格，由方正板材所組合而成的系統櫃，大多會令人聯想到線條俐落的現代風，如果風格元素太多元，規矩的系統櫃似乎比較難以達成，但當喜歡鄉村風的女主人，對設計師提出「少預算做出鄉村風感覺」的想法時，林良穗總監卻二話不說就答應了，到底設計師是如何運用系統櫃營造出鄉村風居家的呢？

首先先抓出鄉村風的元素－白色、線板和木頭，選擇白色系統板材為主材質，再搭配部分木作與木製家具，訂出整個空間的風格調性；再來運用壁紙、窗簾、布沙發等大面積的軟件，營造鄉村風特有的溫暖氛圍；最後加上壁貼、燈飾、掛畫等傢飾品，在小細節處提升細緻度。在房間部分，設計師對風格也不含糊，主臥的白色系統衣櫃，特別找了鄉村風門片及把手搭配，梳妝桌則添購現成家具，在預算內符合風格、兼顧收納，讓全白的臥房也鄉村味十足。

在這個居家空間裡，佔比最多的系統櫃是低調的主角，藉由其他的材質或裝飾品突顯出鄉村風的特色，「反客為主」的設計手法真的圓了女主人的系統鄉村夢。

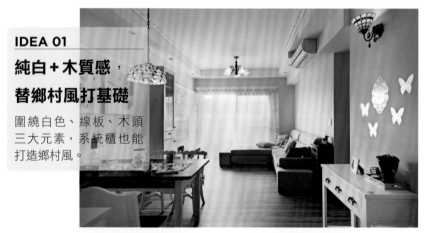

IDEA 01
純白＋木質感，替鄉村風打基礎

圍繞白色、線板、木頭三大元素，系統櫃也能打造鄉村風。

IDEA 02
鞋櫃內嵌花色壁紙，創造焦點

玄關鞋櫃和餐邊櫃都出於系統櫃之手，配上家飾品就很有味道。

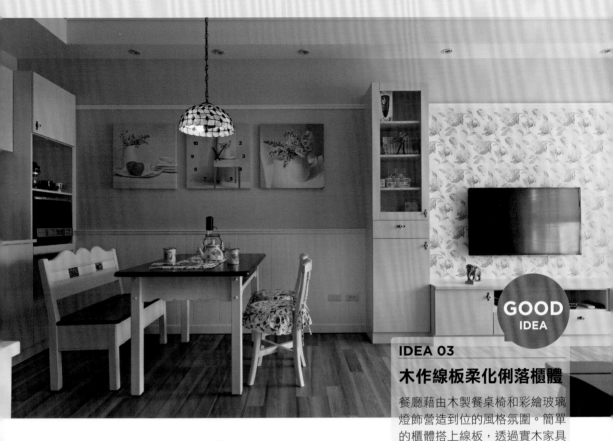

GOOD IDEA

IDEA 03
木作線板柔化俐落櫃體

餐廳藉由木製餐桌椅和彩繪玻璃燈飾營造到位的風格氛圍。簡單的櫃體搭上線板，透過實木家具與壁飾，空間氛圍瞬間成型。

IDEA 05
兒童房，大玩色彩就對了

全室採用系統櫃的兒童房，以黃、綠、白三色帶出活潑感。

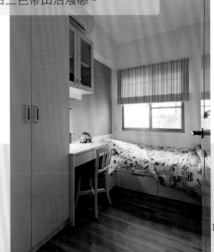

IDEA 04
線板門片，最到位選擇

白色系統櫃搭配花壁紙和條紋窗簾，讓主臥流露濃厚鄉村風，衣櫃門片採用線板式門片，永遠是最加分的物件。

文_溫智儀　圖片提供__東風室內設計

玄關旁的餐廳空間，一進門就可感到文化石牆與實木餐桌的暖意。

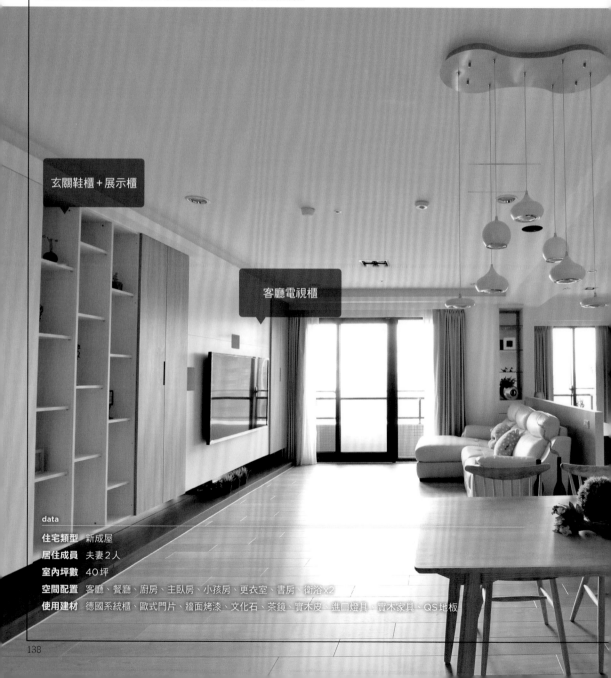

玄關鞋櫃＋展示櫃

客廳電視櫃

data

住宅類型	新成屋
居住成員	夫妻2人
室內坪數	40坪
空間配置	客廳、餐廳、廚房、主臥房、小孩房、更衣室、書房、衛浴x2
使用建材	德國系統櫃、歐式門片、牆面烤漆、文化石、茶鏡、實木皮、進口燈具、實木家具、QS地板

木紋門片＋不規則尺寸，就是要有訂製感

很會用！
系統櫃搭出清爽北歐風

突破制式化，系統櫃不再只有一種中規中矩樣子，透過量身訂製的設計，造型多變化，系統居家空間吹起一股個性風。

書房系統書櫃

廚房電器櫃

10

系統板材
EGGER E0板
五金品牌
BLUM鉸鏈
推薦廠商
正益玻璃 03-597-4383
大倫燈飾 03-556-0100
瀅州實業 04-737-2298（五金、廚具）

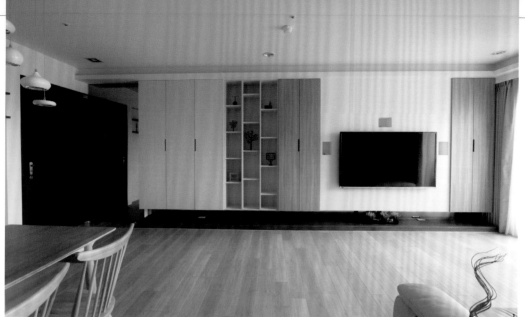

1. 系統櫃門片選用白色與淺木色木紋，呈現舒適北歐風。**2.** 一道茶鏡隱藏大門旁的柱體與電箱，亦是出門前的整裝鏡。**3.** 與隱藏插座的木作隔屏打造出系統長書桌，可容納4～5人。**4.** 書架靠窗的一區以門片規劃神明位，將傳統結合在設計中。

　　從事科技業的屋主夫妻，就是看重系統家具施工快速、使用低甲醛環保板材這兩項優勢，希望新屋完工後能隨即搬入居住，不必擔心剛裝潢的房子散發著危險甲醛量，因此設計師不論是在公私領域，都選用甲醛量趨近於0的E0級系統板材，擅用變化手法，給予重視健康及品味的屋主一個北歐風居家。

量身訂做，符合不同空間及需求

　　不同於以往系統櫃規格制式化，林嘉慶設計師針對屋主需求和空間狀況，量身訂做系統櫃體，充分利用每個角落。一進門開始，從玄關鞋櫃、開放式展示櫃、到對稱電視櫃，全都是系統板材，完整利用了整面牆面，沒有畸零空間產生。

懸空設計輕量化櫃體，架高台面也是運用系統板材，做為底部展示台。屋主夫妻希望擁有開放式書房，能夠一起用電腦以及未來陪孩子讀書，設計師打掉一面牆，在沙發後方搭配木作隔屏區隔出擁有大書櫃的書房，以系統板打造了約3米5的長桌，可以容納全家人。

　　因應祭祀需求，特別在書櫃以門片隱藏規劃一區安放神明的位置。而原本牆面的厚度在沙發旁形成一個畸零內凹角落，於是以系統板做出桶身搭配抽屜及玻璃層板，成為實用的裝飾櫃。開放式餐廚空間，依據屋主使用的電器、電冰箱尺寸，分別設置系統板緩衝抽拉式電器櫃及冰箱櫃，上方空間則做系統門片，收納廚房雜物。主臥室及更衣室皆設有L型衣櫃，一般系統櫃高度是240cm，上方多出的高度也加裝無桶身門片，一方面增加收納空間可放換季棉被，一方面避免積灰塵。

Living room
客廳

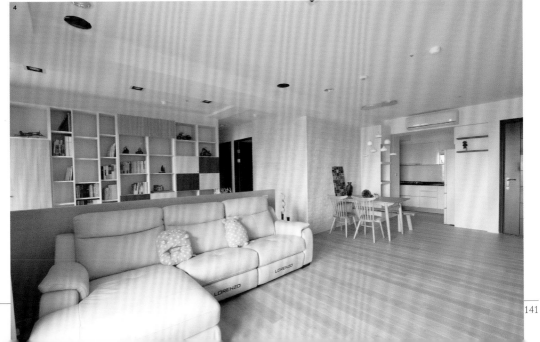

Kitchen+
Dining room
廚房 + 餐廳

1. 依照電器尺寸訂製電器櫃及冰箱櫃，上方空間做門片，充分收納。**2.** 主臥室衣櫃選用歐式系統門片搭配黑金把手，展現高質感。床頭烤漆牆面利用線條隱藏一道通往更衣室、衛浴的暗門。

尺寸變化，系統櫃也充滿設計感

誰說系統櫃都長得一樣？系統板材經過設計師的巧妙設計，運用寬窄不一的比例切割、高低錯落的層板配置、門片紋路配色、門把變換，成為營造空間風格的要角。

整個空間展現舒適的北歐風格，加入了文化石牆面與實木餐桌椅引入溫暖感，系統櫃則以白色為主色調，搭配木紋門片，將系統櫃自然地融合在北歐風之中。比例拿捏方面，電視櫃以對稱的橡木紋門片構成，定位出烤漆電視牆對應到沙發區的客廳空間，與相連的白色展示櫃、玄關櫃做出顏色區分，三種櫃體的寬度比例分割蘊藏變化，整體淡雅色調符合屋主希望的俐落乾淨，適當的隱藏與開放提供足夠收納功能。

仔細看書櫃，每一格的寬度分割及層板高低不盡相同，不規則搭配深、淺、白色門片，平衡開放式書櫃易造成的視覺雜亂感。至於門把也有小花樣，包括凸點把手、嵌入式把手、無把手設計，維持櫃體外觀簡潔，亦能避免碰撞，主臥室衣櫃及化妝櫃則選用黑色金屬門把，配合美式線板門片，系統衣櫃也能展現高質感的美式風格，床頭牆面則是以白色烤漆凹凸設計呼應線板門片。

❶ 玄關鞋櫃
❷ 展示櫃
❸ 電視櫃
❹ 客廳裝飾櫃
❺ 書桌
❻ 書櫃
❼ 電器櫃
❽ 冰箱櫃
❾ 主臥室化妝櫃 + 吊櫃
❿ 主臥室衣櫃
⓫ 更衣室衣櫃

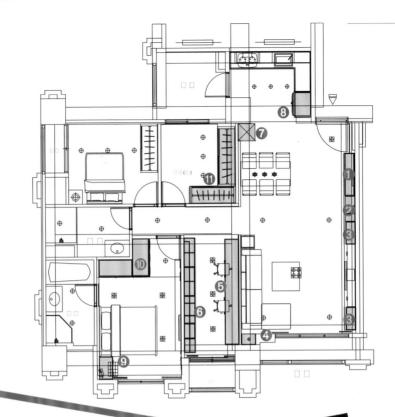

林嘉慶
背景
中國科技大學室內設計。擅長利用空間交錯延伸，增加空間的開闊性，達到放大空間的視覺效果。本著「專業、品質、同心」的經營理念，以專業細膩的心思，雙向溝通及精細圖面的呈現過程中，開發業主最深層的想法，了解需求提供整體空間規劃與建議，將每個設計案實現客戶的需求與品味。
公司名稱 東風室內設計
網址 www.eastwind-1.com
電話 03-550-0489

設計師沾沾自喜，系統櫃這樣玩

1 量身訂做櫃體 　造型比例靈活設計，貼身符合屋主需求。

2 門片把手耍花樣 　櫃體外觀細節有變化。

3 歐式門片最優雅 　搭配金屬把手，注入美式風，更具質感與多元風格。

4 無桶身門片 　充分利用櫃體上方空間。

5 不規則設計 　層板高低及寬窄搭配，使櫃體具設計感。

玄關高櫃以附門片鞋櫃及開放式展示櫃構成，將櫃體上移頂到天，下方懸空減輕櫃體的壓迫感。鞋櫃與展示櫃寬度切割不同，使空間有造型變化。

玄關高櫃

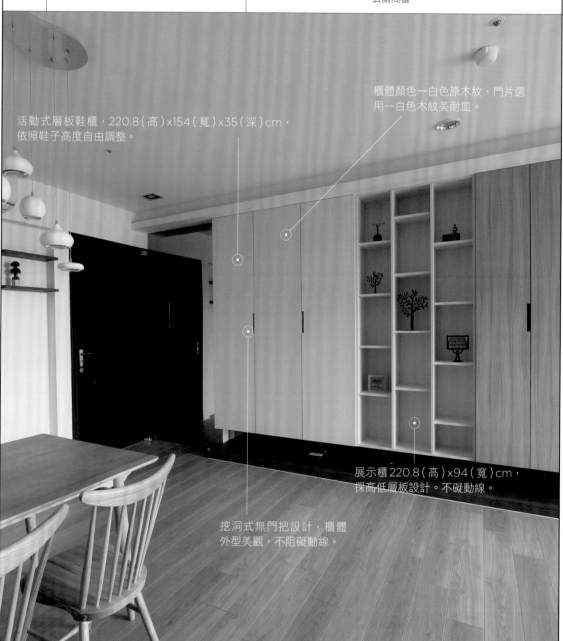

活動式層板鞋櫃，220.8（高）x154（寬）x35（深）cm，依照鞋子高度自由調整。

櫃體顏色一白色原木紋，門片選用一白色木紋美耐皿。

展示櫃220.8（高）x94（寬）cm，採高低層板設計。不礙動線。

挖洞式無門把設計，櫃體外型美觀，不阻礙動線。

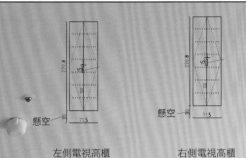

懸空 220.8 71.5

懸空 220.8 71.5

左側電視高櫃 右側電視高櫃

客廳以簡潔大方為主，因此以門片電視櫃隱藏收納影音設備等物品。沙發旁裝飾櫃則以展示架與抽屜構成，收納、展示兼具。

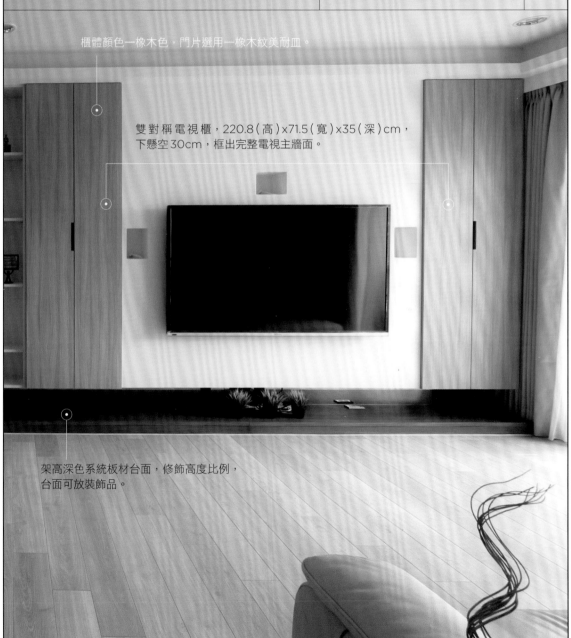

櫃體顏色一橡木色，門片選用一橡木紋美耐皿。

雙對稱電視櫃，220.8（高）x71.5（寬）x35（深）cm，下懸空30cm，框出完整電視主牆面。

架高深色系統板材台面，修飾高度比例，台面可放裝飾品。

書櫃＋沙發高櫃

一整面的書架難免顯得雜亂有壓迫感，因此以不填滿天地的視覺手法、部分以門片隱藏收納、加上尺寸的變化，輕量化容易笨重的書架。

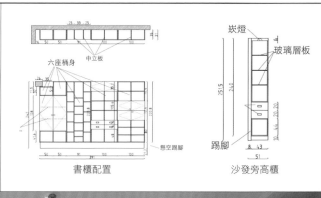

書櫃配置

沙發旁高櫃

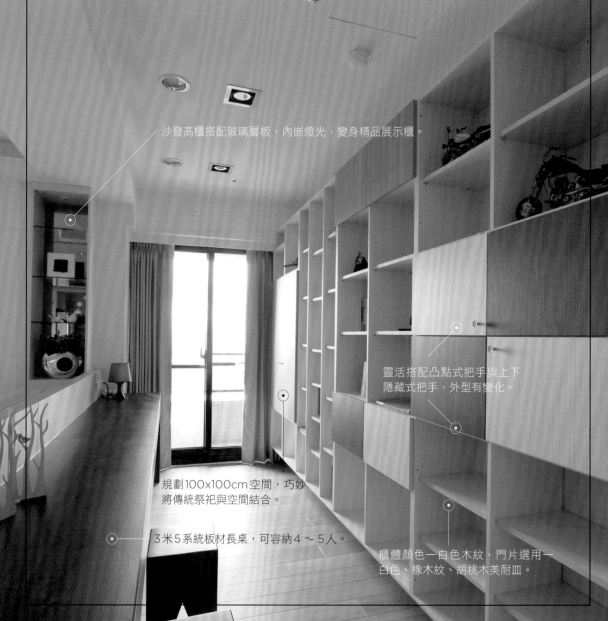

沙發高櫃搭配玻璃層板，內嵌燈光，變身精品展示櫃。

靈活搭配凸點式把手與上下隱藏式把手，外型有變化。

規劃100x100cm空間，巧妙將傳統祭祀與空間結合。

3米5系統板材長桌，可容納4～5人。

櫃體顏色－白色木紋，門片選用－白色、橡木紋、胡桃木美耐皿。

吊櫃深度約40cm，易拿取物品。

化妝櫃深度約50cm。

上方利用無桶身門片增加收納空間。

一道裝飾門片修飾側邊櫃的櫃身。

櫃體顏色一白色木紋，門片選
用一白色美耐皿歐式門片。

上方無桶身門片

衣櫃正面配置　　側邊衣櫃配置

主臥室走美式風格，衣櫃、化妝
櫃、吊櫃皆使用歐式門片搭配黑金
把手，純白色中帶有木紋。

主
臥
衣
櫃

讓系統櫃也能像精品家具

異材質的靈活結合

許多人都以為一眼就可以輕易辨別出這是系統櫃、那是木工訂製櫃，判斷標準就在於「看起來很呆板的就是系統櫃」，其實，現在可沒那麼簡單了！

除了在比例分割上變化，也能運用展示格的交錯延伸手法製造視覺效果，另外搭配木作和結合玻璃、鏡面等異材質，配上跳色手法，甚至利用不同厚薄度的板材，都是使系統櫃設計美感大大提昇的祕訣！

像是系統桌結合烤漆玻璃台面、櫃體部分貼覆實木貼皮，就能視整體空間搭配營造時尚或是溫暖的風格。門片選擇上，有許多花色紋路可以運用搭配，利用隱藏式無門把設計，使收納櫃整體就像一面牆，或用整面的淺木紋營造鄉村感。另外少部分採開放式展示格，不同尺寸、互相交錯，視覺上會減少壓迫感，製造更多延伸的空間感出來。

當然，門片也不一定要用美耐皿，如果想要展示又擔心灰塵，可以使用玻璃門片，內嵌燈光更有精品櫃的感覺。或是將玄關櫃改成鏡面門片，就能多一項穿衣鏡的功能。至於影音電器櫃，放置需要遙控的機器，門片可採半透明的霧玻璃，遙控不受阻礙、也不會顯得雜亂。

IDEA 01

上下轉角系統櫃，
玩出牆內精品鑲嵌

利用客廳獨特轉角空間，以上下系統櫃做出展示台，並以實木貼皮烘托溫暖感。

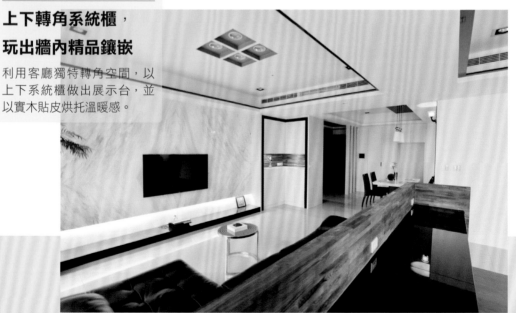

IDEA 02

雙落地櫃＋懸吊橫櫃，雅痞就愛這一味

以對稱和相同懸空高度手法，玄關櫃到展示櫃形成延伸的一面收納展示功能牆。

IDEA 03

玻璃門片＋系統桶身，讓家清、透、亮

系統櫃變換門片材質，部分搭配玻璃門片阻絕灰塵又兼展示功能。

IDEA 04

雙色櫃門＋局部鏤空，牆面大耍個性

跳色的門片加上交錯延伸的展示格，化解了龐大櫃體的壓迫感，也增加了趣味度。

GOOD
IDEA

文＿劉繼珩　圖片提供＿iwood艾渥家居

以淺色系統板材為主的空間，讓家具成為吸睛的亮點。

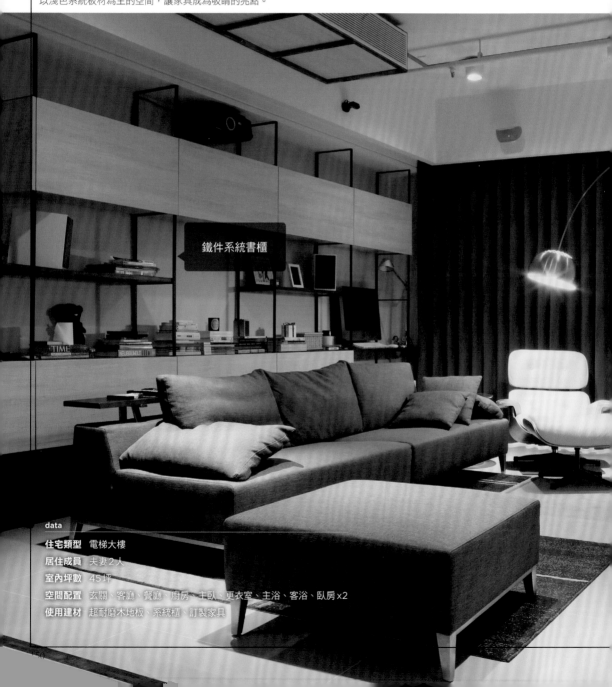

鐵件系統書櫃

data

住宅類型 電梯大樓
居住成員 夫妻2人
室內坪數 45坪
空間配置 玄關、客廳、餐廳、廚房、主臥、更衣室、主浴、客浴、臥房x2
使用建材 超耐磨木地板、系統櫃、訂製家具

電視系統板牆

電視底櫃

少木作、少油漆、少封板

less is more，
有系統家具的空間最好用

系統櫃有哪些優點？除了眾所皆知的環保、健康之外，你可能不知道它還能減少很多道工序，進而省下預算！

11

系統板材
比利時 Unilin
五金品牌
德國 HAFELE、奧地利 BLUM
推薦廠商
薪豐 artDecor 04-2620-3377 (板材)
www.richestwood.com.tw
台灣海福樂 02-2298-0030 (五金)

身為工業設計師的屋主，在室內設計領域上的觀念比一般人前衛，對於自己要住的家更提出了很多具體的想法，因此在討論過程中，幾乎有一半設計都融入了屋主的idea，再透過設計師的專業予以實現，聯手打造出這間帶有點粗獷味道，又獨具個人風格的居家空間。

整個空間使用了大量系統板材，但在顏色上只選擇了一深一淺兩種，無論在設計和視覺上，都不會過於花俏，再藉由家具及軟件鋪陳風格精神，同時為各區域產生聚焦效果，即使沒有搶眼的顏色或誇張的造型，這個家一樣深具特色，反而還多了一份舒適與自在。

工業風正當道，管線外露有風格

由於屋主的裝修費用有限，為了將預算發揮至最大值，選用系統櫃是一個方法，此外，黃文瑞還提出了「不做天花板」的建議，可以把封板的費用挪用到其他各處，讓設計更具質感與完整性。通常封板的主要目的是遮藏管線，達到美化作用，因此這個設計提議最大的挑戰就在於屋主得能接受管線外露，剛好有工業設計背景的屋主完全贊成，不但減少木作的粉塵、解決預算問題，更造就了與眾不同的居家風格。

Entrance
玄關

1 2

不過，雖然使用系統板材能避免現場裁切的塵屑飛揚，但像是能校正空間與櫃體垂直水平的包樑，或是系統櫃懸空時必須在牆上先下角料，才能支撐櫃子等的木作程序，還是必要且不能少的步驟。

系統板運用廣，從天到壁都很「型」

以往對於系統家具的認識，大多停留在系統櫃上，但是系統板材的運用不僅在櫃體，上自天花板、下至牆體壁面，都是使用範圍。在這個空間裡，懸吊於天花板的空調主機，就利用系統板材包覆，並以鐵件做為支撐，既能與空間調性一致，又能省下一筆油漆費用，質感也在無形中加分了。

1. 從玄關一路延伸至餐廳的懸吊櫃，兼具鞋櫃與收納櫃的功能。2. 透過系統懸吊櫃做牆的包覆，讓廚房兩側可以擁有大量的儲物功能，卻又不會感到壓迫感。3. 餐廳以木桌與單椅、長凳佈置，讓原木、鐵件、塑料形成對比。4. 走道兩邊分別為電器櫃及餐櫃，將功能劃分卻又能互相支援。

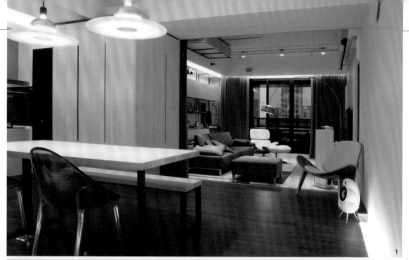

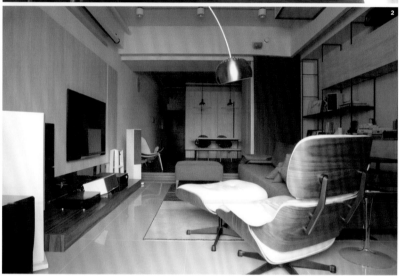

接著看看客廳的電視牆,以系統板凹凸相接,一根釘子都不需使用;而總長超過一般板材長度限制(經過工廠裁切為240cm),長達290cm的底櫃之所以可以一體成形,是因為特別找了尚未經過裁切的285cm系統板材,另於左右兩側加上2.5cm的垂直立板,完成系統板不可能的任務。

再轉入位於主臥的更衣室,衣櫃利用上下板材與鐵件製作,不讓高大的櫃體迫使空間更狹小,中間規劃吊衣桿和抽屜,上下則選購現成收納箱搭配收納,不做門片的設計不但節省材料,衣物一目了然也好找。從天到壁再到櫃,系統板材是不是玩得越來越「型」了呢?

1.客廳與餐廳之間利用深色木地板、拋光石英磚做為分界。
2.電視牆以拼板卡榫方式相接，不需使用任何釘子即可完成。
沙發後方的書櫃，不規則的排列賦予櫃體律動感。**3.**更衣室延
續客廳書櫃鐵件搭配系統櫃的元素，輕巧又實用。

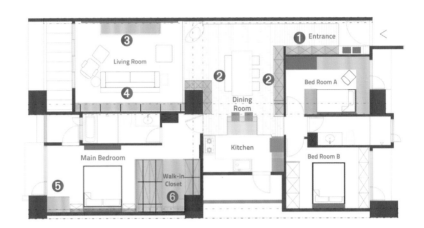

❶玄關鞋櫃
❷餐廳收納櫃
❸客廳電視牆&底櫃
❹客廳書櫃
❺主臥梳妝櫃
❻更衣室

設計師沾沾自喜，系統櫃這樣玩

黃文瑞
背景
中原大學室內設計系，曾任晶舜設計
專案設計師，現為呈現空間設計總監
&iwood艾渥實木系統整合櫥櫃創辦
人。
公司名稱 iwood艾渥家居
網站 www.iwood.com.tw
電話 03-357-9800

❶ 系統板美化空調 以系統板材和鐵件包覆主機，省油漆又
美觀。

❷ 內深外淺多變化 運用一深一淺的系統板材製作櫃子，簡
單但不單調。

❸ LED燈槽減少木作 系統櫃搭配LED燈槽，取代木作的
間接照明。

❹ 拼板電視牆不用釘 利用卡榫式設計將系統板材拼接為電
視牆。

❺ 造型把手很實用 在系統板材門片上刨出弧形，既是把手
也是造型。

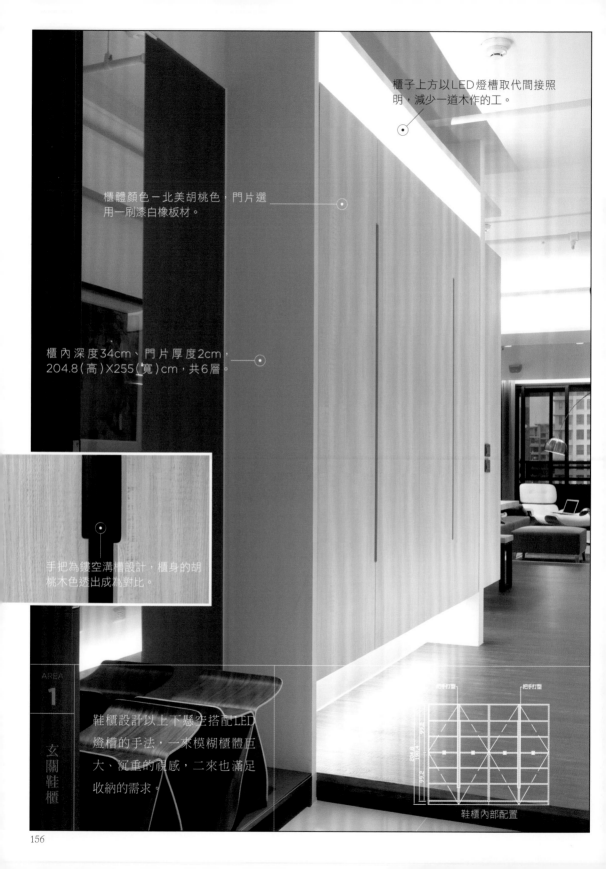

櫃子上方以LED燈槽取代間接照
明，減少一道木作的工。

櫃體顏色－北美胡桃色，門片選
用一刷漆白橡板材。

櫃內深度34cm、門片厚度2cm，
204.8(高)X255(寬)cm，共6層。

手把為鏤空溝槽設計，櫃身的胡
桃木色透出成為對比。

AREA
1

玄關鞋櫃

鞋櫃設計以上下懸空搭配LED
燈槽的手法，一來模糊櫃體巨
大、沉重的視感，二來也滿足
收納的需求。

鞋櫃內部配置

餐櫃內部配置

收納櫃結合開放與密閉雙設計，運用板材顏色深淺加以變化，同時亦與深色木地板呼應，達到色調一致性。

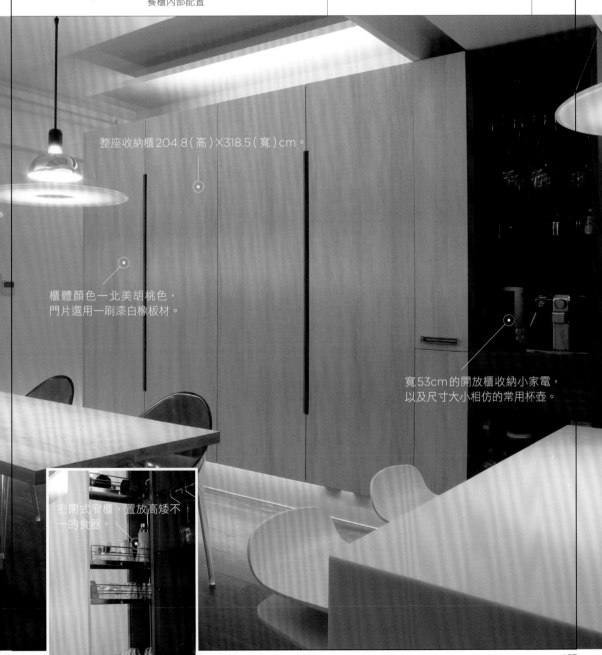

整座收納櫃204.8(高)X318.5(寬)cm。

櫃體顏色一北美胡桃色，門片選用一刷漆白橡板材。

寬53cm的開放櫃收納小家電，以及尺寸大小相仿的常用杯壺。

密閉式窄櫃，置放高矮不一的食器。

157

電視牆以白色為主，並在下方
搭配深色胡桃木底櫃，擺放視
聽器材，簡單、乾淨的風格，
在色彩上也不過於單調。

	485.2				
91.2	44	90	100	100	60
25	18	25	18	18	25

電視牆上系統封板
#3051S 刷滲白橡

系統電視牆板

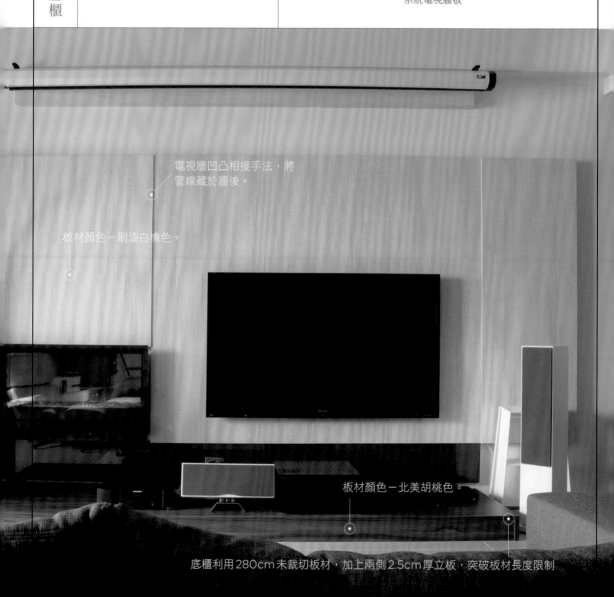

電視牆凹凸相接手法，將
管線藏於牆後。

板材顏色－刷漆白橡色。

板材顏色－北美胡桃色。

底櫃利用280cm未裁切板材，加上兩側2.5cm厚立板，突破板材長度限制

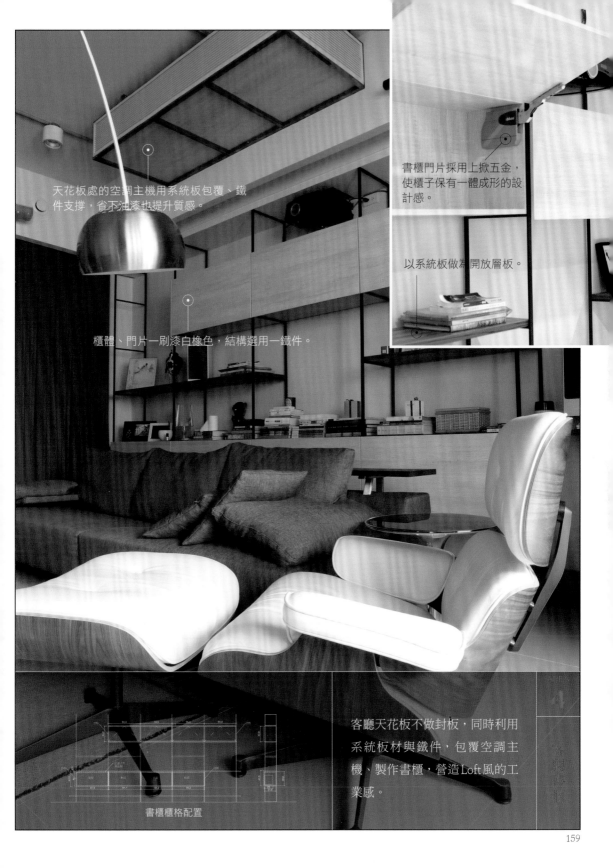

天花板處的空調主機用系統板包覆、鐵件支撐，省下油漆也提升質感。

書櫃門片採用上掀五金，使櫃子保有一體成形的設計感。

以系統板做為開放層板。

櫃體、門片一刷漆白橡色，結構選用一鐵件。

客廳天花板不做封板，同時利用系統板材與鐵件，包覆空調主機、製作書櫃，營造Loft風的工業感。

書櫃櫃格配置

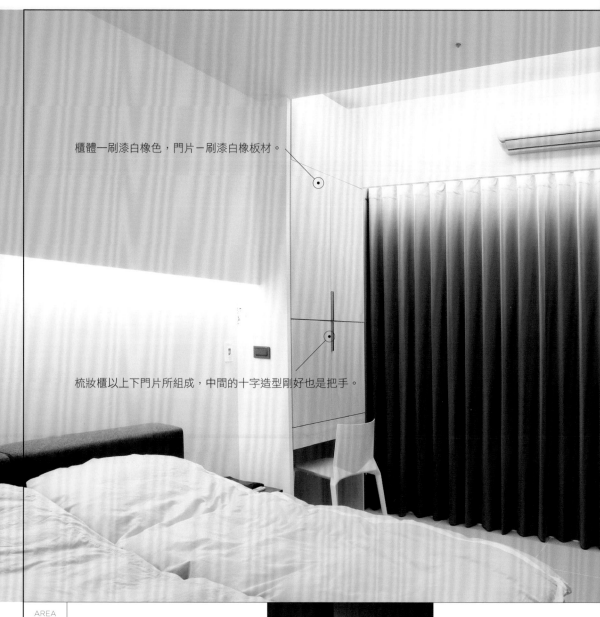

櫃體－刷漆白橡色，門片－刷漆白橡板材。

梳妝櫃以上下門片所組成，中間的十字造型剛好也是把手。

鞋櫃設計以上下懸空搭配LED燈槽的手法，一來模糊櫃體巨大、沉重的視感，二來也滿足收納的需求。

梳妝櫃內配有燈源，打開門片就能梳妝打扮，非常方便。

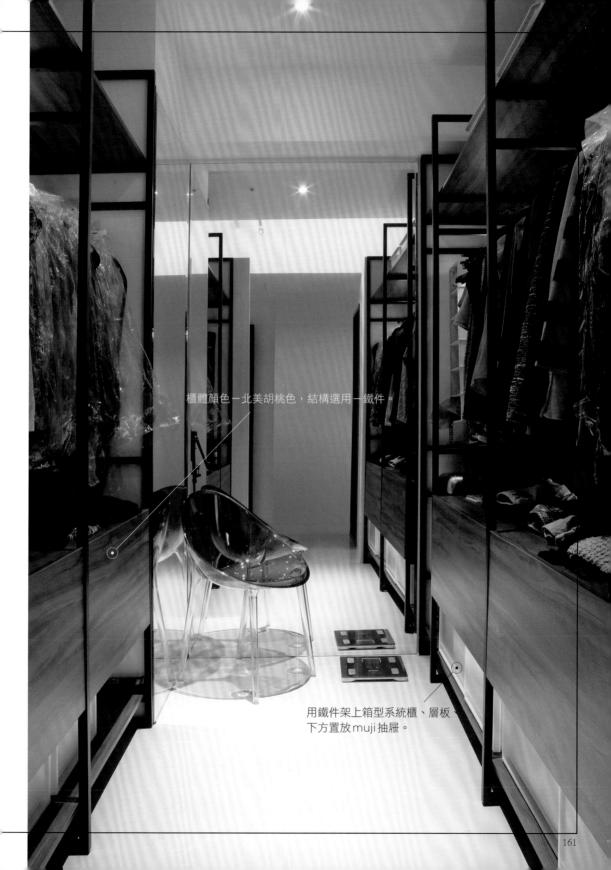

櫃體顏色－北美胡桃色，結構選用－鐵件。

用鐵件架上箱型系統櫃、層板
下方置放 muji 抽屜。

系統櫃突破「櫃」限制

天花板、牆面、地板，鋪天蓋地好實用

系統櫃因為名為櫃，產生「它只能做櫃子」的誤解，然而隨著設計與技術不斷的精進，系統板材的運用越來越廣泛，不僅板材本身的變化變多，在與其他材質的搭配上，也開發出更多的潛力。

其實系統櫃在天、地、壁上皆可使用！利用系統板製作天花板和牆面，就不需要再刷上油漆，且板材事先在工廠裁切完成，縮短現場施作工時，也更環保健康。同樣的系統板材也能運用在地板，但防潮力較差是必須注意的一點，畢竟沒有一種材質是十全十美的，都需要在用法上只要多加留意。

在家具上，像是沙發、窗邊臥榻就是典型的系統櫃變化款，組合出比一般家具更實用的收納量，計價則依照櫃體計算，相較於現成的沙發或家具，價格也經濟實惠許多呢！

系統櫃不設限，還可以再多一些！

1. 有會呼吸的系統櫃嗎？

系統櫃本身的板材甲醛含量低，已具有環保健康的優點了，想要讓櫃體更符合綠設計的精神，在背板處可以使用珪藻土，透過這種天然塗料能吸濕、調節濕度的特性，就能讓系統櫃變成會呼吸的櫃子。

2. 有會散發香氣的系統櫃嗎？

比起木作櫃，系統櫃聞起來沒有黏著劑的臭味，如果還想要櫃子能散發出香氣，不妨將系統櫃的抽屜底板材質更換為檜木或香樟木，可散發出自然的木頭清香，並利用抽屜滑軌五金做為兩邊側板，固定之餘亦避免實木的變形。

3. 系統櫃可以更活潑一點嗎？

除了系統板材的顏色和紋路變化，也可以藉由其他異材質的融入，在櫃子背板上「動手腳」，賦予系統櫃更活潑的調性，例如：色彩豐富的高彩度背板，或是圖案花紋多元的機能性壁紙等，都是美化系統櫃的化妝師。

IDEA 01

系統與鐵件堆疊

將鐵件製作的框架嵌入
系統櫃，增添變化性。

IDEA 02

實木把手結合系統

系統櫃結合木作把手，有助
於提升櫃體質感。

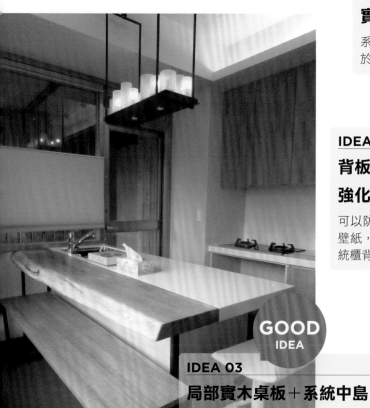

IDEA 04

背板使用珪藻土、壁紙，
強化機能

可以防潮除濕的珪藻土，色彩豐富的
壁紙，原本用在壁面，也可以用在系
統櫃背板。

GOOD
IDEA

IDEA 03

局部實木桌板＋系統中島

以系統板材製作中島，檯面則結合人
造石與實木材質。

文_李佳芳　圖片提供_家福傢具、絕對設計工程公司

公共空間沿著窗線排列，發揮房子的最大優點「風景」。

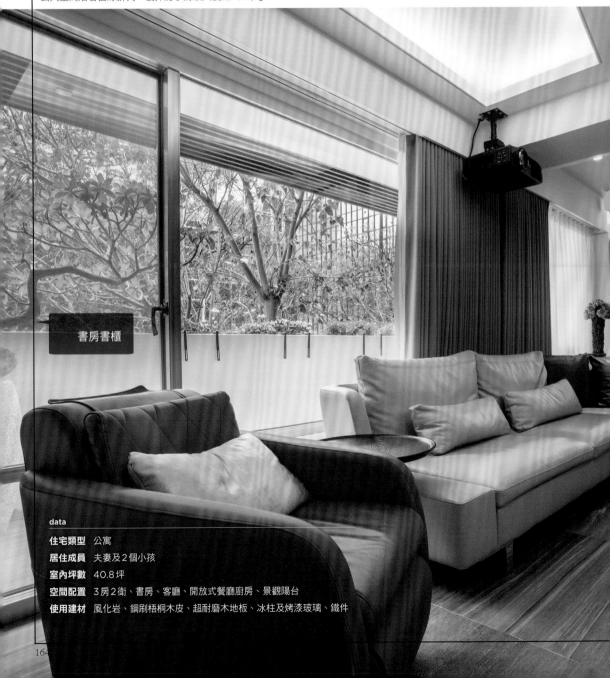

書房書櫃

data

住宅類型	公寓
居住成員	夫妻及2個小孩
室內坪數	40.8坪
空間配置	3房2衛、書房、客廳、開放式餐廳廚房、景觀陽台
使用建材	風化岩、鋼刷梧桐木皮、超耐磨木地板、冰柱及烤漆玻璃、鐵件

木作革命，用訂製家具概念做系統裝修

牆櫃合一思考，
正反兩面有玄機

將傳統木作系統化施工，並在工廠內一鼓作氣完成，在規定繁多的大樓案場達成效率施工，成功結合系統化優勢與木作精緻度。

木作也能
系統化

玄關鞋櫃

12

訂製家具預算
主沙發 7.5 萬、PF 單椅 25 萬
木作板材
合板、夾板、實木
系統板材
白色六面結晶面板、白色系統桶身
五金品牌
BLUM 緩衝後鈕

住屋位在30年歷史的住辦混合大樓裡，購入時房子維持舊有格局，並使用OA隔間，既沒有廚房、玄關或房間，廁所則充當茶水間，被塞在格局角落，環顧四周，慘白的日光燈下，絲毫沒有一點「生活」的氣味。

老建築的樓高相當低，平均只有270cm，而樑下部分甚至只有230cm，又必須增加房間與廁所，在設計師林國龍與家福傢俱李承翰的合作下，運用工廠施作、現場組裝的木作系統化，將牆櫃整合以爭取空間利用，爽快俐落地完成空間改造任務。

木作系統成為現成家具，放進空間就ok

重劃過程中，將入口玄關與主次臥室合併思考，利用置鞋櫃與更衣室儲物櫃這兩大量體，平行架構出門戶出入的廊道。家福傢俱負責人李承翰表示，櫃體於設計時，不只考慮櫃內切割，包括櫃外的加工處理也必須達到100%完成度。所以，櫃體運到案場時，正面更衣室組裝完畢，自走廊延伸到客廳的造型牆（櫃背）也同步完成。

儘管房子有諸多缺點，但吸引屋主購入的最大魅力，就是窗外一片盎然的樹海。於是，設計者將格局橫切一刀，把共有空間（客廳、書房、廚房）沿景觀窗佈局，另外三間臥房則藏於內側，配合隱藏式門片手法，使公共區更具完整性，藉由水平線拉伸尺度，彌補樓高的不足。

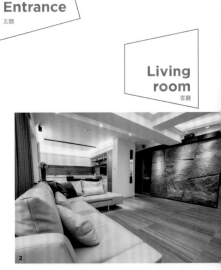

1 **Entrance**
玄關

Living room
客廳

2

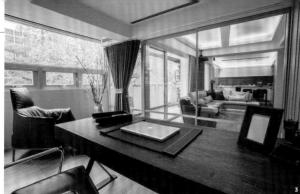

1. 原本沒有的玄關，用兩座木作櫃架構出走廊。
2. 將空間一切為二，公共區靠著景觀窗，使風景可以滲透入內。3. 書房區使用玻璃門活動隔間，讓男主人可以有獨立工作空間。4. 書房角落黃吧台原是畸零外牆，刷上油漆成了時髦的吧台。

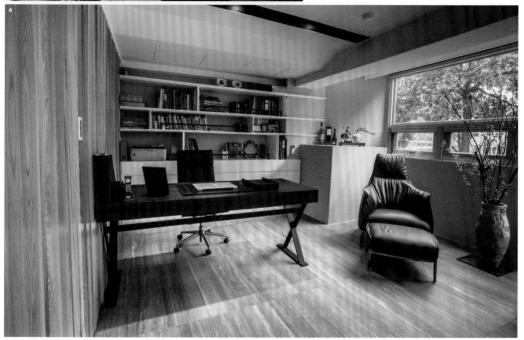

用系統方式組合木作，要效率也能有木質感

　　以往為了施工效率與現場乾淨，許多鍾愛木作的屋主選擇退一步用系統板材，但在家福傢俱的努力下，木作先在工廠施工，再使用特殊螺絲運進現場快速組裝，並與設計師合作下，變化出更多機能。例如以系統廚具為主體的餐廚區，5cm厚的實木打造的單邊腳餐桌，直接將桌板架於地櫃上，桌板下方與桌腳粘上羊毛氈，可以輕鬆移動、自由調整餐區大小，不刮傷地板。聚會時，餐桌轉向與客廳平行，餐桌變身為吧台。

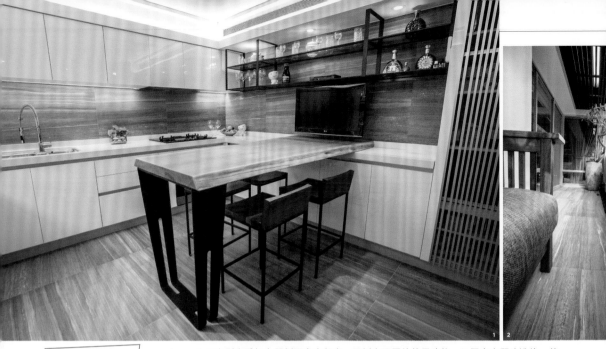

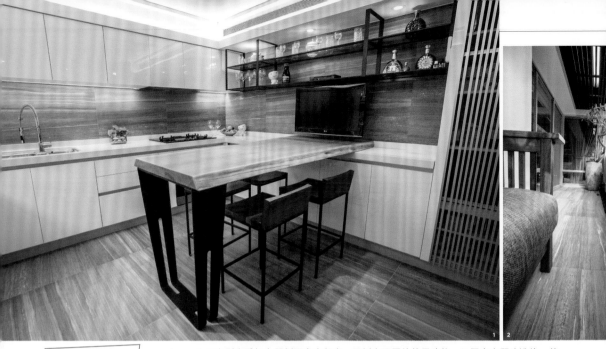

Kitchen
廚房

1. ㄇ字型廚房加上單側腳實木餐桌,可以有不同的使用功能。2. 陽台空間改造後,落地窗、木地板與格柵天花,援引樹海的自然感。3. 利用衣櫃隔出主臥室,線性安排將男女主人的收納分開,各自具有獨立空間。經過改造後,原本房子只有簡陋的廁所,如今有了機能完備的乾濕分離浴室。

Bedroom
臥室

　　基於風水考量,希望進門的視線不要直接看穿陽台,因此內玄關加裝特殊玻璃電動門,兼備採光與屏障。同時,玄關櫃結合低櫃座椅區,加上主臥更衣室高櫃背面塗裝黃色烤漆玻璃,易清潔的特性經常被當成留言板使用,當內玄關被獨立出來時,便是家教授課教畫的「私塾」,小朋友更能投入學習。

　　空間諸多設計細節考量了居住者工作特色與嗜好安排。屋主從事壓力大的醫療產業,平日回家還必須處理公務,平日開放的書房區,使用玻璃門活動隔間,讓專注時刻不受打擾。為了舒緩工作壓力,夫妻習慣睡前小酌,搭配木鐵書架的質感,將書房區突出的畸零牆噴塗消光漆,在角落打造出時髦的mini bar,軟化書房的嚴肅感。

① 玄關鞋櫃
② 書櫃
③ 廚具櫃
④ 主臥
　a 男主人衣櫃
　b 女主人更衣室

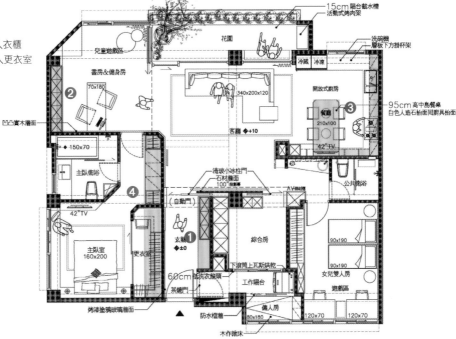

15cm 陽台截水槽
活動式烤肉架

花園

兒童遊戲區

書房&健身房

70x180

凹凸實木牆面

150x70

主臥衛浴

42"TV

洗碗機
層板下方掛杯架

冷藏　冷凍

開放式廚房

餐桌
210x100

95cm 高中島餐桌
白色人造石枱面同廚具枱面

340x200x120

客廳 ◆+10

42"TV

清玻小冰柱門
石材牆面
100" 投影幕

AV 展示櫃

公共衛浴

④

（自動門）

玄關① ◆±0

綜合房

下滾筒上瓦斯烘乾

90x190

90x190

女兒雙人房

遊戲區

主臥室
160x200

更衣室

60cm 低洗衣籃頭

工作陽台

茶鏡門

烤漆塗鴉玻璃牆面

防水�

80x180

備人房

木作掀床

120x70　120x70

設計師沾沾自喜，系統櫃這樣玩

林國龍
背景
土木系畢業，經歷營造廠工地主任、設計公司規劃部、建設公司董事長特助，在各階段的歷練中具備著工地實務，設計規劃，溝通協調等特質，公司創立有16年的歷史。
公司名稱 絕對國際設計工程公司
電話 0978-885-135（林先生）
　　　 0933-532-213（蔡先生）
家福傢俱
背景
以訂製家具起家，並發展出廠內施作現場組裝的木作系統化裝修，同時以木作為基礎結合鐵件、玻璃、皮革等異材質，打造家的精品質感。
電話 02-8671-6168

1 櫃背變化　櫃背是另一空間的牆面，在工廠預鑄時就已經處理完畢，一口氣同時解決兩件事情，裝修更有效率。

2 收納精品化　櫃體針對屋主量身打造，讓物件隨手一放就有精品櫃展示的質感。

3 好清理　推門或身體經常接觸的牆面，使用鏡面烤漆材質，方便清理維護，使房子價值感永續。

4 放大空間　小空間放大適宜使用大櫃體整合，配上深色系與照明，可以將空間感顯露出來。

5 結合家具創意　家具可與櫃體結合思考，靈活搭配可以增添使用變化。

玄關鞋櫃

主張不另外做造型牆，每一道牆面都有附加功能，玄關空間巧用櫃體設計出座位、畫具收納、黑板牆，成為兩個小朋友在家學畫的空間。

U型吊桿,直裝

玄關櫃內部　　　　右

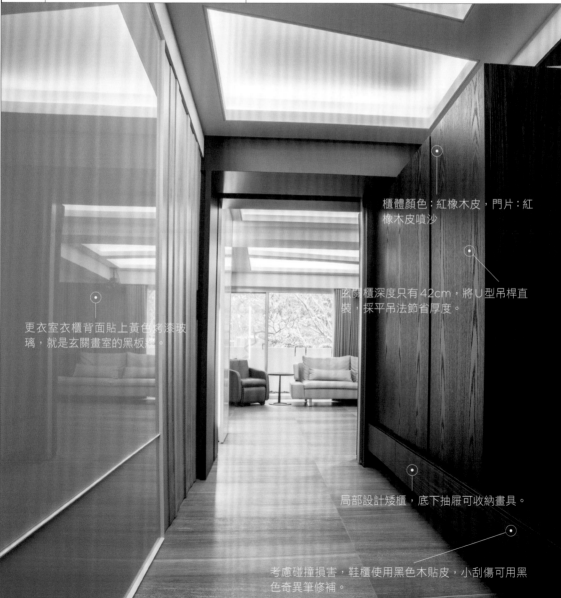

櫃體顏色：紅橡木皮，門片：紅橡木皮噴沙

玄關櫃深度只有42cm，將U型吊桿直裝，採平吊法節省厚度。

更衣室衣櫃背面貼上黃色烤漆玻璃，就是玄關畫室的黑板牆。

局部設計矮櫃，底下抽屜可收納畫具。

考慮碰撞損害，鞋櫃使用黑色木貼皮，小刮傷可用黑色奇異筆修補。

書櫃配置

書櫃融合了開架式與封閉式，下櫃懸空起來離地25cm，使地板延伸到牆壁，讓空間有放大效果。角落預留插座，掃地機器人可以自動回充，免去收納麻煩。

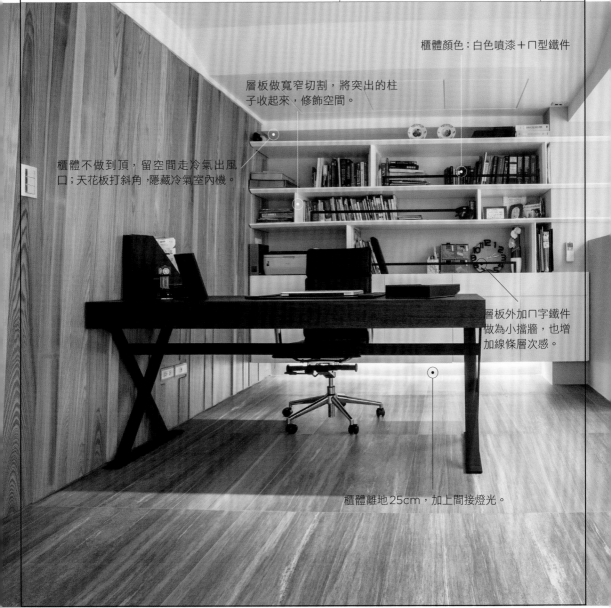

櫃體顏色：白色噴漆＋ㄇ型鐵件

層板做寬窄切割，將突出的柱子收起來，修飾空間。

櫃體不做到頂，留空間走冷氣出風口；天花板打斜角，隱藏冷氣室內機。

層板外加ㄇ字鐵件做為小擋牆，也增加線條層次感。

櫃體離地25cm，加上間接燈光。

中段開放櫃貼上胡桃木紋，加上燈具，男主人公事包隨手放，也能擺出精品櫃的感覺。

直接將屜頭做斜切角取代把手，將抽屜隱藏起來，不破壞整體質感。

櫃體顏色：深鐵灰色烤漆＋胡桃木紋貼皮

男女主人各有各的衣櫃，男主人相當
珍惜隨身使用的公事包，因此衣櫃仿
照精品櫃設計，讓收納既方便又具有
展示效果。順著走道轉一個大L就是
女主人更衣室，將桶身概念放大，包
括梳妝台也整合在櫃子裡。

女主人更衣室

男主人衣櫃

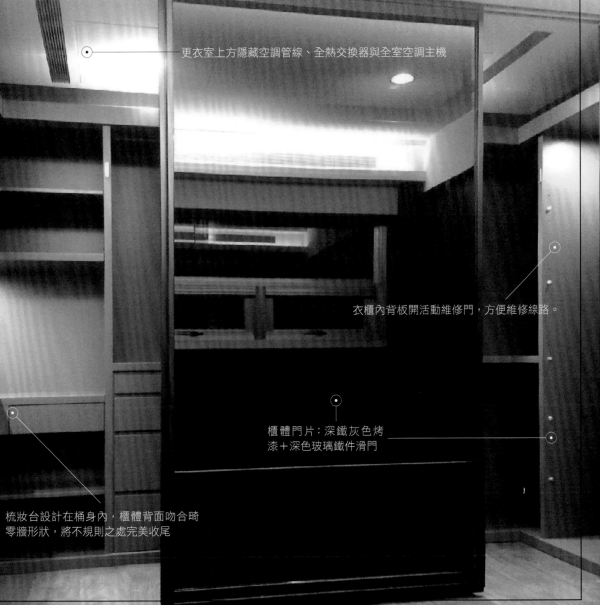

更衣室上方隱藏空調管線、全熱交換器與全室空調主機

衣櫃內背板開活動維修門，方便維修線路。

櫃體門片：深鐵灰色烤
漆＋深色玻璃鐵件滑門

梳妝台設計在桶身內，櫃體背面吻合畸
零牆形狀，將不規則之處完美收尾

木作系統化，直接替你訂製一個家！

積木組合，一把起子就可靈活拆解

什麼是木作系統化？

家福傢俱負責人李承瀚提到，這其實是利用系統家具的概念、加上木作原有的精細質感，所結合出的一個新模式。特色在於：仍然留有傳統木工的精細度，但透過變革，施工採預鑄式，意即不在現場進行裁切、釘製、批土、上漆，而是在工廠製作、使用組合螺絲試組裝，拆卸之後再搬到案場來重新安裝。針對木作系統的一些疑問，李承瀚進一步說明：

Q1. 預鑄系統木作有空間限制嗎？

最簡單的方式，就是將預鑄木作當成現成家具來思考，要讓預鑄木作與空間完美契合，安裝前天、地、壁必須處理過，拉齊牆壁的垂直水平線，包括牆角的直角都要做好。

Q2. 工廠預鑄的品質是否比現場木作施工會更好？

預鑄工法講求精準，設計圖或施工圖必須100%準確，誤差值相當小。此外，現場油漆無法做到無塵施工，容易將空氣中的灰塵噴上去，採用預鑄的話，工廠內有獨立噴漆房，可在無塵室內操作，提升櫃體完工的細膩度。

Q3. 預鑄的尺寸如何抓？

考慮櫃體進場安裝的便利性，尤其櫃體鑲嵌於牆洞或樑下，尺寸若過度吻合，恐怕造成施工不易；因此，設計時必須將留縫考慮進去，刻意將櫃體設計具有層次感，同時預留彈性空間。

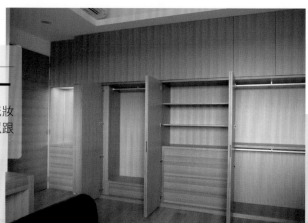

IDEA 01

門片借調櫃身木皮，風格統一

主臥的大型衣櫃，入門處還規劃出梳妝區。主臥的門片為了和櫃體統一，可以跟木作系統廠商採購同款木皮做貼附。

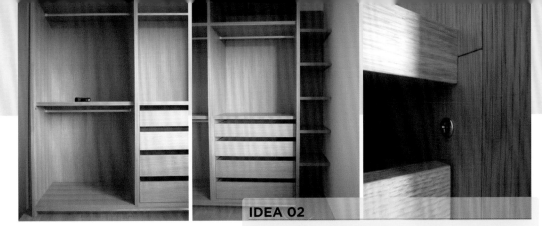

IDEA 02

組合螺絲＋單元桶身，輕鬆一拆帶著走

一座櫃子3～4做桶身的結合，變化多元、拆組方便，日後搬家也能繼續使用。

IDEA 03

壓克力漆如同保護膜，封住甲醛也抗高溫

木作系統，將單一空間所需的家具櫃體一體成形。表面塗上環保壓克力漆，保留了木質感之外，即使放了燙的鍋子也可以抗高溫。

IDEA 04

彈性拆組，提高家具機動性

櫃子與桌板透過木片和螺絲釘做結合，日後若不需桌面，可以簡單拆卸，留下櫃子。

場地＿家福傢俱

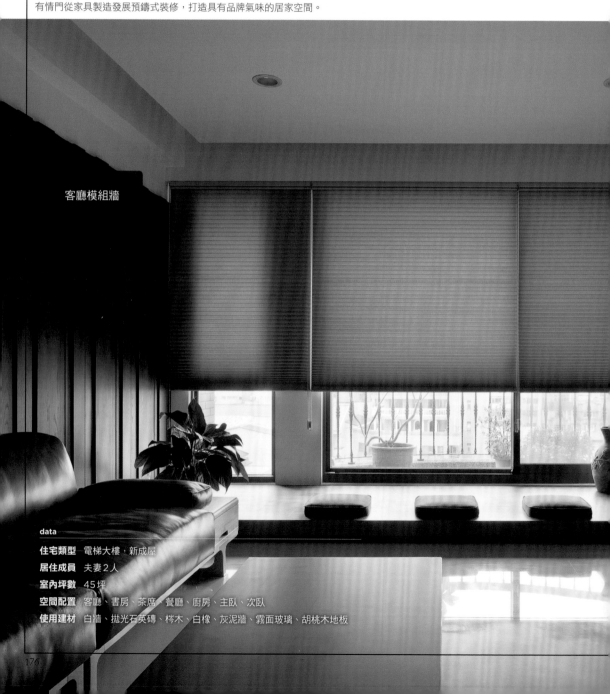

文_李佳芳　圖片提供__有情門

有情門從家具製造發展預鑄式裝修,打造具有品牌氣味的居家空間。

客廳模組牆

data

住宅類型	電梯大樓;新成屋
居住成員	夫妻2人
室內坪數	45坪
空間配置	客廳、書房、茶席、餐廳、廚房、主臥、次臥
使用建材	白牆、拋光石英磚、梣木、白橡、灰泥牆、霧面玻璃、胡桃木地板

預鑄式裝修，天壁系統打底 vs. 家具木作模組化

有情門——
家的改造也可以像套餐點選

系統精神在現代裝修不斷發酵，有情門從家具製造商角度切入，融合系統與傳統木工發展出特殊「模組」工法，在風格為導向的前提下，將機能隱藏在美感之下，賦予空間濃厚的人情暖味。

**木作也能
系統化**

和室收納櫃

玄關鞋櫃

13

系統板材
桵木實木、樺木積層板
人造白橡貼面中密度纖維板（MDF）
塑合板（MFC）
五金品牌
BLUM
推薦廠商
佳樂美地板（裕祥地板有限公司 許原斌）
04-2558-6289

年少時留學國外的業主，儘管習慣了美式生活型態，卻依舊孺慕東方文化的慢活底 。初次討論新屋裝修時，他不急著談設計，卻是拿出一組自國外攜回的西洋棋，解釋道：「我希望自己的房子就像這盤棋子，如同木頭與金屬對比的東西方精神，可以融合在一起。」

男主人表示，會選擇有情門，是因為他們的家具以現代主義的製造手法，來實現東方式的生活美學，同時透過模組化裝修，將家具精神擴大範圍應用於天花與牆壁工程，達成整體空間視覺與機能的整合。

因此有情門設計師李建興，導入由家具發展而出的以「富而禮」、「壯垣」與立體線板造型的「真善美」三大系列，加上森林牆、天梭、懸板、格柵等天壁模組，達成機能與風格的整併。

Living room
客廳

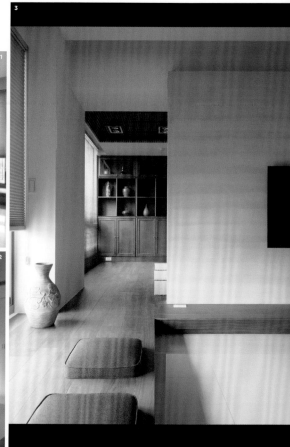

1.客廳背牆「森林牆」是以預鑄工法打造（非現場木作進行），奠定空間沈穩氛圍。2.質感素雅的水泥粉光電視牆，區隔後方書房。除了空間原有的儲物櫃（右側白色百葉門片），玄關與餐廳另增加牆面界定，牆中鑲嵌模組櫃格，增添透視趣味性。3.客廳與書房前後空間藉由架高木地板走廊銜接，空間連貫流暢。4.茶室背景是「富而禮系列」櫃體，採用三種不同單元組成較為規矩的造型，符合東方人文的氣味。5.茶室與餐廳之間的屏風，是由整支實木抽成的「天梭立柱模組」。

Washitsu
茶室（和室）

不只櫃體，牆板、格柵都能透過模組系統化進行

由於男女主人與原生家庭互動緊密、亦十分好客，他們希望公共空間具備多重互動功能，滿足家人相處與招待訪客兩種不同需求，甚至可以將空間聯合起來辦小型派對。設計師表示，本案著重探討公領域與私領域的界線掌握。

公共空間配置上，李建興以「隱約延續性」為概念，透過灰泥主牆界定公私領域的關係，並且利用木質走道串聯並暗示客廳、書房、用餐區的領地變化。色調上，選擇濃厚灰階的大地色系為主。鋪面為胡桃木實木地板，主牆壁面為水泥批土，模擬手工灰泥牆的質感；特別的是沙發背牆採用模組背板「森林牆」架構而成，山形紋梣木板加上藍鯨灰色表面處理，豐富的線條表情因沈穩色彩的平衡後，鋪展出繁複而簡的大器感。

來自七巧板的組裝概念

　　書房櫃體選用「富而禮」系列，這套模組的設計概念類似七巧板，共有六個單元可任意組合。因希望書房氣氛沈靜，選擇了雙開門櫃、田字櫃、上掀櫃等，以較為規矩的手法堆疊。和室連接的休憩空間則使用格柵天花模組，加上特殊五金與實木結合的屏風模組「天梭」，將虛實開放的中繼空間變成了一座小而美的東方茶藝館。

　　餐廚空間局部使用木作，如收樑使用弧形門框，而壁式「壯垣」系統櫃搭配假牆做分段間隔，在空間中塑造出女主人喜愛的南法居家風情。主臥室規劃，考量將來育兒的便利性，主臥室走道刻意放大，可容納嬰兒床擺放。床組使用「大地床」系統，將床頭櫃、背板與床架統合設計，衣櫃使用「真善美模組」，形式上為不到頂的210cm高櫃，避免空間壓迫感，加上選配「慕白」門片，簡約為線條的實木把手設計，讓風格中性的櫃體意外有種歐洲現代設計的氣味。

1.餐櫃使用「壯垣系列」，配合假牆使用，整體感覺與南法風情不違背。**2.**臥室衣櫃與「大地床組」混搭，因使用相同的淺色木皮，使不同模組之間彼此協調。**3.**與和室相同的「富而禮」系列，白色系質感與原木色截然不同，用於歐式風格的空間也相當融洽。

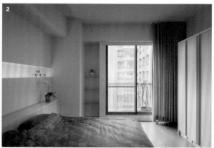

Kitchen+ Dining room
廚房＋餐廳

Bedroom+ Study room
臥室＋書房

❶玄關鞋櫃
❷客廳背牆
❸廚房吧台
❹餐廳儲物櫃
❺和室 a 屏風 b 儲物櫃 c 格柵天花
❻書房書櫃
❼主臥 a 衣櫃 b 床＋懸板
❽客臥衣櫃

模組系統 check list
玄關：飛天（上櫃）＋壯垣（下櫃）＋砌岩
客廳：挪威森林牆
廚房：壯垣系統櫃吧台
餐廳：壯垣系統櫃
和室：富而禮系統櫃＋天梭系統＋格柵天花、燈罩
書房：富而禮系統櫃
主臥：真善美系統櫃（衣櫃）＋大地床組
客臥：真善美系統櫃（衣櫃、書櫃）

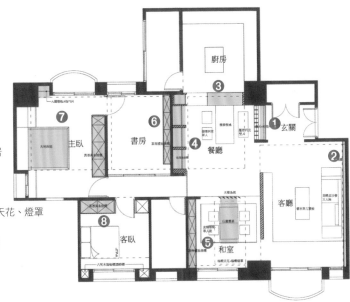

李建興
背景
雲林科大工業設計系，永進木器研發主管與觀得設計主管。
公司名稱 有情門
網址 www.twucm.com

設計師沾沾自喜，系統櫃這樣玩

❶ 牆面模組，取代傳統木作
有情門發展了三種模組牆面（森林牆、砌木牆、條碼牆），取代過去裝潢木作，牆面修飾也可快速施工。

❷ 格柵天花板，現場組裝即可
東方風格居家常用的格柵天花，將實木條預鑄一片一片的板材，現場拼接組裝更有效率。

❸ 模組家具＋實木，依循人體弧度
模組家具融合實木，可做更細緻的處理。例如邊櫃的實木桌面設計斜度，讓人倚靠感覺更舒適。門片與把手使用實木，使用細緻的車工、鏤空或榫接技法，讓模組家具質感更提升，與單品家具搭配起來的質感不遜色。

❹ 風格單品＝基礎構件，系統組合滿足大型空間
一套模組家具中設計不同單元件，可以依照需求與風格堆疊組合，積木概念讓小櫃子也可以組合出大型櫃。

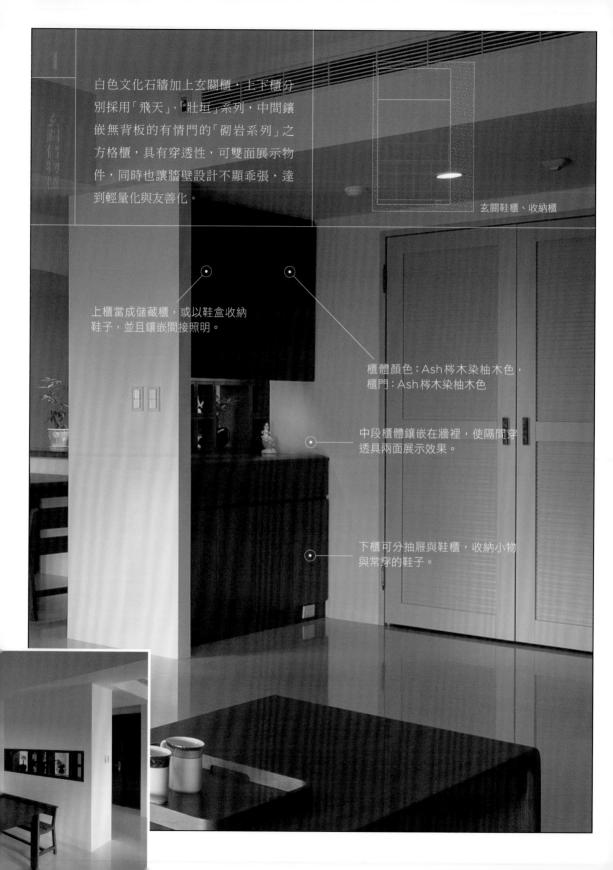

白色文化石牆加上玄關櫃，上下櫃分別採用「飛天」、「壯垣」系列，中間鑲嵌無背板的有情門的「砌岩系列」之方格櫃，具有穿透性，可雙面展示物件，同時也讓牆壁設計不顯乖張，達到輕量化與友善化。

玄關鞋櫃、收納櫃

上櫃當成儲藏櫃，或以鞋盒收納鞋子，並且鑲嵌間接照明。

櫃體顏色：Ash 梣木染柚木色，櫃門：Ash 梣木染柚木色

中段櫃體鑲嵌在牆裡，使隔間穿透具兩面展示效果。

下櫃可分抽屜與鞋櫃，收納小物與常穿的鞋子。

牆面也是模組之一，ASH梣木實木板料與底板在工廠預鑄，搬到現場進行組裝，森林牆銜接處採連接片之企口設計，組裝完成具有立體凹凸面表情。適合想要主空間有風格木作背牆，但又怕現場木作，家中木屑瀰漫，甚至施工品質難以預測的屋主。

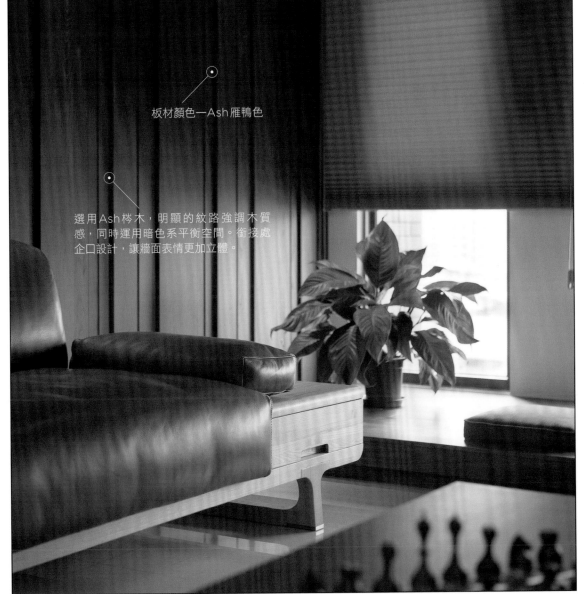

板材顏色—Ash雁鴨色

選用Ash梣木，明顯的紋路強調木質感，同時運用暗色系平衡空間。銜接處企口設計，讓牆面表情更加立體。

書
房
、
和
室
書
櫃

此一櫃體的收納形式分別為上掀式、開放式、對開門式。由於形式簡約,線條勾勒不會太繁複,可選用不同顏色帶出特色,例如使用洗白效果讓人聯想到鄉村風,原木色較接近北歐風,若使用深胡桃木色則比較有東方感,柚木色則帶有南洋異國風味的休閒感。

書櫃收納配置

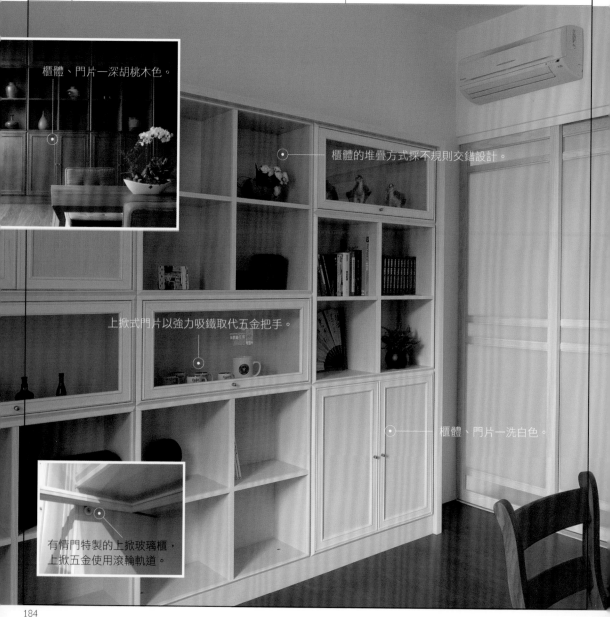

櫃體、門片—深胡桃木色。

櫃體的堆疊方式採不規則交錯設計。

上掀式門片以強力吸鐵取代五金把手。

櫃體、門片—洗白色。

有情門特製的上掀玻璃櫃,上掀五金使用滾輪軌道。

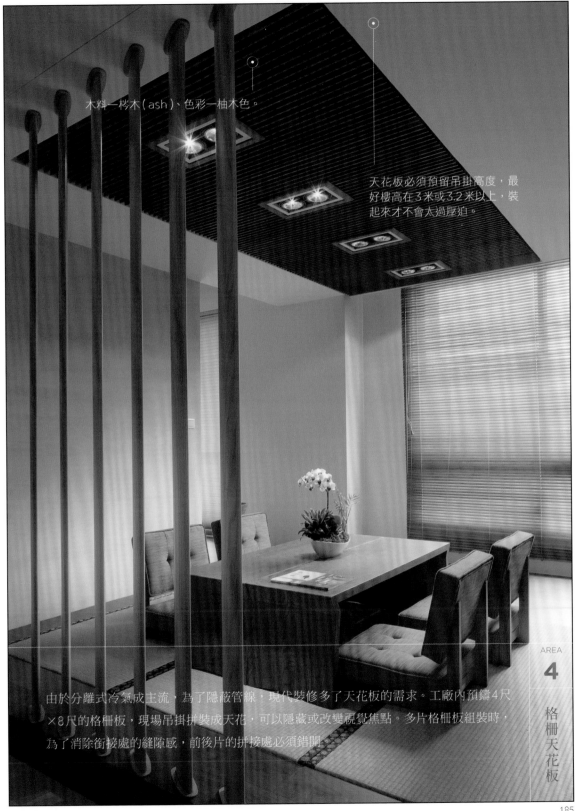

木料—梣木（ash）、色彩—柚木色。

天花板必須預留吊掛高度，最好樓高在3米或3.2米以上，裝起來才不會太過壓迫。

格柵天花板

由於分離式冷氣成主流，為了隱蔽管線，現代裝修多了天花板的需求。工廠內預鑄4尺×8尺的格柵板，現場吊掛拼裝成天花，可以隱藏或改變視覺焦點。多片格柵板組裝時，為了消除銜接處的縫隙感，前後片的拼接處必須錯開。

桶身著重於機能，使用
白色MFC板材；特製
隱藏把手，使用實木條
車出內凹，榫接在系統
板上做為開關施力點。

梣木實木作把手，具有櫃體修飾作用。

大易懸版模組，可做層板使用。

大地模組床。床後方有深凹洞，
上方用木作藏燈補淺，但下方床
頭櫃的櫃內深度卻延伸到最裡
面，收納容量不受影響。

台面使用實木，耐磨性夠、寬度可以拉到
300cm，可提升整體質。

AREA
5

臥房床組＋衣櫃

因為建築外觀為圓形，室內有不規則內凹，使床無法
平整靠牆擺放，「大地模組」床利用床背板與床頭櫃
拉齊牆面，加上局部木作將空間修補方正。此外，主
臥與次臥的風格較歐式，選用真善美系列衣櫃，高度
只做到210cm，刻意不頂到天花板，保留上方空間穿
透，讓空間可以呼吸。此外，衣櫃層板前後打溝槽，
用公母榫嵌入實木條，除了提昇商品的質感同時也補
強了結構。

衣櫃內部配置

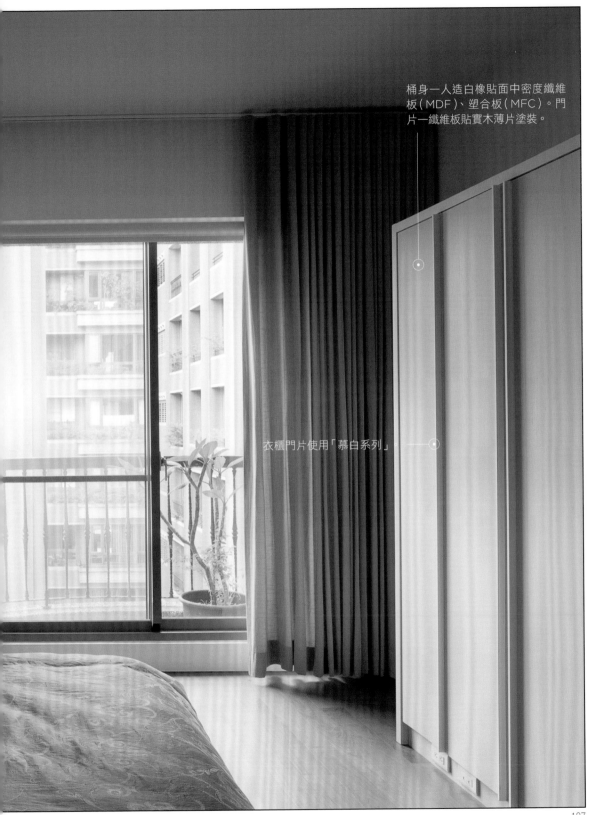

桶身—人造白橡貼面中密度纖維
板（MDF）、塑合板（MFC）。門
片—纖維板貼實木薄片塗裝。

衣櫃門片使用「慕白系列」

模組化規格品，一片板材玩出一間房子

從單品家具擴大到全室的另類系統裝修

有情門是專製單品家具的永進木器廠，在少量多樣生產邏輯下演變出符合大眾經濟的生產模式，近來導入預鑄工法，將家具（櫥櫃架、桌台几、坐具、寢具）化為預鑄件，可如同樂高積木般自由堆疊組裝，適應六面體空間。

模組化家具最大特點在於運用傳統木家具工法，混合使用系統板材與實木，使模組可以表現出家具細膩一面。其最獨特的設計手法，是在天花板與牆面系統的發展。

由於分離式冷氣、廚房油煙機與燈具走線等，傳統裝修都是用天花板平封修飾，但有情門針對常見的 3 米樓高，發展格柵天花、龍飛格柵、蔓陀蘿三種模組天花板。格柵天花是在工廠內預先將實木條拼成平面狀的格柵板，龍飛格柵則是實木條加上訂製金屬構件，使成為橢圓形的立體造型，具有聚焦隱藏效果。蔓陀蘿則是利用吊具安裝，可將天花板與燈具結合。

因為加入實木，使有情門的模組有數樣特殊產品。應用於立面的預鑄件有屏風天梭與翩翩系列，特別是翩翩由整支實木抽成，使用特製金屬連接片鎖固於天花與地板。針對走道式更衣間發展的「三四木」衣櫃，則是利用實木骨架的特點，打破系統櫃桶身的概念，去蕪存菁留下線架構骨幹，展現出模組家具的細緻面。

TYPE 01
「砌木牆」模組＋天梭立柱

客廳電視牆使用「砌木牆」模組，而天梭立柱則是使用實木抽成，才能有天地一體的支撐性。

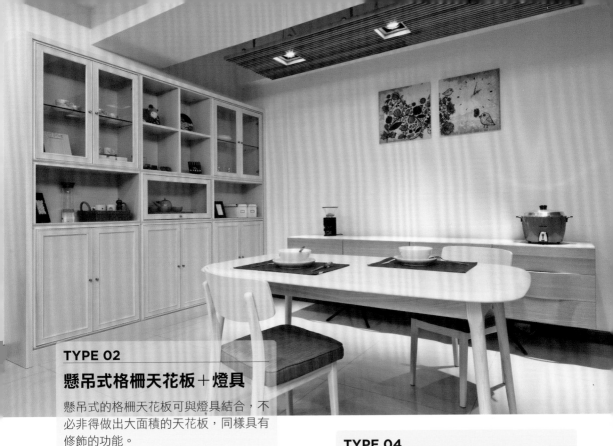

TYPE 02

懸吊式格柵天花板＋燈具

懸吊式的格柵天花板可與燈具結合，不必非得做出大面積的天花板，同樣具有修飾的功能。

TYPE 03

「三四木」模組

實木的強度較夠，可以將結構細緻化，不再侷限於「板」的形式。

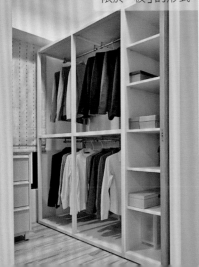

TYPE 04

「臥木」系列

臥木電視櫃的跨距長，層板必須加厚，但邊緣做了斜角處理，使外觀視覺不笨重。

家具模組系統化的 **6** 個F&Q

Q1 「模組」和系統家具的不同在哪？

一般系統櫃受限於板材，加工方式通常停留在「面」上，很難進入較細部的「線」或「點」的加工，有情門因具備家具生產的背景，「線」的加工能力強，因此不限制在某一個機能或材料或某一種結構工法，而是以滿足空間的形式跟風格來思考模組，諸如方吋立柱、翩翩等模組，都可見使用線拼成面的技法。

Q2 使用工法是那一種？

傳統木工所強調的快速施工結構，主要使用「釘」與「膠」來固定結構，而有情門模組工法主要仰賴現代木工所用的KD工法，也是當今系統家具的主流工法，其次在實木應用上則是保留了傳統榫接技法。在加工方式上，模組家具以標準化作業流程製造，不像傳統木工從頭到尾由一人（或多人）組裝。

Q3 有情門模組家具使用什麼材料？標準單位多大？

有情門定義「模組」新工藝界於傳統與現代之間，混合使用三種材料：實木、MFC、MDF，其中MFC、MDF便是系統櫃常用的板材。一般系統家具多用30、60、90cm為標準單位，但有情門則是使用40、80cm為基準，主要是因為MFC最大尺寸為5×9尺，MDF為4×8尺，而實木拼板受限寬度（但最長可到10尺），因此選擇40cm的倍數，可以符合三種材料。

Q4 運用模組裝修，要怎麼估價？

有情門的模組家具是以風格導向為出發，希望整體裝修與家具可以融合一致，因此不接受單一空間或局部櫃體設計，主要以全室裝修為主，並且室內使用家具必須有12萬以上採用自有品牌。模組估價法不採用「尺」，而是以桶身、門片為計價單位，若是實木檯面才以cm為單位計價。建材牆的計價概念如木地板，每片規格大小為60×240cm，依照使用面積所需片數計價（不足一片以一片計算）。

Q5　元件組裝後可以拆遷嗎？

Ａ元件和Ｂ元件的組合方式，是使用白膠黏著與蚊釘假固定，然後再用補土修飾，日後若有搬運需求，可由專人到府拆解、搬運、重組，可因應換屋需求重複使用。

Q6　還有什麼推薦的商品？

「大易」懸板模組是系列中滿超值的商品，可彈性作為層板使用。整支採用桉木，大約每40cm加裝一支金屬棒結構，每一支金屬棒的乘載重量是35公斤，扣除安全係數大約可以乘載29公斤，結構性強度很夠。

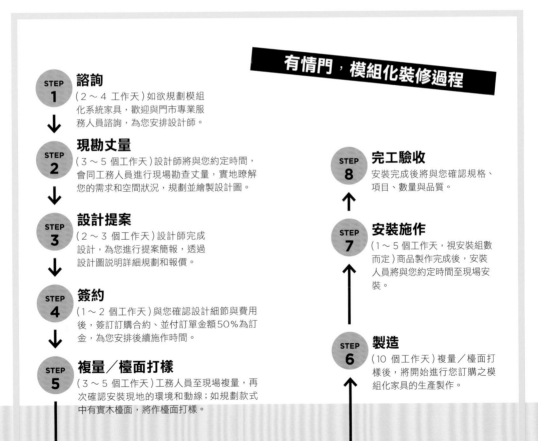

有情門，模組化裝修過程

STEP 1　諮詢
（2～4工作天）如欲規劃模組化系統家具，歡迎與門市專業服務人員諮詢，為您安排設計師。

STEP 2　現勘丈量
（3～5個工作天）設計師將與您約定時間，會同工務人員進行現場勘查丈量，實地瞭解您的需求和空間狀況，規劃並繪製設計圖。

STEP 3　設計提案
（2～3個工作天）設計師完成設計，為您進行提案簡報，透過設計圖說明詳細規劃和報價。

STEP 4　簽約
（1～2個工作天）與您確認設計細節與費用後，簽訂訂購合約、並付訂單金額50%為訂金，為您安排後續施作時間。

STEP 5　複量／檯面打樣
（3～5個工作天）工務人員至現場複量，再次確認安裝現地的環境和動線；如規劃款式中有實木檯面，將作檯面打樣。

STEP 6　製造
（10個工作天）複量／檯面打樣後，將開始進行您訂購之模組化家具的生產製作。

STEP 7　安裝施作
（1～5個工作天，視安裝組數而定）商品製作完成後，安裝人員將與您約定時間至現場安裝。

STEP 8　完工驗收
安裝完成後將與您確認規格、項目、數量與品質。

從玄關到浴室
系統家具這樣做最好用

玄關 系統家具
不再隨手放，一進門就讓家好看

文＿李佳芳　圖片提供＿三商美福、ed HOUSE 機能櫥櫃、法蘭德室內設計、適邑家居

圖片提供_適邑家居

玄關系統可大可小，機能可繁可簡，主要視玄關大小而定，小而精簡可設置一個玄關櫃即可，收納量大則需要排櫃，如果考慮到訪客置物與臨時儲藏，則需要多設衣帽櫃。

衣帽櫃型─外出配件的總匯收納

經常要推寶寶出門散步的媽媽、喜愛騎單車的健康族、假日要打高爾夫球的爸爸、安全帽與風衣的機車族，嬰兒車、球具、安全帽等經常要進出的用具，最好收納在玄關。10坪以上的玄關適合規劃衣帽櫃或儲藏櫃，櫃體搭配折門，開口大，方便將嬰兒車或小折推入，也可以收納吸塵、除溼機等常用又不想見光的家電。

上下櫃型─隨手放一族最需要

小空間或小套房常見的玄關櫃，下櫃收納常穿的鞋子，上櫃可簡單收納，堆放鞋盒或儲物。因為多了檯面，可以隨手放置鑰匙或包包，如果不想雜物外露，則可以加裝抽屜，而上櫃底下可嵌燈，檯面也能當成展示櫃，擺放招好運的風水飾品或盆栽，讓回家就有好心情。

懸空櫃型─照料三代足下的大鞋櫃

以鞋櫃為主的玄關設計，排櫃的收納量是最大的，適合鞋子收藏家或大家庭使用，尤其家中有小孩或老人，因鞋櫃底部不好拿取，乾脆採懸空設計加上間接光源，不僅兼具玄關照明與美化，還可放置常穿的室內外拖，貼心一點不妨再附加穿鞋椅。

IDEA 1

衣帽櫃型

外套、包包入門先收好 採用通氣百葉門片可避免櫃內悶臭，整面牆規劃櫃體，內部可依需求設計改為衣帽櫃或儲物櫃等；不過衣帽櫃通常要60cm深，但鞋櫃深度只需40cm，要怎麼改呢？很簡單。原本吊衣桿的安裝都是與門片平行，因衣服肩寬至少需要60cm深度，但如果將吊衣桿改成與門片垂直，支架固定在櫃內背板，衣服用疊掛的面向門片，即使櫃深不到60cm，也能設計成衣帽櫃。

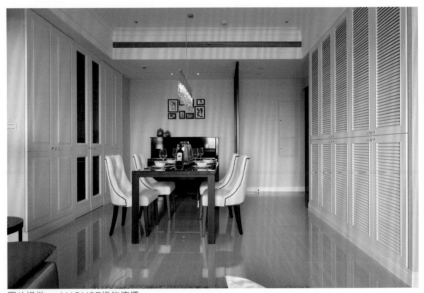

圖片提供_ed HOUSE機能櫥櫃

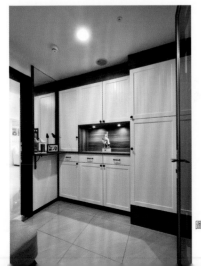

IDEA 2

上下櫃型 ＋ 展示櫃

鞋櫃結合小物收納 下櫃可收納常穿鞋子，上櫃可置放鞋盒，可選在中段或壁面鑲上鏡面增加穿衣鏡功能，中段也能拓展空間，用來放置隨手小物或當成端景展示櫃用。

圖片提供_三商美福

IDEA 3

懸空櫃型
＋
上下櫃型
＋
穿鞋椅

老人小孩最便利 懸空櫃局部結合上下櫃，收納機能可更多元，內部可設計為鞋櫃、衣帽櫃等，另外加上獨立式的矮櫃還可當成穿鞋椅。

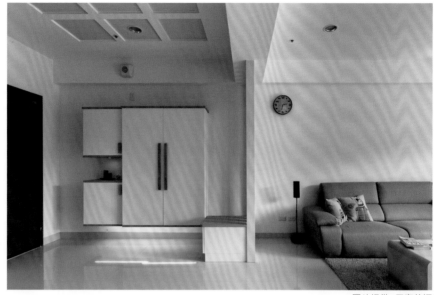

圖片提供_三商美福

PLUS+ 系統家具聰明用

圖片提供_法蘭德室內設計

圖片提供_法蘭德室內設計

PLUS 1

滑軌拉盤，雙排收納 一般鞋櫃深度約35～40cm左右，如果一整排鞋櫃還不夠放的話，可將深度加到60cm做前後排收納，為了方便拿取，內格可以學廚房零食櫃的拉軌設計，裝上滑軌拖板，方便收放物品，這個設計也適合收納包包。

PLUS 2

透氣孔洞，防悶抗臭 為了避免悶臭，儲藏室或鞋櫃的門片需要加裝透氣孔洞五金，如果想維持門片完整性，或門片材質不適合裝五金（如玻璃），可請廠商在底板切割造型，自製透氣口，也能達到同樣效果。若要裝防潮棒，建議裝在櫃頂，不要鎖在底板或背板，容易卡髒污或佔去收納空間。

客廳 系統家具

不只收設備，還要放風格

文＿李佳芳　圖片提供＿iwood艾渥家居、適邑家居、三商美福

圖片提供_ iwood艾渥家居

客廳是空間的主角，同時也是向訪客自我介紹的空間，所要思考的不只是怎麼收納物件，還要思考如何讓這些櫃體「堆」出風格來，表述居住者獨特的魅力。

客廳常見收納系統有電視櫃、隔間櫃。機能精簡者，一只電視櫃便能包容雜物與視聽設備收納，若是哈燒玩家則需另有視聽櫃，而隔間櫃通常用於客廳與其他空間的交界帶，例如餐廳、書房、玄關等，用以取代實牆，劃定領域。

電視櫃－單元型、懸掛型、牆櫃型

按編排形式，可將電視櫃分為單元型、牆櫃型、懸掛型。這幾種形式的電視櫃依照需求與設計者巧思，彼此可以截取複合，玩出千變萬化的樣貌。

半高櫃型：量體通常不大，通常以半高櫃牆形式呈現，並透過門片造型美化，結合牆壁材質，創造出主牆的視覺感。

懸掛型：作用類似於單元型，透過櫃體的排列組合，懸掛在牆上，與壁面設計更加緊密，甚至化為牆壁裝飾的一部份。

牆櫃型：量體大，儲物量也大，本身即是空間視覺主軸。可採無把手門片設計，讓整個櫃牆更為簡潔，達到如同主牆的效果。又或者，透過開放與封閉門片交錯運用，展示與收納兼備，又是另一種思考模式。

隔間櫃－以櫃替牆，界定空間

隔間櫃的形式可分為邊櫃式與半高式，以其高度的落差，來定位隔鄰兩空間的互動流通或是私密獨立的效果。

邊櫃式：常見於客廳與餐廳、書房，好處是保留視覺穿透，保持空間完整性。

半高式：若是希望區域間能保有隱私，或是考量風水問題，不希望玄關直接看透內部，半高櫃則是不錯的選擇。此外，半高櫃若將背板替換成玻璃材質，或是做雙面透空，則可以有類似展示屏風的效果。

IDEA 1

半高電視櫃

櫃體有型有款，滿足空間界定 混合半高櫃隔間手法，單元電視櫃可取代牆面，成為半開放書房與廚房的界定。鄉村風感電視櫃，使用系統廚具的塑合門板，在桶身頂部加上木工線板收尾與古典金屬把手運用，做出壁爐造型。針對現代感的客廳，若希望感覺寬敞，可利用層板與抽屜櫃結合半高牆，做出半高電視櫃區隔兩個空間，背面則結合書桌，一體兩用。

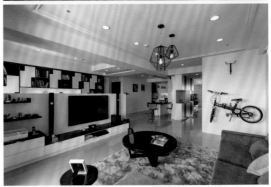

圖片提供_三商美福

圖片提供_三商美福

IDEA 2

牆櫃型電視櫃

櫃型混合使用，整合大型電器 牆櫃式電視櫃適合有大面牆的客廳，此電視牆以開放櫃為基礎，混合使用層板、玻璃展示櫃，將鋼琴、電視等大型電器整合在一壁，加上櫃內嵌燈，讓模型、黑膠、珍本等得意收藏可逐一展現，日日把玩。

圖片提供_iwood艾渥家居

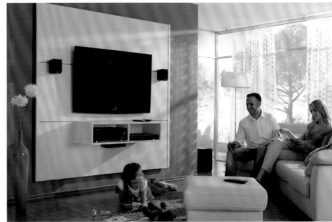

IDEA 3

懸掛型電視櫃

以牆為舞台，演出小物主題秀 配合牆面底漆跳色，懸掛式電視櫃應用得當，可化身成為牆面的裝飾，並達到視覺輕巧化的效果，此外，利用進口系統牆板解決電視懸掛、設備收納與走線隱藏，使電視櫃更加簡約，成為一道空間的主題牆。對於大收納量的需求，懸掛型電視櫃也可滿足，開放櫃格局部鑲入開門櫃，既滿足小物展示，同時也能讓棘手的瑣碎雜物有歸屬；且利用無背板格櫃延伸，成為空間交界的屏風，也可雙面展示藝品。

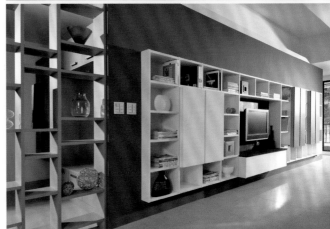

圖片提供_適邑家居

PLUS+ 系統家具聰明用

PLUS 1

玻璃門片，搖控不受限 不想要視聽設備和電線現形，視聽櫃可改用半透明的玻璃門片，既可遮醜，又不妨礙遙控。

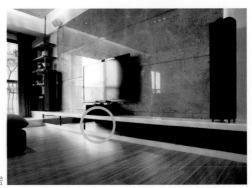

圖片提供_iwood艾渥家居

廚房 系統家具

櫃的大集合，創造流暢的家事動線

文＿李佳芳　圖片提供＿＿三商美福、法蘭德室內設計、寬 空間美學事務所（場地＿昌庭）

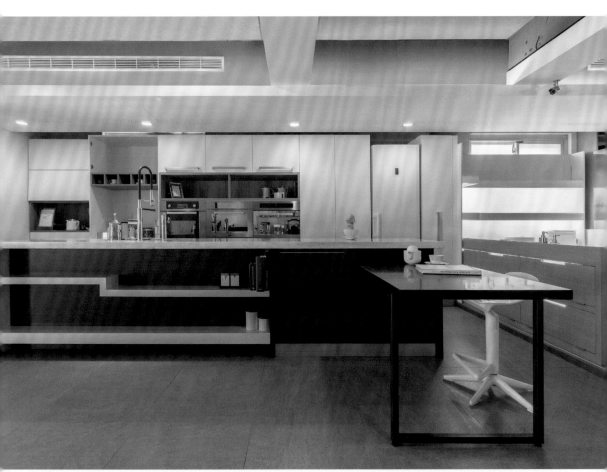

圖片提供＿寬 空間美學事務所（場地＿昌庭）

討論系統廚房，櫃體的觀點來看，無論廚具的編排形式為哪種，大致上是由底櫃、壁櫃、高深櫃這三種櫃體來組合變化。

底櫃－依照動線安排底櫃功能

廚房工作平台是由一連串底櫃所組成，底櫃依照嵌入設備功能可分為瓦斯爐底櫃、水槽用底櫃、烤箱底櫃等，許多系統廚具可依照空間條件與動線自由組合排列，搭配外拉式底櫃如醬料側拉籃、抽屜櫃，內部亦可選擇收納配件例如網籃、可調節的層板等等。

至於轉角處，轉角櫃深度較深，通常建議可搭配圓形轉盤、蝶形拉籃等小怪物，常用的中式炒菜鍋、蒸籠、湯鍋的體積都較大，轉角櫃設計建議直接做層板收納。

壁櫃－運用層板、門片輔助收納

壁櫃被視為補充收納的櫃體，經常與底櫃配合設計成上下櫃形式，多出現於廚房工作區或是餐邊櫃，主要功能為餐具收納，可使用玻璃門增加展示性，或配合各種開放櫃格賦予藏酒、杯架、香料架、種植香草盆栽等。

高深櫃－活用五金與嵌入式設計收服家電

深度60cm的高深櫃通常為食材櫃與電器櫃的結合。食材櫃可用層板、拉籃與各種連動五金來規劃收納，系統櫃亦有嵌入式電器櫃，搭配烤箱等嵌入式家電，由於已將散熱與排氣預先設計在櫃體上，故不用擔心對機體與櫃體造成損害。

小家電多的使用者，也可在高深櫃的中段加裝抽盤，使用時可整個拉出，避免高熱與蒸氣傷害櫃體。近來還有炊飯器收納櫃，家電擺在裡面，使用時櫃體會偵測蒸氣與熱氣，啟動自動排氣。

IDEA 1

壁櫃+底櫃

機能廚房超好用 針對有限的都市住宅，採用壁櫃與底櫃組合，局部加上拉抽電器櫃，再搭配後方餐櫃的雙I型廚房，除了達成烹調洗滌工作，也增設出備料桌，以及熱水瓶的置放平台。

至於較大的廚房，則可採以L型規劃，在壁櫃的變化上，採取1/2玻璃門片1/2密閉門片，懸吊與座式互搭，展示食器餐具，也展現櫃的美感，壁櫃下方裝設照明，可提升切菜的安全性，而抽屜型下櫃要比對開門層板更為便利，讓取物一目瞭然。

圖片提供_法蘭德室內設計

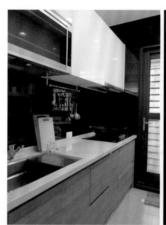

圖片提供_三商美福

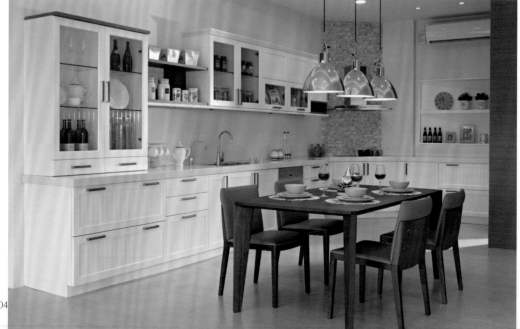

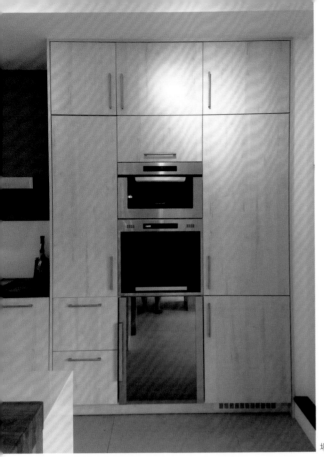

高深櫃

家電整合好幫手 開放式廚房最擔心看來凌亂，活用嵌入式電器櫃，將冰箱、烤箱、洗碗機等大型家電與櫃體整合，客人來時只要輕輕關上，一切雜亂彷彿船過水無痕。但要特別注意各式電器的插座設置，以及用電的承載度。

場地提供_適邑家居

加工隔出獨立廚房 房子原本是沒有廚房的，於是運用L型廚具先劃出廚房空間，再將系統廚具原本不好看的背面加工，做出隔間牆般的烤漆玻璃滑門，一來可以收尾，二來關起來可阻擋油煙，成為獨立空間。滑門打開時又可方便出餐。

櫃背板加工美型

圖片提供_法蘭德室內設計

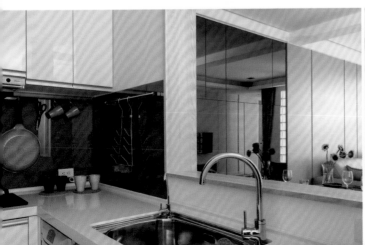

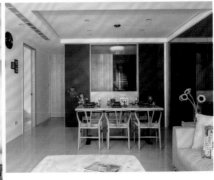

書房 系統家具

即使只有一、兩坪，也能打造書卷氣

文_李佳芳　圖片提供_ ed HOUSE 機能櫥櫃

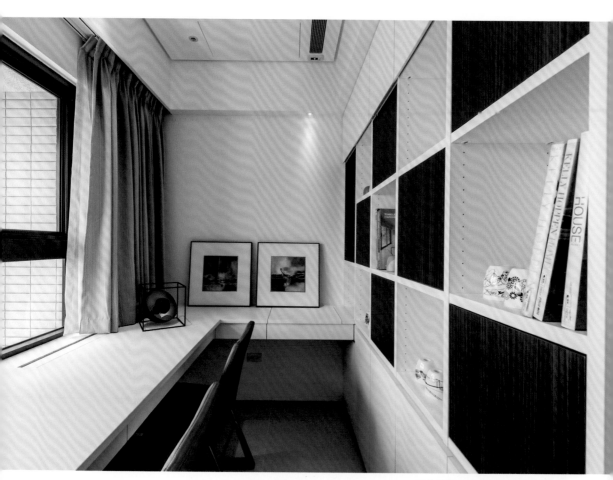

圖片提供_ ed HOUSE機能櫥櫃

現代居家設計常將書房以開放或半開空間，納入公共領域一併思考，書房系統櫃設計不脫書桌、書櫃、事務設備櫃這幾個面向討論，除了考慮機能性，經常還要加入燈光或展示效果，成為具裝飾效果的空間背景。

書桌－系統櫃再延伸，抽屜櫃組成長書桌

根據人體工學，書桌的最小寬度應為60cm，而系統櫃的衣櫃或廚具的深度也為60cm，常見作法是使用連續抽屜櫃組合，利用L型支撐五金做成懸吊式的書桌。要是台面超過90cm，必須使用共側板增加支撐力。

書櫃－並非書牆不可，小物也一起收進來

並非書房就得要有一面書牆，空有櫃體而無藏書，只會讓書櫃淪為雜物櫃。書櫃應該視收納類型與習慣，可依照開放書櫃、封閉式儲物櫃、抽屜櫃組合來增減比例。藏書量大者，可全數設計為書櫃，藏書量少者倒不如多點抽屜櫃收納瑣碎物品，或者利用底櫃分擔收納量。

事務機櫃－視使用頻率，做隱藏收納

體積不小的電腦主機或印表機，佔據空間不小，看起來總是特別礙眼。使用頻率不高的話，建議儲物高櫃預留插孔，就能直接將機體擺放進去。使用頻率要是高的話，事務機就不適合藏在櫃中，可放在底櫃設計的工作站上。

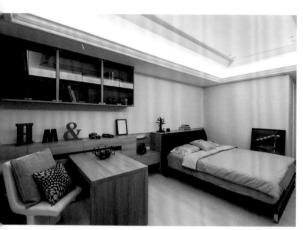

圖片提供_ed HOUSE機能櫥櫃

滑軌應用in書桌

床頭櫃的延伸變化 沒有足夠空間設置獨立書房，可將工作空間設置於臥房內，利用床頭櫃延伸成為邊櫃，並且結合抽屜櫃、書桌等機能。書桌還能利用滾輪與滑軌做移動設計，使書房領域可以擴張或縮小，符合改變空間屬性的需求。

IDEA
2

雙層收納，超大容書量 借用租書店概念，將書櫃採用前後雙層設計，前排書櫃結合上下軌道，可如門扇般左右移動，方便拿取後排的書籍。後排書櫃分割為上層書架、中間抽屜櫃、下層封閉收納櫃，可滿足多元收納需求。

滑軌應用in書櫃

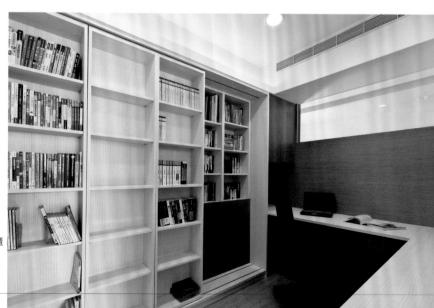

圖片提供_ed HOUSE機能櫥櫃

IDEA 3 事務機櫃

電視櫃正反雙面，一櫃抵兩櫃 客廳的視聽櫃與書房的設備櫃的基本深度差不多，考慮到走線與散熱的預留空間，基本深度都需要50cm以上。與其設置兩座占空間的櫃子，不如將這兩者整合思考，一座櫃體拆成兩面使用，左右高櫃分別給客廳當視聽櫃用、給書房當設備櫃；中間懸掛電視不需要太多深度，可利用剩餘空間藏燈，做為書桌照明。

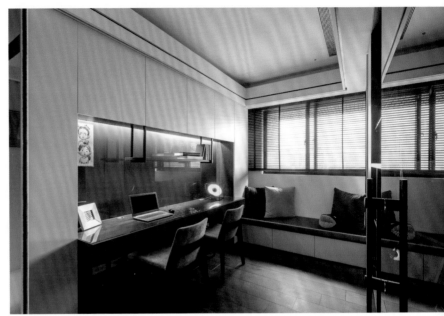

圖片提供_ed HOUSE機能櫥櫃

PLUS+ 系統家具聰明用

PLUS 1 維修抽板 書桌下方的主機或印表機櫃，為了方便維修或接線，可借用廚具常用的抽板概念，維修時不必搬進搬出。

圖片提供_ed HOUSE機能櫥櫃

PLUS 2 預留線槽 書桌預先挖孔，配合桌下插座設置，延長線再也不會趴趴走，擾亂空間的整潔。

圖片提供_ed HOUSE機能櫥櫃

臥室 系統家具

衣櫃、床櫃，美與睡眠的收納地

文＿李佳芳　圖片提供＿ ed HOUSE 機能櫥櫃、適邑家居、法蘭德室內設計

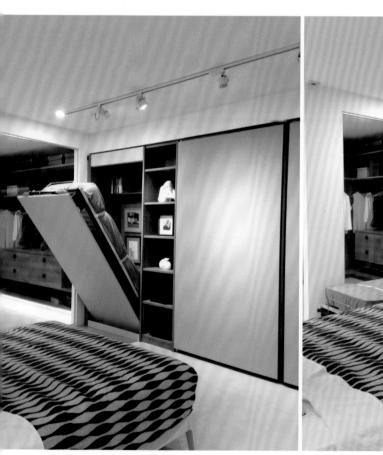

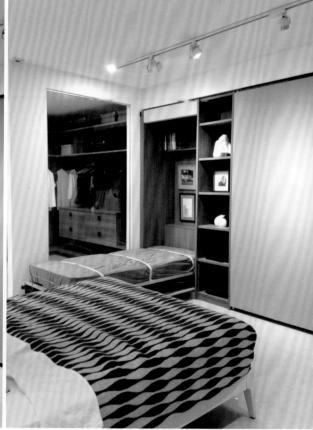

場地提供＿適邑家居

臥室內最重要的收納家具莫過於衣櫃，衣櫃視空間大小，可分為壁櫃式與走道式兩種。所謂走道式就是Walk In Closet，即是「更衣室」，壁櫃式衣櫃則倚靠牆面安裝，另外還有半高式衣櫃，獨立於空間之中，將櫃體化做牆面使用，達到界定的功用。針對衣物櫃規劃，有幾個方向需要注意。

門片—多種樣式，型隨機能

衣櫃的設計略有不同，但依照門片開啟方式，還可選配對開門、折門、吊掛移門、平躺門等。當走道空間有限可使用折門、吊掛移門，而平躺門通常搭配掀床，可將增加床鋪隱藏收納在牆內，適合用於客房。

抽屜與拉籃—1：3最恰當

通常來說，衣櫃扣除吊掛所需之外，抽屜與拉籃的配比最好為1：3。抽屜的收納量不大，但若採用格抽設計，可用來收納細碎小物，尤其是不想讓人看見的貼身衣物；拉籃適合收納摺疊衣物，拉出一目瞭然，可幫助快速找到要穿的衣物。此外，還可針對包包設計開放櫃格，使用玻璃格抽展示首飾，加裝穿衣鏡、熨燙板等，規劃時也別忘了預留除溼機或除濕棒的插座。

五金—選擇合用的才叫加值

衣櫃選配五金不少，針對高櫃吊掛有升降式吊桿，也可以加裝收納式穿衣鏡，這些都是很實用的選配五金。唯有燙衣五金，如果使用頻率大的話，建議選擇較好的進口五金與板材，否則很容易變形。建議較保險的設計是乾脆規劃一個直立式燙衣板的收納櫃。

IDEA 1

壁櫃型

對開門＋側拉櫃，機能變化就在門片裡 壁櫃式衣櫃若是一大面，具牆面的效果，可做為空間風格的背景。運用門片一致化的特色，將瑣碎細節隱藏起來，例如電視、廁門或更衣室，可以藉由統一門片隱藏其中，甚至還能將書櫃設計為側拉櫃，隱藏在整片衣櫃列裡。

圖片提供_ed HOUSE機能櫥櫃

圖片提供_ed HOUSE機能櫥櫃

IDEA 2

壁櫃型＋床櫃運用

是櫃也是床，無處不收納 受限於空間大小，衣櫃的數量不夠時，可將點子打到床頭櫃上，做為補充收納用。除了床頭櫃之外，其實也可以將衣櫃打橫，床櫃合一，讓櫃子既是床也是收納空間。如果是兩面都靠走道的床，可以雙面都設計拉抽；如果是單側靠走道的床，外側可做拉抽，內側可做上掀櫃。若擔心床墊較重，板料可使用結構性比較強的輕質蜂巢板。

開放櫃，衣物排排放好比精品店 迷你更衣室的做法，可將整個空間視為桶身來思考，直接在內部安裝吊桿與活動櫃來收納，同時還可以安裝淺層板（桌板）作為置物區或折衣台。想提升質感，牆面還可釘上系統板修飾，好處是可以阻擋水泥潮氣，避免粉塵。至於摺疊衣物或貼身衣物收納，可局部搭配矮櫃，矮櫃若裝上滾輪，還可隨需求移動調整。包包與鞋子則可利用板材做成開放式調整展示架，一目瞭然。

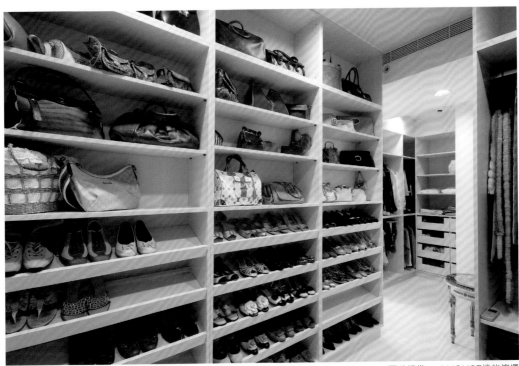

圖片提供_ed HOUSE機能櫥櫃

PLUS+ 系統家具聰明用

PLUS

1

暗櫃設計 家中有貴重物品或房契等重要文件，系統櫃也能在底板挖洞做暗櫃收納。

圖片提供_法蘭德室內設計

浴室 系統家具

浴櫃，讓盥洗備品有個家

文＿李佳芳　圖片提供＿ 寬 空間美學事務所、ed HOUSE 機能櫥櫃、iwood 艾渥家居

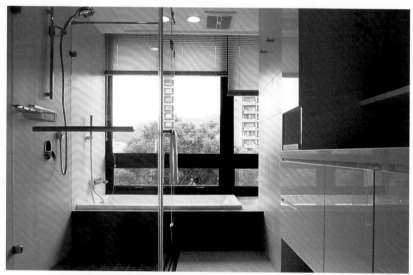

圖片提供_寬 空間美學事務所

　　毛巾與備品收納是浴室系統櫃的重點，無論乾濕分離與否，浴櫃通常必須加裝門片、用櫃腳墊高、或採懸掛離地，以避免水氣侵襲。備品收納可連同鏡櫃一併設計，但深度建議在12 ～ 15cm，太深的話使用洗手台洗臉會有壓迫感。收納量較大，可將鏡櫃一路延伸到馬桶上方，鏡面效果還可拓展空間。

　　洗手台下方的浴櫃可規劃拉抽或層板，收納摺疊毛巾，建議門板使用防潮的發泡板，若想好清潔整理，門片可選擇表面較光滑的水晶門板或烤漆門板，使用一般系統板也不會有太大差別，只要浴室有加裝抽風乾燥機，就不太會有板料受潮膨脹問題。

IDEA 1

浴櫃＋雙向設計

幫衛生紙盒找個家 浴櫃靠近馬桶的部分可以做開放格，用來收納衛生紙備品，省去裝衛生架的麻煩，還可以多放幾包備用，臨時用完就不必呼喊求救了！空間若較為迷你的浴室，可以運用小型懸吊櫃，擺放小東西以及衛生紙抽取櫃。

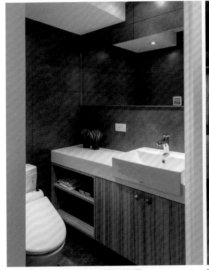

圖片提供_ed HOUSE機能櫥櫃

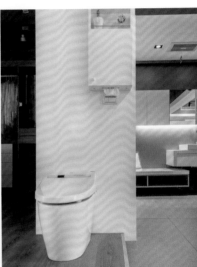

圖片提供_寬 空間美學事務所（場地_昌庭）

PLUS+ 系統家具聰明用

PLUS 1

安全轉角條 溼滑的浴室空間或兒童房最擔心老人小孩碰撞尖銳櫃角受傷，坊間有針對系統櫃設計的轉角條，可用在系統板跟系統板接合的轉角，提升安全性。（攝影_王正毅、建材提供_iwood艾渥家居）

系統家具你該知
從材料介紹、預算分配到施工驗收

Point
1

［板材］
千變萬化的表面功夫

國內使用系統板的基材又稱為塑合板（Particle Board），製程方式類似纖維板，是將多種木材打碎成纖維粒片狀，再以特殊膠聚合而成的粒片合板。

塑合板的製程使用回收素材，毋須砍伐，價格低廉，在首重環保的歐洲相當盛行，而國內業者則大量引進用於系統家具及系統廚具。但其實國內用來做系統家具的「基材」不只一種，可依照特性與功能區分成密迪板、蜂巢板、發泡板，近來台灣廠商更研發出美耐木心板。

上述這些材料都只是製作系統板的基礎，真正讓系統板千變萬化起來，則是要靠貼面與封邊的「表面功夫」。尤其，壓上美耐板後，其印花含浸紙可複製木紋、石材、素色、布紋、皮紋及各種抽象圖案，不但色彩擬真，甚至連觸感都一模一樣，更能讓耐用的程度大為提高。

圖片_適邑家居

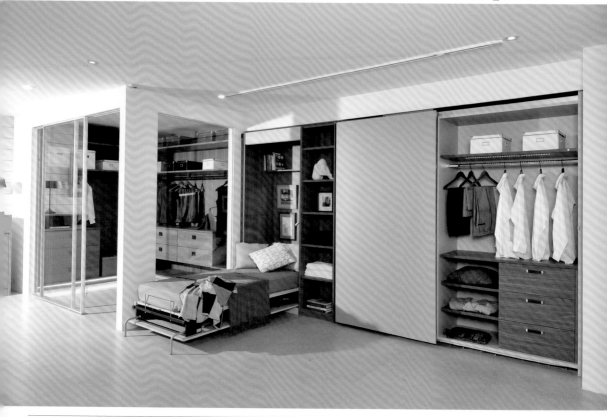

石材紋路給人潔淨、冷靜的感覺,通常用於公共空間如客廳、廚房、浴室,雖然較少被運用在臥室,但如清水模板,因為較具沉穩感,可以讓睡眠空間有另類風情。

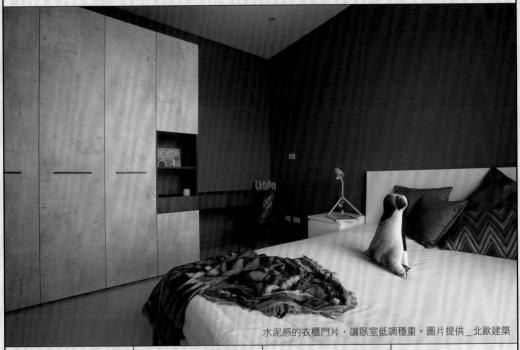

水泥感的衣櫃門片,讓臥室低調穩重。圖片提供_北歐建築

科諾 skin D2124 CB
杜卡爾灰

圖片_iwood 艾渥家居

EGGER F310 ST87
鏽紅陶瓷色

板材_適邑家居

紀氏有限公司
(kee brother)
拓採岩系列

板材_適邑家居

龍疆1620W
潔白瓷烤浮雕

圖片_iwood 艾渥家居

系統板花色以木紋居多，淺色適合小空間，深色或紋路表現誇張者，適合大面積使用，較容易呈現出氣勢感。

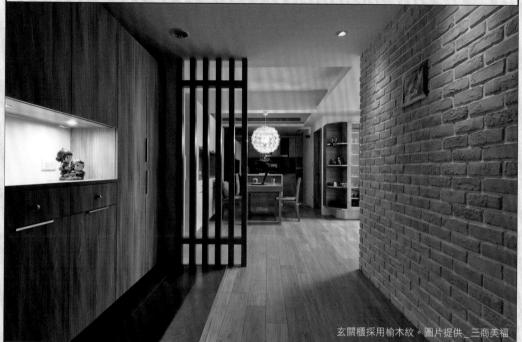

玄關櫃採用榆木紋。圖片提供_三商美福

薪豐刷漆白橡 3051S
圖片_iwood艾渥家居

科諾 skin D6680SW 托巴克木紋
圖片_iwood艾渥家居

#515 白岩川
圖片_法蘭德室內設計

\# 3081黑梣木
圖片＿法蘭德室內設計

薪豐K1183北美原橡
圖片＿iwood艾渥家居

K965榆木
圖片＿三商美福

薪豐K2187哥倫比亞胡桃
圖片＿iwood艾渥家居

科諾SKIN D6606 SG 塔菲拉榆
圖片＿iwood艾渥家居

ArtDecor A1187 ST22
板材＿ ed HOUSE機能櫥櫃

category
- 3 -
珠光格紋、布紋&皮革紋

珠光格紋、壓印布紋或皮革紋路的特殊紋路，表面質感精緻，適合拿來當成門片使用，若配合無把手設計，本身即是一道漂亮的風格牆。

\# 021蜜橘、\# 041蒂芬妮（限門片）
圖片＿法蘭德室內設計

科諾skin D4755 SX羊駝白
圖片＿iwood艾渥家居

\# 953西雅圖
圖片＿法蘭德室內設計

除了一般常見的木紋，近來流行復古風潮，仿舊質感的木紋不少，例如模擬機鋸面紋路、油漆斑剝質感等。

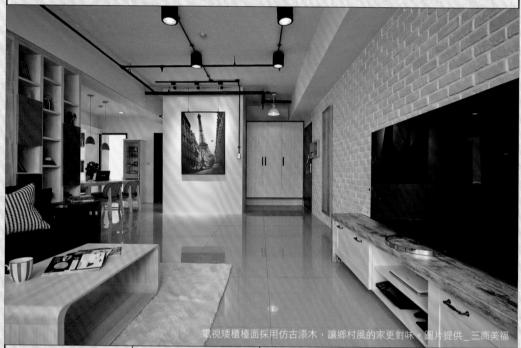

電視矮櫃檯面採用仿古漆木，讓鄉村風的家更對味。圖片提供＿三商美福

R816 仿古漆木

圖片＿三商美福

薪豐 S376 曉灰榆木

圖片＿iwood 艾渥家居

薪豐 3181 瑞典白榆

圖片＿iwood 艾渥家居

薪豐 evola H438 古典棕橡

圖片＿iwood 艾渥家居

天花板與牆板系統特別看

國外廠商已經發展至牆板與天花板系統，例如HDM使用綠色防潮基材，板材砌口設計搭配系統化角材、特殊No-Joint Look五金，可以直、橫、斜向組裝做為天花板或壁板，例如ELESGO地板與牆板的表面經過高亮度處理，擦拭即可清潔，用於廚房也不擔心油煙問題。此外，還有德國Cinewall，專攻系統電視牆。（圖片_iwood艾渥家居）

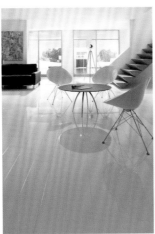
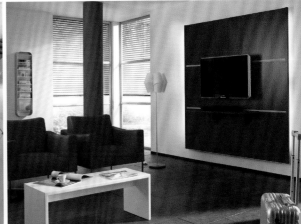

系統板也已經往地板領域發展。　電視牆板也能系統化。

系統櫃─抽屜設計

系統櫃內的抽屜種類多元，除了常見拉抽之外，針對不同收納系統也有格抽、吊褲架等不同抽屜設計。

實木屜頭抽屜

格抽　　　　　　　　**褲架**

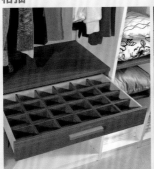

使用海福樂鋁抽五金，克服軟木變形的問題，將香樟木或寮檜實木直接做成屜頭，因天然實木具有防蟲特性，很適合做成衣櫥拉抽。

圖片_適邑家居　　　圖片_適邑家居　　　圖片__iwood艾渥家居

系統板材深入看——
基材、表面材、封邊材

談到板材，首先要對板材的加工過程有基本概念。目前市場所用系統板材主要是由密集板或密迪板等做為「基材」，表面再加上一層美耐皿紙所製成。美耐皿是一種合成樹脂，原文Melamine resin，也就是常聽的三聚氰胺。

美耐皿具有加熱後可硬化塑形的特性，因此當板材表面貼上適當美耐皿紙後，利用鋼印壓出凹凸立體面，就可以達到模擬石材、木紋或布紋等效果。

由於原始林取得不易，系統板漸漸成了歐美居家裝修主流，而板材商致力突破技術，使系統板漸漸走上新境界，尤其擬真度極高的深刻紋系列，更是打破過去印刷味濃厚的印象。如今，系統板反而成全球板材花色領導，更是PVC廠研發木工貼皮的風向球。

場地_適邑家居

板材_ ed HOUSE 機能櫥櫃

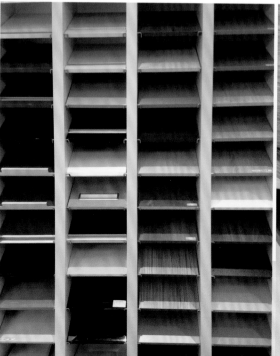

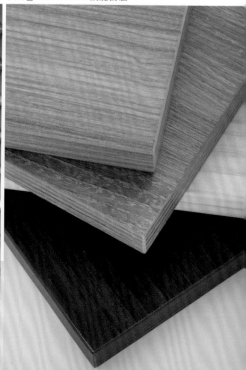

台灣板VS進口板哪種好？

目前國內並沒有生產「基材」的技術與原料，因此在市場流通的板材，無論哪個品牌，基材一定都是從國外進口。

只不過，進口板材按照加工程度，可區分為進口板與台灣板兩大類。所謂進口板，意思是進口表面已處理好美耐皿層的板材，再由國內廠商依照客戶需求進行裁切與封邊。台灣板的意思則是直接進口未上美耐皿層的裸板，由國內壓合廠加工美耐皿表面後，再交由下游工廠處理裁切封邊的後段加工。

說到這裡，不免疑惑，難道沒有從加工、材切、封邊一條龍的正原裝進口板材嗎？答案是有，但少之又少。原裝進口的系統家具通常以廚具居多，有做收納櫃的市面上目前只有德國優勢達（Hulsta），價格不低，能否接受就見仁見智了。

塑合板正逐漸取代木心板

國內進口裸板加工的壓板廠不多，目前是三強鼎立的狀況，龍疆、彰美、薪豐這三家所用的基材多從歐洲進口，也都是有名的品牌。例如，龍疆用的是比利時SPANO★；彰美用的是西班牙Sonae；而薪豐用的是比利時UNILIN（優德）集團出品的板材，並推出自有品牌麒豐ArtDeco。這三大廠出板給中下游廠商，包括市場上常聽的系統品牌，幾乎決定了國內系統板材市場的走向。

在表面壓印技術提升之下，塑合板的質感表現千變萬化，擬真度直逼原木，從塑合板每個月400～450個貨櫃的進口量來看，塑合板正逐漸取代木心板，成為居家裝修材料的主流，也可見現代人對於低甲醛的重視。

★UNILIN已併購SPANO，是歐洲最大裸板廠。

國內常見進口系統板材
主要有威佐代理的奧地利EGGER、恩德科技代理的奧地利KAINDL，以及斯丹德代理的義大利CLEAF（多由新櫃族經銷），2014年2月薪豐豐業又引進歐洲最大板材廠UNILIN旗下的Evola。

系統板常見的基材		
系統板基材名稱	**特色**	**板材規格**
密迪板 MDF	又稱「密底板」或是「纖維板」，為木材纖維混合膠合劑壓成的板材，剖面為粉狀，而非粒狀。MDF因成本高，用於系統不多，通常用於訂製家具，加上烤漆後質感很好。	**以密度區隔** 中密度纖維板的密度介於400kg/m3～800kg/m3之間，超過850kg/m3可稱為高密度纖維板（HDF），若低於600kg/m3則稱為低密度纖維板。 密度400kg/m3多當成雕刻飾板，700～800kg/m3則可用於壁板或側板，但不適合用於承載面。 **厚度** 20～30mm
塑合板 MFC	又稱「化妝粒片板」或「美新板」（市場上俗稱美耐板，但正確名稱應該叫美心板），為木材切碎後加上樹脂在高溫高壓下成型的板材，剖面可見粒片狀。是目前最便宜的板材，大量運用於系統家具。	**規格** 7尺×9尺 **厚度** 背板8mm、隔板18mm、桌面25mm
美耐木心板 MFP	美耐木心板顧名思義，是將美耐皿紙貼在木心板上，厚度如同木心板。這是台灣廠商薪豐因應國人喜好使用木心板裝修而研發的板材，又稱創新板。防潮性較塑合板佳，且通過CNS8058檢驗標準，為F1級低甲醛板材。	**規格** 4尺×8尺 **厚度** 18mm、4mm （參考薪豐豐業）
輕質蜂巢板	上下用纖維板覆蓋，中間使用紙板做成「蜂窩狀」結構填充，支撐力較強，通常做為台面，也可做為雙層床的結構。	**厚度** 通常有4cm及5cm兩種
其他特殊機能 防潮板 防火板 發泡板	**防潮板與防火板** 塑合板MFC依照使用膠水特性，還可分為防潮板與防火板，通常來說斷面為紅色的為防火板，綠色為防潮板，但因為近來特殊膠水可做到透明，因此依照顏色判斷有失準確，購買時應以出廠證明書為基準。 **發泡板** 倘若是用於浴室或廚房流理台，光是防潮板還不夠，必須使用PVC材料製成的發泡板，其不含甲醛的環保健康材，具有防水、防潮、防蟲特性。	

由上而下為：防火板（塑合板）、防潮板（塑合板）、一般塑合板

美耐木心板 MFP　　輕質蜂巢板　　發泡板　　資料與板材＿iwood艾渥家居

塑合板的貼面材料

美耐板（HPL） High Pressure Laminate	美耐板是一種美觀、耐用的表面材料，廣泛運用在傢俱業。美耐板的最上層為透明三聚氰銨薄模，第二層是印花含浸紙，底層是數張牛皮紙（浸在石碳酸溶液裡），經過熱壓機七十分鐘後壓製而成。
含浸紙 Impregnated Paper	由於是在工廠經熱壓機將含浸紙雙面貼覆在塑合板上，耐刮、耐酸鹼、耐熱，比美耐板略遜一籌，板式家具大量使用的材料。
天然木皮 Veneer	裝潢木工用的木皮是0.2mm厚度，用熨斗加熱黏合在木芯板上，而正規的家具廠用的木皮是0.6～0.8mm厚度，用熱壓機貼合在木板上，品質較佳。
PVC 塑膠皮	塑膠皮常用於音箱或較廉價的家具上。
高亮光板 Surface materials	表面是壓克力製成，經由自動化生產線加工製造，表面加覆耐刮原料，耐刮程度可達5H硬度。
珍珠板 Compact Laminate	原名叫康貝特板，厚度有2mm～15mm，薄板必須貼在板材上，厚板可直接使用於廁所隔間及盥洗檯面，在公共場所大量使用。

資料_適邑家居

塑合板的封邊材料

PVC 封邊帶	PVC封邊帶是台灣現在最為普遍的封邊材料，厚度有0.45mm、1mm、1.5mm、2mm等。0.45mmPVC封邊帶是由整卷PVC皮，經分條機壓製而成，修邊後很利，會割手，使用於櫃體後放。1mm厚度以上的PVC封邊帶，顏色配對得宜，封邊後小圓邊處理，讓板面有整體感。
ABS 封邊帶	因為環保關係，ABS塑膠材質是可回收的塑膠原料，成本較PVC塑膠料貴約三成，目前僅有日本及歐盟國家在使用。
實木皮及實木片封邊帶	如果板材表面為木皮貼面，則封邊須用實木皮及實木片封邊，唯封邊後必須塗裝，成本較高、工序較繁。

資料_適邑家居

Point
2

［門片］
開啟系統櫃風格化的新扉

收納是系統櫃的裡子，而門片是櫃體的面子，當櫃體在整體空間佔據的份量越大，門片的樣式等同直接左右空間的風格。門片依照表面形式可分為平面與立體兩種，依照工法與材質則可分為鋼琴烤漆、壓克力、CNC雕刻、鋁框數種。除此之外，也有不少設計師直接將門板替換成實木，或加入繃布、繃皮處理，使系統櫃跳脫既有樣貌。

平面式門片有鏡面烤漆、陶瓷烤漆、結晶鋼烤、水晶門板，也有不少系統板本身紋路設計漂亮，被直接用來當成門板使用。立體門片則有PVC成形門、陶烤門（鋼烤門）、鋁框門。前者簡約利落具現代感，有多色可選；後者風格感強烈，並具有變化性。

立體線條刻花呼應鄉村風格，讓系統櫃成為塑造空間的要角。圖片提供_三商美福

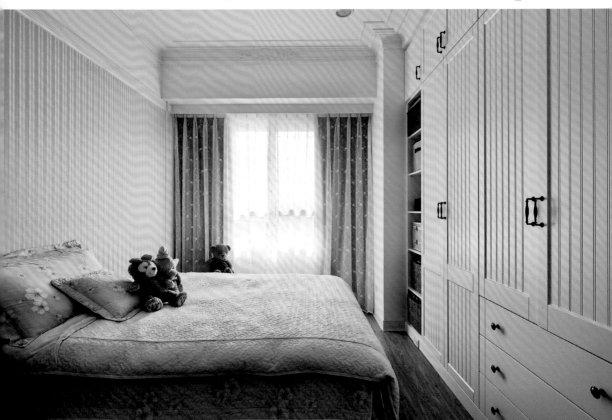

鏡面烤漆門片是使用鋼琴烤漆工法，經過十幾道烤漆程序，使表面呈現如鏡子般反射的質感，可為空間增添光潔明亮感，但缺點是容易刮傷產生小細紋，只能靠汽車蠟修補。為了改善鏡面烤漆門片易刮的缺點，因此而有陶瓷烤漆門片的誕生，雖然烤漆層沒有鋼琴烤漆那麼多，但是表面硬度也有4H。陶瓷烤漆門片的面材具有顆粒霧面質感，可以修飾刮痕，而且一旦刮傷還可用細砂紙打磨修飾。

無門把鋼琴烤漆門片

顆粒霧面的陶瓷烤漆門片

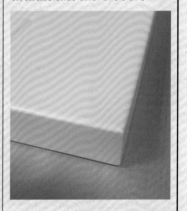

產品_ed HOUSE 機能櫥櫃

產品_ed HOUSE 機能櫥櫃

category
- 2 -
結晶鋼烤門片、水晶門板

另外一種門片叫結晶鋼烤門片，字面上容易與鋼烤門片混淆，但作法不同。結晶鋼烤門片是用染色壓克力做為面材，模擬鋼琴烤漆的質感。好處是價格較低，但由於壓克力光反射較弱，加上材質較軟，面材如果選得太薄，就容易產生波浪感。此外，選用結晶鋼烤門片最好選擇六面處理，若只有五面處理，拉力不平均，門板久了就容易變形。

同樣也運用壓克力材質的門片還有水晶門板，水晶門板與結晶鋼烤不同之處，是水晶門板的色彩呈現是在透明壓克力的背面直接噴漆，視覺效果是先看到一層透明的壓克力，再看到底漆的顏色。工法較簡單，價格也較結晶鋼烤來得便宜。

結晶鋼烤門板

產品_ed HOUSE 機能櫥櫃

水晶鋼烤門板（壓克力側邊）

產品_ed HOUSE 機能櫥櫃

category
- 3 -
PVC成形門、凹凸面陶烤（鋼烤）門

談完了平面式門片，接著進入立體的世界。無論是PVC成形門或凹凸面陶烤（鋼烤）門，其作法都是使用CNC木工雕刻機在板材表現刻深淺溝紋，然後再用PVC面材收縮或鋼琴烤漆收尾。此類門片很適合用於鄉村風、新古典或美式風格。不過，由於PVC在高溫下容易裂開，加上只有五面收縮，由於背面是採用Poly材質封板，防潮性稍弱，用在乾區較適合。

凹凸面陶烤（鋼烤）門則因為六面處理，所以不擔心防潮問題。但是，凹凸面陶烤（鋼烤）門在烤漆時，要避免深淺溝使得油漆厚薄不均，必須增加打磨工序，價格上甚至比鋼琴烤漆門片要高，一才相差了將近40元。

PVC 成形門

產品_ed HOUSE 機能櫥櫃

鋼琴烤漆門板

產品_ed HOUSE 機能櫥櫃

陶烤門板

產品_ed HOUSE 機能櫥櫃

古典陶烤門板

產品_ed HOUSE 機能櫥櫃

鋁框門

　　鋁框門的主體結構為鋁條，而非塑合板，強度夠且輕巧，所以可以大跨距使用（做成滑門），常見於展示櫃或衣櫃滑門。鋁框門的框體可夾鑲 5～6mm 厚的材質，可夾入木皮板、霧玻、茶玻、鏡面、系統板等，展現出透明、半透、不透明等特性，使門片具有穿透引光的效果。不過，金屬框的價格通常較高，且可選色彩不多，套裝顏色通常為白、黑、灰、咖啡，若要特殊色則必須額外加價。

銀色鋁框門

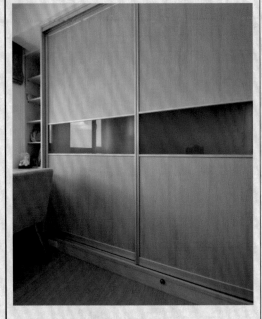

產品_ed HOUSE 機能櫥櫃

深色鋁框門

產品_適邑家居

category
- 5 -
實木、玻璃、百葉門片

系統家具結合實木應用在門板上表現精彩，使用CNC凹凸刻花的線板門片，線條造型細膩，若鑲嵌玻璃材質，可營造風格，也兼具展示效果。此外，透氣的百葉門片也屬實用款，適合用在更衣間、鞋櫃、廚房，若加上櫃體背板塗上硅藻土，就能讓系統櫃具有「呼吸」防潮除臭的效果。(另有塑鋼百葉門片，為南亞發泡原料成型，表面為水性塗料，具防潮功能，可使用在浴室。)

實木格柵門片

產品_有情門

玻璃上掀門

產品_有情門

塑鋼百葉門片

產品_iwood艾渥家居

category
- 6 -
鋁框門板系列
(煌益精密工業)

鋁框門板具有多種不同線條樣式，使用德國進口三聚氰氨紙和鋁材採用歐洲進口貼合而成，耐熱、耐摩擦，色彩鮮豔、新潮，可搭配個性化的設計。

產品_適邑家居

Point
3

［五金］
讓家具動起來的活關節

五金可說是讓家具活起來的關鍵。以圓盤與螺絲組合的KD連結器，是系統家具劃時代的革命，改變了木家具的組裝方法，可以扁平包裝運送，達到產品規格化、運送標準化，並具有重複拆裝的優勢，換屋時更方便。各種絞鏈的研發，從負90～180度全蓋絞鏈，到上掀與下掀變化，櫥櫃的開啟方式更符合人體工學。搭配滑軌的應用，大幅提升櫃內收納靈活度，抽屜、拉籃、隔抽、褲架、穿衣鏡等紛紛加入。

以常用的緩衝絞鏈來比較，國產品牌川湖表現很不錯，不輸進口貨；但在價位上，消費者公認的名牌，如BLUM、Lamp、黑騎士等，每顆落在160～280元間，而國產五金每顆約為60元，相當懸殊。然而進口貨也有中價位，海福樂、Salice或及Danco每顆單價約為80～100元，同樣是不錯的選擇。事實上，五金只佔系統櫃總體成本的1～2%，省也省不多，但品質好壞卻關係到日後故障維修問題，因此無論國產或進口，任何設計師一定告訴你，不要選擇來路不明的廉價五金就好。

絞鏈、滑軌、拉籃、小怪物等五金運用，讓取物收納更加靈活。圖片_適邑家居

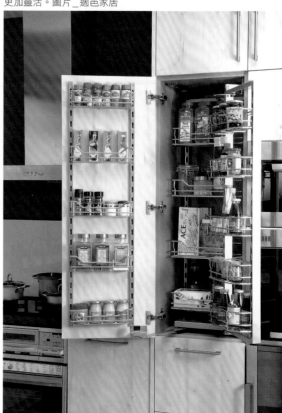

國內專家推薦的五金品牌

進口貨有義大利Salice、奧地利BLUM與Glass、德製黑騎士（Hettich）與海福樂（Häfele），日系五金則是Lamp與LK等，而國產只有川湖（HQ）一家。其中，BLUM在廚具五金表現優異，不少系統廚具都搭配使用。

KD結合器

系統櫃中最關鍵、卻也最常被忽略的就是KD結合器。若將鉸鏈比喻成可動關節，KD結合器就是不可動關節，用來連結板材。一場全室裝修，KD結合器的用量可能有300～400顆，品質好壞直接關係到櫃體的壽命。KD結合器現以德製海福樂HÄFELE、黑騎士Hettich與英國Titus三家為主流，品質與售價都差不多，而價格低上一倍的大陸製品則不推薦使用，因金屬較薄、結構設計不良，可能螺絲起子稍微用力旋轉就容易變形，甚至損壞板材，導致日後無法拆卸重組。

KD連結器

連結器主要是由圓盤與連結螺桿構成。KD連結器以中央定位圓球原理為基礎，半圓形連接螺桿頭定位在杯形凹槽中央，可以確實固定。

產品、圖片＿海福樂

 T IPS

塑合板組合，不可用傳統工法

不少傳統木工師傅也跟進使用塑合板，然而塑合板絕不可使用傳統工法施工！塑合板是由木材碎化壓成，直接鎖螺絲或釘釘槍後，如果要重複拆組，那麼鎖第二次就容易鬆動，咬合力可能會下降，如此一來就失去使用系統櫃的意義了。系統與木作混用的櫃體需特別注意，如果門板用的是實木或木心板，直接鎖螺絲才有咬合力，但如果門板用的是塑合板，則建議不要直接鎖螺絲，必須加釘套才行，什麼板材配什麼工法很重要。

鉸鏈

鉸鏈是系統櫃常用五金排行第二名，無論國產或進口品牌都有一定水準，價差高低不影響品質，唯有安裝位置不正確，才是折損鉸鏈壽命的病因。緩衝門片的需求使得緩衝鉸鏈成為此系列的主流，可分外掛式與內建式，早期內建緩衝鉸鏈有良率問題，隨著技術成熟，緩衝失效率已非常低。大廠出品的緩衝鉸鏈都做過抗腐蝕、耐用度、載重測試，這些數據幫助設計者對照結構選得更精準。

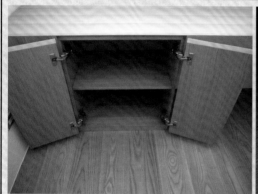
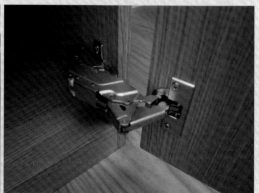

鉸鏈除了可讓門片90°開展，也可以有180°開展的選擇。產品＿家福家具

隱藏式鉸鏈
連結櫃體與門片，
可活動開關。

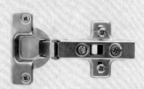

海福樂一般鉸鏈
圖片＿海福樂

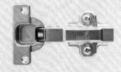

黑騎士6分鉸鏈
產品_ed HOUSE 機能櫥櫃

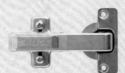

SALACE 負90°鉸鏈
產品_ ed HOUSE 機能櫥櫃

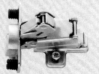

SALACE 180°鉸鏈
產品_ ed HOUSE 機能櫥櫃

緩衝鉸鏈＋緩衝器
內建緩衝設計，避免關上門碰撞聲響。

黑騎士緩衝背包
產品_ ed HOUSE 機能櫥櫃

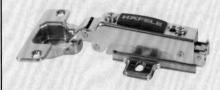

海福樂6分緩衝鉸鏈
圖片_海福樂

blum 緩衝器
產品__ed HOUSE 機能櫥櫃

玻璃門鉸鏈
視聽設備櫃、展示櫃等使用玻璃門片，為了講求美觀，得搭配特別的鉸鏈。

重合玻璃專用鉸鏈
圖片_海福樂

嵌合玻璃專用鉸鏈
圖片_海福樂

蓋柱式玻璃鉸鏈
產品_海福樂

TIPS

240cm高門片，鉸鏈建議安裝6顆

鉸鏈使用壽命長，最短5～6年才會損壞一顆。想要延長使用壽命，最簡單方式就是多裝幾顆，240cm高的單片門建議安裝6顆鉸鏈，若使用背包式緩衝器，則建議上下各裝一顆。一般系統廠商都願意花錢在五金上，最根本原因是，與其日後壞掉請師傅來維修，多裝幾顆分散風險，再怎樣都比工錢便宜！

掀板五金是絞鏈的變化版,依據設計不同,可使門片有各種開法,例如下掀、上掀、垂直上掀、摺門、後空翻,如何搭配取決於設計感、機能與空間限制。若是使用者身高不高,搭配摺門式最容易就手;垂直上掀可以將整個櫃面打開,打開時門面也不佔空間,一般使用於電器櫃;而後空翻開法的視覺效果最炫,適合展現大片面板,但開啟時需要預留空間,櫃體高度不可頂到天花板。

掀蓋支桿

俗稱小雞腿或隨意停,可上掀與下掀,特色是開到哪停到哪,所以不需要緩衝棒。小雞腿的價格不貴,使用壽命較久,微調裝置可以調整載重率。圖片_海福樂

重型掀蓋支桿

俗稱牛腿,通常是門板超過30cm以上使用,或者當門板的高度較高,重量較重,就可搭配使用。此款也可作為拍拍門,但也有外掛式可選,搭配緩衝背包使用。圖片_海福樂

上掀五金,機械式與油壓式選擇要注意

上掀五金可分機械式與油壓式,油壓式有的單價較便宜,隨著損耗容易產生漏油問題,尤其當承載門片較重時,易增加失敗率。為了避免五金損壞而產生意外,使用於掀床的上掀五金通常不建議使用油壓式,國內每年都有好幾起掀床閉合意外,不可不慎!

滑軌

滑軌依據結構與特性,可分為傳統滾輪式滑軌、鋼珠滑軌、隱藏式滑軌,後兩者又有半展、全展、緩衝之分,全展的意思就是可以將整個抽屜拉出來,可一覽屜內全貌,方便取物。對於滑軌,多數設計師較推崇進口五金,雖然國產川湖的鋼珠滑軌品質穩定,但三節式緩衝滑軌的故障率略高,在順暢度表現也稍微遜色。

隱藏式滑軌又稱底座式滑軌,顧名思義就是軌道在底座。隱藏式滑軌之所以大流行,成為高檔廚櫃的必備品,主要原因是具備快拆功能,拆裝不需要動用螺絲起子,並且以往在屜身兩側醜陋軌道不見了,使屜頭到屜身都很漂亮,像工藝品一樣。品牌上,多數設計師愛用GLASS與BLUM,兩者價格差不多。

隱藏式滑軌

寶豐鋁抽五金

BLUM鋁抽五金

場地_家福傢具　　場地_iwood艾渥家居　　圖片_適邑家居

TIPS

50cm 以上深抽五金建議選用

滑軌選用最重順暢度,超過50或60cm以上的抽屜會建議用隱藏式的滑軌或鋁抽五金。而滑軌是否要選緩衝功能,可視抽屜深淺,深抽屜使用緩衝器的效果較明顯,淺抽屜可以省下錢。

把手可分為隱藏式與非隱藏式兩種。崇尚簡約已成了當今居家設計的風潮，不少設計師在規劃櫃體時，將櫃體融入造型牆概念，留意分割手法，避免把手破壞完整性，在此與其談論把手設計，不如談論怎麼將把手隱藏起來。

隱藏式把手可有數種方式處理，一是搭配按壓式拍門器，俗稱拍拍手五金，藉由壓按的反彈力來開啟門片。第二種則是門片結合 C 型五金，或者結合 G 型鋁條設計，將把手化為金屬線條，塑造另一種美感。第三種則是系統板打型，也就是將門片斷面做 J 型凹槽或是斜切45度角處理，使門片關起時與櫃體間留有就手的縫隙。

非隱藏式把手則千變萬化，有金屬桿、皮革、木條、拉環、鈕扣式等不同材質與造型，這就端看設計師怎麼搭配了。

桶身內凹 C 型手把

原先由廚具開發使用，之後延伸到系統櫃，櫃體上緣安裝 C 型五金，搭配系統門片，呈現內凹的空間方便將手伸入開門或抽屜。若運用在地板式的系統櫃，還具有承重功能。

圖片提供_iwood家居

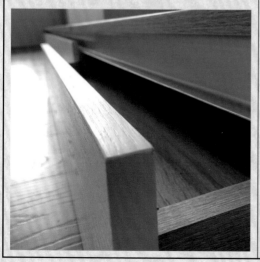

無門把 J 型門板

想要展現大塊材質的感覺，系統板門片內側打型成 J 型，無把手設計防撞好開啟，來取代手把是不錯的選擇，凹槽可讓手指伸進去輕鬆打開門片。

圖片提供_iwood家居

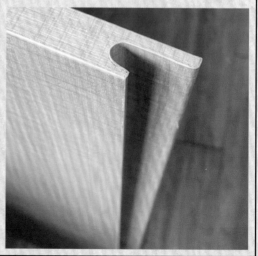

嵌入式把手

有時考量安全，尤其有小孩的家庭，避免孩子碰撞矮櫃突出的把手而受傷，此時可以選擇嵌入式把手。嵌入式把手較不適合用在廚具，髒污較難清理。圖片＿海福樂

拍拍手五金

只要用手或身體輕輕一壓就能開啟，料理中也不擔心雙手油膩髒污了門片，很適合運用在廚房。圖片＿海福樂

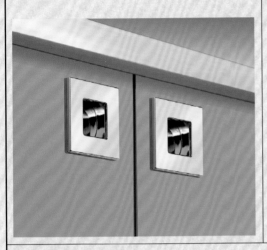

皮革把手、鈕把型把手

把手類型很多，主要可分鈕把、握把、按鈕式把手等，材質又有木頭、金屬、皮革、玻璃等，類型多樣，可搭配門片樣式創造出風格來。圖片、場地＿適邑家居

皮革把手

鈕把型把手

收納專屬，廚房五金特別看

系統廚具因為整合爐火、收納、電器等機能，是系統櫃中設計最為複雜的一環，為了因應不同空間需求與使用習慣，五金產品相當多元，但最實用的還是拉籃、抽屜、側拉式調味罐架等，其次是針對轉角設計的旋轉架或蝶形轉盤，而針對高深櫃還有大小怪物設計，用途類似調味罐架，可將櫃內收納拉出來，具有一目了然的效果。

圖片 _ 三商美福

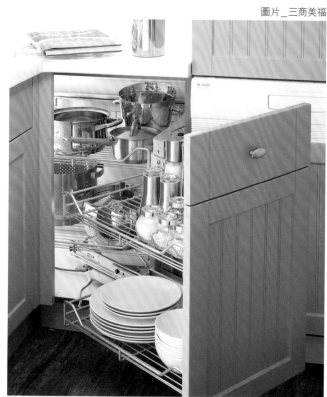

轉角小怪物

轉角櫃因深度較深，內部收納往往不易拿取，轉角小怪物或蝶形轉盤可將拉籃抽出，更方便拿取，或者加入轉盤設計來變換角度，方便拿取。轉角五金通常適合小型鍋具收納。

攝影 _ 李佳芳

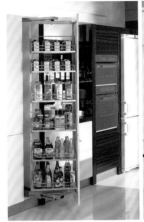

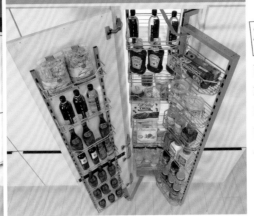

旋轉高深櫃

高深拉籃可將整個收納拉籃抽出，讓櫃內收納一目瞭然，可有不同高度設計，也可結合多個拉籃組做連動設計。

圖片＿三商美福

圖片＿適邑家居

底櫃拉籃

底櫃拉籃多半設計在爐具下方左右兩側，做為醬料拉籃，也有設計成放置刀具的拉籃組。

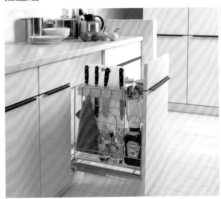

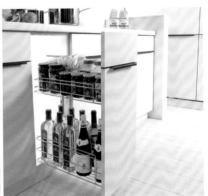

圖片＿適邑家居

五金拉籃品質判斷

原裝進口的拉籃價格高昂，通常高於國產2～3倍，接受度不高，大多系統品牌主要仍搭配國產拉籃，國產拉籃並無品牌之分，各家品質不相上下。選配拉籃唯有特別要注意避免價廉的中國製品。拉籃品質好壞可從以下幾點來判斷：

1 主骨架是否太細不夠牢靠（國產拉籃骨架直徑約0.8～1.0cm，中國製則約0.6～0.8cm）

2 電鍍的亮澤度是否飽滿，若過薄則容易生鏽斑。

3 焊接點是否仔細磨過，如有鐵瘤容易勾壞衣服。

Point 1

［設計前端］
從丈量開始，一定要知道的事

過去，採用木工裝修，光是一個櫃體就必須要動用好幾個工種，包括要先請水電師傅改電路，接著木工師傅現場裁板、釘製、修改；完成櫃體後，此時還得針對素面進行動作，包括表面批土、上漆或貼皮，倘若選用的門片為鋁框門，還得動用鋁門與玻璃廠商……除了必須點工點料計價，還得傷腦筋為不同工種規劃進場時間。

系統家具是一個服務整合的概念，統合了從設計到安裝的上下游，費用上則將成本、工資與服務算在一起。無論是消費者對系統品牌，或是設計師直接接洽工廠，儘管報價的方式有所不同，但無論何種系統家具的計價方式就是「連工帶料」，也就是說，所有的材料包括五金、板材、燈具、拉籃等，每個元件的價格都將基本工資算入在內。

所以，只要是有關系統家具的工作項目，無論是安裝五金、改電路位置、櫃內安裝燈具或電器、門片加工、鑲嵌玻璃等，都屬於包套處理的範疇，消費者或設計師不必再處理瑣碎的發包工程。幾乎可說，談定圖的那刻起，接下來的工作就只剩敲定進場組裝的時間了。

場地_寬 空間美學事務所

「九點式測量」，初步丈量你的家

為了提高丈量精確與效率，大部分廠商都會使用紅外線水平儀來測量，到府丈量屬於系統家具免費服務範疇，當中還有很多眉角要注意。老屋最常見牆壁有歪斜、內縮、外擴狀況，平時肉眼看不出來，但系統櫃一旦塞進去，就可見縫隙大小明顯，感覺美中不足。

丈量空間最好採用「九點式測量」：壁寬要測上、中、下，確認牆壁是否有傾斜或樓板高度不一問題，而每個點還要分別測量前、中、後的距離，最後還要丈量整個空間的斜對角，確認壁角是否為正九十度，或是只有八十幾度或一百零幾度，牆洞內縮可能造成櫃體塞不進去，外擴則會讓縫隙相當明顯。

木工退場前兩周，一定要再「複丈量」

初次丈量用來溝通設計圖，但施工時現場環境會不斷改變，在木工退場前兩週（大約要進行貼皮修飾）還要做一次複丈量，確認地板是否平整、牆壁的寬高距離、插座的寬高、預留孔的對位等。ed HOUSE機能櫥櫃總監李冠緯表示，丈量最常發生的失誤是謄寫錯誤，複丈量時最好兩人一組，一個量、一個複誦，反覆確認數據才能避免錯誤。

丈量注意清單

1 **全室丈量**：全室丈量時除了測量天地壁的寬高外，插座、冷媒套管、冷氣排水位置、消防灑水頭、降樑的高度也要留意，資料越完整，思考也就越周全。

2 **沙發大小**：沙發是客廳最大型的家具，選擇形式（一字型、L型、321式或雙一型）與動線有直接關係，設計前可先確認方向，較能和系統櫃對應。

3 **舊屋翻新**：老屋比較會有牆壁歪斜問題，若牽涉到舊裝修拆除，丈量得分成三次：初期丈量抓預算，拆除後丈量出詳細設計圖，木作完成前複量調教尺寸。

4 **弱電與電箱**：水電出孔位置可以改變，但唯有總電箱與弱電箱的位置是不可改變的，丈量時要特別標註，設計時除了利用系統櫃修飾，也要考慮日後維修便利性。

5 **牆壁結構**：需要安裝吊櫃的牆壁，特別要注意牆體結構是否能載重，輕隔間或磚牆都沒問題，但白磚牆就無法承載。丈量時可掀開插座蓋審視或用手敲打感覺牆壁的紮實度。

6 **隔戶牆**：需要打釘的牆壁，尤其是相鄰電梯間的隔戶牆，特別要注意消防幹管、排水管的位置，梅花釘萬一傷到公共管線，修繕費相當可觀。

Point 2

［預算分配］
系統裝修，這樣計價才合理

系統櫃的計價可拆解為幾個部分，材料費、運輸費、組裝費，以及其他隱藏的服務費等，依照這幾大類詳述如下：

Section1. 材料費用（板材、五金）

材料費用可分為幾部分，桶身（板料）、門片、五金，計算方式各家有所不同。板料部分，廠商對設計師的報價通常以「才」為單位，而廠商對消費者通常以尺為單位，有的則是以桶身來計價。

以才或尺計價，則要再依照板厚分別計價，同一塊板子可分背板8mm、桌板25mm，價格當然不同。若是以桶（空櫃）為單位，只要是在規格內，無論想換哪種花色的板材，都不會影響價格。接著將選配五金與門片等元件的費用加總，就是一份完整的報價單。

Section2. 運輸費用

系統櫃的優勢在於產品規格化，可平面化運輸，運費上可大大節省價格。通常，三房兩廳的全室裝修也只需要兩車半的運費（大車4,200～4,500元）。

Section3. 組裝費用（組裝、開孔）

先前曾提到「系統櫃的報價是將成本與工資合一計算」（即使是一顆螺絲釘都包含了工錢），所以標準兩抽兩拉籃與門片的基本安裝，不會另外收安裝費，就算要求打排孔也不會另計費用。只有抽屜過多或特殊造型（圓角處理、挖特殊孔）才會額外產生組裝費。

Section4. 隱藏費用

系統家具的報價除了以上服務外，還有一些「隱藏成本」，包括廠商基本利潤、店租與人事管銷，還有溝通設計的時間成本、現場丈量、畫3D圖等，有些廠商還提供免費全室設計服務，但最重要的是還包括了風險攤提與保固維修。若遇到失誤裁錯板，廠商方也得認賠吸收，不會另取費用。而日後若要更換五金或燈具，師傅到府服務也不會另計工資，等於在報價內先預支了維修費。

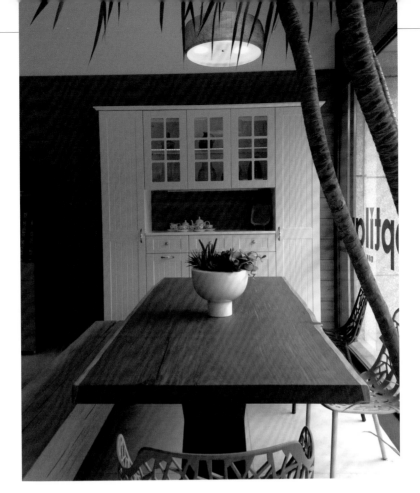

5分鐘抓出系統櫃預算

　　各家系統品牌的報價方式不盡相同，不少廠商報價時，總是以搭配進口五金為由，做為抬高價格的支撐：事實上，標配的五金只佔總價1～2%，無論選用國產或進口都不太會造成價差。反倒是選用進口板材，每cm大約增加15元。

　　艾渥家居設計師黃文瑞認為，最公平的比價方式是以「每cm」為標準。一座系統櫃包含抽屜、五金的基本價格：高櫃（桶高120cm以上），寬度每cm約195元；矮櫃（桶高120cm以下），寬度每cm約125元，只要將平面圖上高櫃與矮櫃的總長計算出來，乘以195元或125元，就可以快速得出全室系統家具的總費用。

　　以240cm高、150cm寬/長的衣櫃為例，就是195（元）x150（cm）=29,250，一座衣櫃的基本總價約莫29,250元左右。而訂製系統家具最經濟划算的做法，是將寬度加總為1200cm，剛好一台車運送的量，讓運費可以被平均分攤。

省錢123：系統裝修，這樣做還能更省

當系統櫃選配元件越多時，意味著付出的工資也就越高，計算下來，有時會發現系統櫃的售價甚至高於木作。但是像鋁框門夾紗、門板貼壁紙、吊櫃藏燈等這種整合不同工種的元件，只收取一次安裝費，不點工計價，比起用傳統木工就會比較便宜了。因此，如何再享用系統裝修的優點，同時也能在預算上可以減省，還是有一些招式可以採用的。

招式1. 最好避免疊櫃

因為系統家具的工資成本是計算在材料內的（工資約佔材料成本70%），高櫃控制240cm以內是最經濟的。若是超過240cm的高櫃，採用疊櫃作法，等於上櫃計算一次工錢，下櫃又計算一次工錢，再加上兩櫃之間的材料板重疊，多計算了一塊板材，無論上下櫃怎麼切割比例，只要是做兩只櫃子的價錢一定只做單一只櫃子的價錢要高。

招式2. 挑高處。直接封板或墊踢腳

希望櫃子不要超過240cm，但若樓高超過240cm呢？如果超出的高度不足以做收納，建議用踢腳來調整高度（最大值約10cm），或櫃上方與天花板之間，直接封板修飾掉，還可避免櫃頂卡灰塵。倘若是三米以上的挑高，櫃頂尚留60～70cm，希望可以做收納，方法有二：**1.** 櫃頂乾脆放空，買現成的收納箱或好看的籃子米收納。但為了增加安全性，可請師傅在邊緣釘一塊壓板修飾兼收頭，避免收納箱滑落。**2.** 如果還是希望櫃體可以到頂，另外一種方法是請木工師傅在櫃上方，用角料釘出框體，然後直接鎖上系統門片，因裡面不做櫃身，可省下上下頂底板、側立板的材料費，同時又能讓空間視覺有整體性。

招式3. 桶身不要超過90cm寬

考慮系統板承載力問題，桶身的寬度一旦超過90cm，便需要使用到中立板。由於中立板兩面都要穿排孔，墊上增加的工資，一片中立板等於兩片側板的價錢。當大面櫃體規劃時，可思考多做桶身或採用中立板來比較哪種方法較經濟。

招式4. 舊桶身改造再出發

如果舊裝修原本就用系統櫃，恭喜你撿到寶了！系統櫃具有可拆裝修改的特色，只要請師傅將所需的機能元件加裝進去，再換上新門片，就能輕易與新的系統家具整合在一起，大大省下一筆桶身材料費。如果舊桶身有變形問題，可請廠商墊板或削掉一些拉平，要能接受桶內會有些微大小縫，但只要門片關起來，安能辨我是新舊？

「設計師」、「消費者」報價單大不同

常見報價單方式可見兩種「以桶計價」、「以長度計價」，前者比較常見品牌對消費者，後者多是工廠直接對設計師的報價。

給一般消費者的報價單：

以長度計價

為系統廠商對消費者的報價單，工資、抽屜與把手等零件費用都包含在板材內，直接以尺計價。

資料_ed HOUSE機能櫥櫃

項次	品　名　規　格	單位	數量	單價	小　計	備　註
1	玄關鞋櫃	尺	5.5	xxx	xxx	
2	餐廳餐邊櫃	尺	5.5	xxx	xxx	
3	餐廳工作檯	式	1	xxx	xxx	
4	客廳TV櫃	尺	14	xxx	xxx	
6	兒童房橫推門衣櫃	尺	5	xxx	xxx	無門
	P91型鋁框木紋橫推門	式	2			
	德式緩衝拉籃-75CM	式	2			
7	兒童房標準雙人抽屜床組	式	1	xxx	xxx	
	木抽屜	式	3			
8	主臥房床頭上下櫃	尺	8.5	xxx	xxx	

以桶計價

計價為連工帶料，將費用拆為桶身與門片，在廠商提供的板材單中，無論選用何種，桶身價格都是一樣。價差落在門片等級、選配五金與抽屜多寡。

資料_三商美福

項次	貨號	品名
1	UUG65A90	1409 H:2080,W:900,D:560,一般櫃體,含大調整腳*5
3	UUHA6545	1409 H:2080,W:450,4E門板 含BLUM6分鉸鏈*4
1	UUG65A90	1409 H:2080,W:900,D:560,一般櫃體,含大調整腳*5
8	UUHA6545	1409 H:2080,W:450,4E門板 含BLUM6分鉸鏈*4
9	UUG65A90	1409 H:2080,W:900,D:560,一般櫃體,含大調整腳*5
10	UU5R185090	1409 H:180 W:900 D:500 BLUM隱藏緩衝抽箱(不含抽頭)含滑軌
11	UUREA2490	1409 H:236 W:897 4E抽屜(不含抽箱)
12	UUHA4545	1409 H:1440,W:450,4E門板 含BLUM6分鉸鏈*3
15	UUG23B90	1409 H:720 W:900 D:400 一般櫃體 含大調整腳*5
16	UU5R183590	1409 H:180 W:900 D:350 BLUM隱藏緩衝抽箱(不含抽頭)含滑軌

給設計師的報價單：

以長度計價

系統廠商針對設計師的報價單，櫃體的費用是將板材、工資、抽屜與把手等每個零件細項的數量逐一列出計價。

資料_ed HOUSE機能櫥櫃

項次	品名規格	單位	數量	單價	小　計	備　註
1	玄關鞋櫃:收納高櫃	尺	18	xxx	xxx	含25mm口型框/崁燈
2	5cm厚板	式	1	xxx	xxx	
3	名片型把手(黑)	CM	682	xxx	xxx	
4	電箱開孔工資	式	1	xxx	xxx	
5	斜門片工資	式	6	xxx	xxx	
6	木抽屜	式	5	xxx	xxx	
7	客廳電視櫃	尺	10.5	xxx	xxx	含木抽*4
8	斜門片工資	式	4	xxx	xxx	
9	餐廳餐櫃	尺	7.5	xxx	xxx	含厚板/推門櫃
10	沙發背牆矮櫃	尺	7	xxx	xxx	含厚板/推門櫃
11	書房連動鋁框推拉門-粉體烤漆卡其色	式	3	xxx	xxx	含軌道/滑輪五金
12	書房造型書櫃	尺	9.5	xxx	xxx	含疊層/玻璃隔板/崁燈
13	木抽屜	式	2	xxx	xxx	

［施工（重點）vs.驗收］
從進場到完工，不可不知的眉眉角角

　　系統櫃屬於預鑄工法，所有材料包括裁切、封邊、打孔都在工廠內完成，前期設計是否考慮周詳，直接關係施工品質，以免到了組立完成後才發現漏缺，此時就得額外付費拆解，送回工廠修改再重組了。

施工要注意

1. **組裝**：要留意師傅是否使用KD五金，若是要氣槍打釘請立即停工。沒有用KD工法組立的系統家具只不過是用系統板當成材料的木作櫃。

2. **鉸鏈**：鉸鏈安裝螺絲的標準孔距是5.2cm（螺絲孔中心點到中心點的距離），選用五金要注意是否符合通用標準，如果規格特殊，務必要求廠商手工鑽特殊孔，螺絲必須搭配釘套安裝，不可直接鎖在塑合板上。

3. **結構**：結構是否安全的第一步，可從板厚先把關。桶身或層板用的是18mm，台面或共側板為25mm，背板則是8〜9mm。關起門來看不見背板最容易偷工，有廠商用1mm夾板面貼PVC來取代。注意！這一塊板不是低甲醛，更不是耐燃材料，從厚度上就可以判斷。

4. **插座**：大型櫃體若擋到電燈開關、網路孔、電話孔、插座，組立前要請師傅將線路移出，移到踢腳位置或側牆哪個位置，都要事先溝通清楚。廚具因整合較多電器，瓦數功率較高的電器，例如烤箱，線路要獨立較安全。

5. **排孔**：收納變動性較大的櫃體，如鞋櫃、書櫃、展示櫃、儲藏室，建議少做固格★，可利用排孔與活動層板增減，依據收納物尺寸調整高度。

6. **抽屜**：超過50或60cm以上的抽屜建議使用隱藏式的滑軌，或選擇俱有緩衝功能的滑軌。100〜110cm的大抽屜，結構雖然安全，但拉進拉出容易有晃動感，可選擇加裝橫向連桿，增加穩定度；若是屜內收納物品較重，建議屜下用角料補強，以免日久凹陷。

7. **填縫板**：兩個抽屜櫃交接的轉角必須要有填縫板，避免抽屜互相碰撞，或卡到另一個抽屜的把手而無法全部拉出。靠牆的開門式櫃體也需要填縫板保留距離，才不會因為把手打到牆壁。

8. **牆壁歪斜**：丈量時發現牆壁有嚴重歪斜情況，建議先請木工封板修飾後，再進場組裝系統家具。

★使用固格螺絲和固格器，讓層板和系統櫃結合。

驗收要注意

　　基本上，如果在訂作前的丈量沒有問題，尺寸和預留的空間吻合，加上施工安裝順利，驗收通常不會有太大的狀況，但是，在施作的前後，像是板材到現場時才能審視狀況，或是安裝完之後的收尾，仍是不可忽略的。

1. **封邊**：板材運到現場時，可先查看板材，封邊膠必須平整不能溢出，封邊條是否有明顯破口，如果只是邊緣細微粗糙（俗稱蟑螂嘴），則屬於合理範圍；但如果嚴重到露出底下的基材，影響板材防潮性，必須退回。
2. **交接**：除非是刻意設計讓板與板脫開，否則板與板交接必須平整，不可凹凸。
3. **螺絲頭**：固格螺絲和固格器是否平整，一般來說手摸起來有凹凸是合理，但用眼睛一看就明顯突出，則要請廠商改善。
4. **修飾**：細膩一點的廠商會在固格螺絲與固格器上貼覆與板材花色相近的貼紙，將螺絲頭修飾掉。
5. **水電**：該牽出或新增的水電出口是否都按圖施工，弱電箱與總電源處的層板要能取下，方便日後維修。
6. **門片**：門片是否上下整齊，確實對稱，以及門縫大小不超過2mm，且縫隙寬度要一致。如果沒有，可請師傅調教鉸鏈。
7. **固定**：櫃與牆固定的矽利康寬度與厚薄要一致，落差不能太大或溢出。
8. **清潔**：櫃內與櫃外是否確實清潔，師傅做的引洞記號要擦拭乾淨。

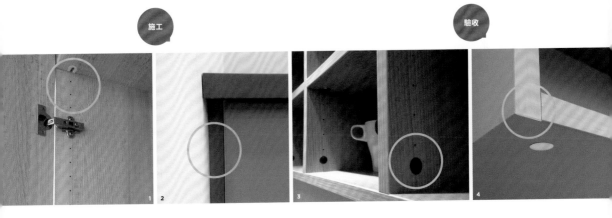

施工　　　　　　　　　　　　　　　　　　　　　　　　驗收

1. 收納櫃最好打排孔，以應日後調整。圖片_ed HOUSE 機能櫥櫃
2. 填縫板的作用除了修飾櫃與牆間的畸零縫隙外，也有避免門片碰撞的機能性考量。場地_三商美福，攝影_李佳芳
3. 螺絲頭可用專用修飾頭美化，或貼上同色貼紙修飾。場地_三商美福，攝影_李佳芳
4. 板材與板材交接處必須水平，不能有明顯的凹凸。場地_三商美福，攝影_李佳芳

附錄

**系統裝修達人
廠商名錄**

附錄一
系統裝修達人、廠商名錄

製作這本書,要感謝眾多的系統裝修設計師、達人與廠商提供專業資料,過程中,設計師及其團隊不厭其煩的回覆諸多細節問題,盡可能透過案例,讓讀者理解系統家具如何將機能與風格相融;而系統、五金、訂製家具廠商,則慷慨地將更多專業訊息分享出來。透過他們的協助,讓讀者能對系統裝修有更全面性的了解,使居家裝修更順手。(達人順序依字母、筆劃排列)

設計師及設計團隊

PartiDesign Studio
設計師 曾建豪/劉子瑜
電話 0988-078-972
BLOG partidesign.pixnet.net/blog
FB www.facebook.com/PartiDesign

十一日晴 空間設計
主持設計師 沈佩儀
網址 www.TheNovDesign.com
e-mail TheNovDesign@gmail.com

尤噠唯建築師事務所＋綠筑室內裝修
主持建築師 尤噠唯
地址 台北市民生東路五段69巷3弄32號
電話 02-2762-0125
網址 http://sharho.com

北歐建築 CONCEPT
設計師 留郁琪
地址 台北市大安區安和路二段32巷19號1樓
電話 02-2706-6026
網址 www.dna-concept.com

采金房室內裝修設計
主持設計師 林良穗
地址 台北市民生東路二段26號1樓
電話 0800-006-866;02-2536-2256
網址 www.maraliving.com

法蘭德室內設計
設計師 吳秉霖設計團隊
地址 桃園市桃園區莊敬路一段181巷13號
電話 03-317-1288
FB 法蘭德室內設計/系統傢俱

東風室內設計
主持設計師 林嘉慶
地址 新竹縣竹北市成功15街70號
電話 03-550-0489
網址 www.eastwind-1.com

絕對設計工程公司(絕對國際設計工程公司)
主持設計師 林國龍
地址 新北市中和區中正路879號4樓
電話 0978-885-135(林先生)
　　　0933-532-213(蔡先生)

寬 空間美學事務所
主持設計師 朱俞君
地址 台北市民權東路三段106巷15弄25號7樓
電話 02-2702-4451
FB 寬 空間美學事務所

豐聚室內設計
主持設計師 黃翊峰
地址 台中市西屯區大墩十九街186號11F-1
電話 04-2319-6588 FAX:04-2310-6553
網址 www.fertility-design.com

蟲點子創意設計
設計總監 鄭明輝
地址 台北市師大路80巷3號
電話 02-2365-0301、0922-956-857
網址 indotdesign.com

系統（家具）＋五金廠商諮詢團隊

ed HOUSE 機能櫥櫃
地址 台北市大安區敦化南路二段37巷29號1樓
電話 02-2504-0005
網址 edhousetw.com

iwood 艾渥家居
主持設計師 黃文瑞
地址 桃園市龜山區陳厝坑路189號
電話 03-357-9800
網址 www.iwood.com.tw

三商美福
電話 0800-203-333
網址 www.home33.com.tw

台灣海福樂國際股份有限公司
地址 新北市新莊區五工五路5號1樓
電話 02-2298-0030

有情門（永進木器廠股份有限公司）
設計師 李建興
網址 www.twucm.com

家福傢俱
負責人 李承翰
地址 台北縣三峽鎮三樹路222巷236弄19-6號
電話 02-8671-6168

適邑家居
負責人 陳志覃先生
地址 新北市樹林區大義路396號
FB 適邑家居

裝潢五金批發便利網｜寶豐國際有限公司
地址 新北市樹林區佳園路三段101巷120號
電話 02-8979-0615
LINE @quf3143r

設計師推薦廠商

板材系統
三合歐化廚具／羅先生　02-8531-5926
天霖系統櫥櫃　04-2339-9090
奇達企業有限公司／王國華　0928-258-774
佳美樂地板　04-2558-6289
昌庭建材行　02-3765-2506
茶米裝修　0933-013-827
龍疆國際　0800-010-966
薪豐豐業有限公司　04-2620-3377
瀅州實業　04-737-2298

五金
東順五金行　02-2766-7488
廣盈進口五金　02-2391-6886

家具
力緻企業有限公司　02-2602-9761
百慕達傢俱　02-2701-4152

玻璃燈飾
大倫燈飾　03-556-0100
正益玻璃　03-597-4383

本書特別感謝：
iwood 艾渥家居 協助修訂

厲害！別小看系統家具（暢銷修訂版）

設計師推薦愛用，廠商、櫃款、五金板材，從預算到驗收一次給足

（原：厲害！別小看系統家具）

作　　者	原點編輯部
採訪編輯	李佳芳、劉繼珩、魏賓千、溫智儀、詹雅蘭
美術設計	IF OFFICE
	二版調整　詹淑娟
編輯協力	溫智儀
產品攝影	王正毅
責任編輯	詹雅蘭
行銷企劃	王綬晨、邱紹溢、蔡佳妘
總 編 輯	葛雅茜
發 行 人	蘇拾平
出　　版	原點出版 Uni-Books
Email	Uni.books.now@gmail.com
電　　話	（02）2718-2001
傳　　真	（02）2718-1258

發　　行	大雁文化事業股份有限公司
	台北市松山區復興北路333號11樓之4
	www.andbooks.com.tw
24 小時傳真服務	（02）2718-1258
讀者服務信箱 Email	andbooks@andbooks.com.tw
劃撥帳號	19983379
戶　　名	大雁文化事業股份有限公司

初版一刷	2014年12月
二版一刷	2023年2月
定　　價	460元
I S B N	978-626-7084-73-1（平裝）
I S B N	978-626-7084-79-3（EPUB）

國家圖書館出版品預行編目（CIP）資料

厲害!別小看系統家具（暢銷修訂版）：設計師推薦愛用，
廠商、櫃款、五金板材，從預算到驗收一次給足. /
原點編輯部著. -- 二版. -- 臺北市：原點出版：
大雁文化發行, 2023.2 .256面 ;17X23cm
ISBN 978-626-7084-73-1（平裝）

1.家具設計 2.空間設計
967.5　　112000748